20XX年革命家設計課

夢想、推測、思辨，藝術家打造未來社會的實踐之路

Revolu
Tionary
20XX

長谷川 愛

譯——林詠純

審訂——林沛瑩

推測與思辨，推動思考的前行

林沛瑩

獨立設計師／藝術家

臺灣生物藝術社群共同創辦人

品機體成員

　　在英國皇家藝術學院念設計互動系的那兩年，有幸與長谷川愛同班，我們是班上唯三位亞洲女生，個人指導老師也同時都是最瘋狂而永遠年輕的菲歐娜‧拉比（Fiona Raby）。同組的Tobias Revell、Raphael Kim常戲稱我們是「菲歐娜組」（Fiona's Group），共同享受著設計互動系最不具章法的自由，與這份自由帶來的快樂與憂愁。通常，議題與生物有關或者是腦結構與大家最不同的人會被分到這組，因為只有菲歐娜有能力帶領我們這些奇異的怪胎。除此之外，長谷川愛還是個日本動漫宅，總是從日本科幻動漫中吸取滿滿的養分，而我想這也是為什麼她的創作與研究方法對臺灣讀者來說特別值得參考的原因，裡面她提到的許多參考資料，也是伴著我們長大的童年。

　　不同於許多設計書，《20XX年革命家設計課》不只談設計，而是從藝術的角度（第二章）與設計的角度（第三章）分開檢視兩個領域，試著翻轉各種議題的方法學。這與長谷川愛本人的作品與背景有深刻的關係。在進入英國皇家設計學院互動設計系之前，她曾活躍於新媒體藝術領域約十年，而沒記錯的話，她童年的夢想曾經是成為動畫家。因此，她在第六章提供的發想工具組學習單中，使用了許多角色設定的技巧，而革命家卡中最後也強調「呈現手法」是可以被決定的。在她的世界裡，同時強調「藝術作為研究」與「設計作為研究」的重要性，而這本書中提供滿滿的案例分析，抽絲剝繭不同領域中所使用的方法論，以及研究與思考並進所開拓出的新觀點，讓想像力不只是空想，而是研究我們所處世界的「真實」的好用工具。

《20XX年革命家設計課》的設計與藝術雙主軸，也許有著生物藝術與「批判設計」的歷史沿革。「批判設計」一詞由Anthony Dunne在1999年出版的《Hertzian Tales》中首次提出，挑戰設計不僅可以處理人類普遍的需求，也可以滿足個人幽微的隱藏慾望，當時的設計主題環繞在人與數位科技的交會。約莫2002年間，Dunne & Raby以及其他Computer Related Design研究組的設計師受Science Museum委託處理生物科技相關議題，並同時在當時的互動設計系（2006年改名為設計互動系）導入「推測＋生物設計」主題，並鼓勵學生與隔壁的英國帝國理工大學合作，在這脈絡中培養出幾件優秀的學生作品。例如日本、奧地利雙人組BCL（Shino Fukuhara 與 Georg Tremmel）於2003年發表的作品Biopresence、Daisy Ginsberg與James King的E-Chromi作品等。這些介於設計、幻想、生物藝術之間的作品開始也在從Eduardo Kac、Joe Davis、Martha de Manesze等當代藝術脈絡下的生物藝術的展覽中出現，並與 DIY生物、生物駭客運動接軌。2008年由吳梓寧、簡上閔在臺灣國立美術館策劃的「急凍醫世代」展覽中，也以視覺藝術、科技藝術的脈絡邀請Noam Toran、James Auger、Michael Burton幾位批判設計師展出。批判設計、推測技法從人造物的角度探索生物議題，逐漸被藝術領域接受，並為純藝術領域所發產出的生物藝術注入不同的血液。

　　「Speculative Design」這一詞2013在Dunne & Raby的《推測設計：設計、想像與社會夢想》（*Speculative Everything: Design, Fiction and Social Dreaming*）出版後正式問世，但作為Dunne & Raby 於2010至2012年間的學生，就學期間從未聽他們提到這個詞，系上的學生們都是本著對批判設計的興趣而來，並在此脈絡下思考人、物、科技、

社會之間的互動。這段時間中，Anthony Dunne、Fiona Raby、Noam Toran、James Auger、Nina Pope帶著我們將「未來」帶入，透過人造物的創造，研究各種因應新興科技產生的詭譎局面。而這個從英國思想體系所生產出來的「未來推測」設計脈絡中，其一關鍵技巧為「情境」（scenario）的創造：如何讓人相信這個情景真的會發生，而觸發思考？情境是否「可信」（believable）成為關鍵，但卻是與觀者所處的文化密切相關。就學期間，系上及當代設計圈都曾討論，推測設計作為設計研究是否只適用於「中產階級白人」，因為其處理的情景都是中產階級白人文化？它是否可以適用在其他文化脈絡中？因此，當我翻閱《20XX年革命家設計課》這本書，驚喜的發現長谷川愛巧妙地透過「革命」這個概念與她的多件作品，展現「推測設計／思辨設計」在日本當代議題上造成的翻轉，以及作品透過訪談、與觀眾的互動，與日本社會發生實質的化學反應。她在第五章中訪談日本的科幻作家、法律學者與科學家，請教他們自身的角度討論「虛構」（fiction）的力量，也是作品之外很好的例證。對於身在臺灣、儼然與歐美有不同哲學傳統的我們，閱讀時不妨仔細觀察她使用的機制與深入挖掘的技巧，同時思考在臺灣這些方法是否也可以創造出有趣的連結。

　　第四章中，關於亞洲的現況，臺灣部分略顯可惜。在臺灣，在我知道的範圍內，「推測設計／思辨設計」這一脈設計研究，大約有十年歷史。2013年前後，臺灣科技大學的梁容輝老師便已經在「批判互動設計」與「科幻互動設計」兩堂課上導入批判設計中「Design Fiction」（設計幻象／設計虛構）的概念。爾後幾年實踐大學的蘇志昇老師、朱祐辰老師在媒體傳達設計系所、臺灣科技大學宮保睿老師在設計系使用

推測設計作為教材的一部分。我也在2015至2017年間多次受亞洲大學朱以恬老師邀請，到設計不分系以客座方式開始推測設計、設計幻想講座與一日課程。交大應藝所賴雯淑老師也曾邀請我、游知澔、莊志維，帶領以植物為題的「植物招喚術」工作坊，同時進行藝術現地製作、推測設計、裝置與新媒體藝術三者交錯進行的五天密集探索。而課堂之外，有RCA設計互動系的學姊王艾莉從2010年開始，便在各處進行講座、出版雜誌《The Binder》以及線上雜誌《王艾莉設計報》，邀請國際知名設計師如Bompas & Parr、Anthony Dunne等人到臺灣演講與展演。2016年設計師鄭宇婷成立「推測居民」線上平臺，與多名設計師如徐笙洋、張文章等人撰寫深入的推測設計研究與理論脈絡梳理。2019年Digital Medicine Lab的創辦人何樵暐推動翻譯與出版《推測設計：設計、想像與社會夢想》，而他與梁容輝老師指導的學生莊欣儒作品《擴展的時間單位：另一種世界可能的樣貌》（An Extended Time-Unit World）更得到2020年Core77推測設計學生組大獎。相信進一步挖掘，單就設計領域就還有許多相關的發展，更不用說在臺灣科幻文學領域、新媒體藝術領域等方面，環繞推測與虛構的創作與討論。

　　奠基在紮實設計研究與藝術田野上的推測作品究竟能有什麼力量？我、長谷川愛與同是設計互動系，目前正在中國發展適用中國文化歷史的推測設計／思辨設計的學妹曾乙文，一致認同這樣的作品可以說是設計界的「硬科幻」。在科幻作品中，有時會根據作品參考科學知識細節的縝密度分為「軟科幻」與「硬科幻」，最為人熟知的例子大概是《星際大戰》（軟科幻）與《星艦迷航記》（硬科幻）。非常粗略地來說，軟科幻是恰好在未來或太空的場景上演故事，科技的發展在裡面作為道

具；而硬科幻較強調科技細節與這些細節所造成的社會或故事情節的改變。硬科幻對於科技細節的鑽研，讓小說家從彷彿設計師的角度，為故事創造出許多可能出現的物件，又在科幻宅小讀者們長大變成科學家與工程師後，透過他們的手成為真實世界中的物件：例如回到未來中的個人化無人機、手機支付、指紋辨識在2020年的今天成為日常用品；例如艾西莫夫（Isaac Asimov）的《基地》（Foundation）系列中使用「心理史學」預測未來走向，已經在現代以大數據運算預測出阿拉伯之春革命上成為現實。而作為設計師們，不同於小說家使用文字作為媒材，設計師們的媒材是人造物、是人造物堆疊出的情景。那麼，倘若設計師運用設計的能力紮實而努力的接近科技細節，是否產出的作品除了可以當思考未來的工具以外，也有預測未來的可能？

　　本文撰寫的當下正值北半球第二波COVID-19疫情封鎖，與長谷川愛通信討論本書的各種出版事宜時，她再三要求我要在序中提到自己的病毒系列作品。作為一個時常使用推測手法與科學、藝術結合的創作者，我在病毒相關創作研究中習慣以人類史與病毒史的角度實驗人類觀點將如何影響文化發展的軌跡。在2016年完成的作品《病毒馴獸師計畫》（Tame is to Tame）中，處理人類面對沒有疫苗卻又傳播快速的諾羅病毒，我們可以怎樣調整自己成為馴獸師，將病毒如野馬般的馴服，達到和平而危險共存的狀態。馴獸師的養成包含了肢體動作的訓練（調整開門姿勢、打噴嚏姿勢、新的打招呼方式等）以及思考自身與人類群體的關係、個人行為決定也要考慮到人類作為一個群體，並從血液抗體中決定自己的行為模式。殊不知在四年後的2020年初，疫情爆發後，瞬間猜想的行為都成為現實。

《病毒之愛》
（Virophilia, 2018~2020）
As the viruses find their
matching entrance on
the cells.（當病毒突破並
進入細胞）

2018~2020年的作品《病毒之愛》從未來50年的角度來看人類如何逐步透過飲食文化，將病毒入菜，建立對病毒更親密而正向的接觸。這個未來，是否會成真？也許是會的。但更重要的是在當下SARS-COV-2病毒大流行的晦暗冬季，彷彿偏離了常軌的日子裡，思考著「來一客病毒大餐」，也是對於封鎖的日子是否只能如此無趣的挑戰。檢視當下存在社會真實中的框架，研究並質疑，提出新的可能性，就算作為一個輕鬆下午茶後的練習，也可以對生活帶來極為不同的樣貌。

不管你是設計師、藝術家，或兩者都不是，《20XX年革命家設計課》將帶領你用長谷川愛的方法對世界提出疑問與解法。

林沛瑩
清華大學生命科學系學士、輔系資工學系與人文社會學系。英國皇家藝術學院設計互動系碩士。曾與友人共同創立台灣生物藝術社群與藝術團體昆機體。曾得到STARTS Prize 2020年榮譽獎、Ars Electronica 2015年Hybrid Arts榮譽獎、2016年BioArt and Design Award、2015年Core 77 Speculative Concepts專業組設計獎。作品獲斯洛維尼亞建築與設計博物館永久收藏。

臺灣版序

　　寫這本書的目的是為了改變世界。「弱小的我」不像革命家給人勇敢無畏的印象，即使如此，我依然想要改變世界。我該如何與世界連結，讓世界主動產生變化並活下去呢？只要傳播想法，改變我們的價值觀與觀點，世界或許就會跟著改變。我基於這樣的希望寫下本書。

　　「推測設計」（Speculative Design，也作「思辨設計」）萌芽興盛的2005年到2010年間，英國正值奧運的泡沫景氣沸騰之時，社會一片祥和。

　　日文版在2020年初出版發行，至今過了半年多，雖然COVID-19的高峰期已過，但世界在短短幾個月中發生如此遽變，是前所未有的經驗。即將斷絕交流的國家，也因為疫情而加速孤立。

　　數年前，我為年輕學子設定了收錄在這本書裡的課題「20XX年的革命家，如果你生在某某國家，你會使用什麼樣的科技，如何解決什麼樣的問題？」我希望透過與陌生國家突如其來的緣分，調查、思考該國的情勢，多少讓學生對抗只要考慮現在本國的分裂即可的趨勢。

　　我之所以熱愛推測設計，是因為那能賦予我新的觀點，解放自己狹隘的思考。新科技的存在也很重要，因為新科技能讓過去不可能的事情成為可能。另一方面，早已存在於該土地的固有多元文化也能成為重要的線索。

　　保留這塊土地固有觀點與價值，同時融入、整合來自外部的優秀

想法與技術，就能既與他者連結，也能培育土地固有的新文化。就某種意義來看，我覺得推測設計也能與最近在藝術與設計業界成為關鍵字的「文化人類學」、「Vernacular」（這塊土地固有的）、「Transition Design」等結合。

臺灣版也收錄了我尊敬的藝術家，同時也是朋友的林沛瑩的文章，雖然因為篇幅與時間安排的關係，未能收錄在日文版當中，但能收錄在臺灣版讓我非常開心。她的作品除了有深入而廣泛的知識作為背景，同時又兼具犀利與幽默。她是我在倫敦RCA留學時的同學，在讀書時給了我許許多多的建議，畢業後也在她的引介之下，讓我得以在臺灣舉辦展覽與活動。

尤其我也和與她志同道合的臺灣、中國、日本的生物及推測設計實踐者，一起試著摸索她所說的，不同於西方的「亞洲生物藝術觀」。在這場活動中，透過對亞洲的重新思考，發現歷史及政治因素影響了現在成為問題的各種狀況，改變了我們現在的人際關係，這讓我察覺被大時代洪流吞噬的渺小自己，學到了非常多東西。這場活動也成為我為在亞洲萌芽的推測設計撰寫文章的契機。我們在尊重彼此的同時，遵循獨自的文化，度過獨自的人生。

我在看不見明確的敵人、政治僵化難以改變的日本，對正處在變革中的臺灣懷著欽羨與祈願，希望你們的推測設計能夠順利。

前言

你是20XX年的革命家。

你想要改變數十年後的未來世界的哪個部分？又希望如何改變呢？

　　初次見面，我是藝術家長谷川愛。這本書根據我大學的授課內容編寫而成，而這堂課的目的是透過藝術與設計的發想，找出改變社會的手段與方法。「革命」這兩個字，或許會讓人聯想到歷史事件，或發生在遙遠國度的事情。但「革命」在此指的是從目前存在於自己心中的固有價值觀與世界脫離，擁有全新的不同觀點，或是去試想理想的世界，並運用所有的手法實踐（外在化）。改變社會的種子，不只存在於政治或社會運動，也存在於藝術與設計當中。最後的成果形式不拘，可以是幾件作品，也可以是開創事業。如果你覺得現在生活的世界呆板、無趣，就先以適合自己的方法踏出第一步。畢竟培養革命的種子，在全世界播撒是一件重要的事情。

　　這本書的靈感，來自我從2010年到2012年間，就讀的英國皇家藝術學院（以下簡稱RCA）設計互動學系的課堂主題「在2045年，你想要如何改變世界？」。這所學校也是推測設計的發源地。本書的內容則根據我後來於2015年在麻省理工學院（MIT）媒體實驗室擔任助教時的授課內容，以及2018到2019年間，在東京大學講授了七次的課程升級後的版本構成。

　　推測設計於大約十年前誕生，是一種以跨界、批判性的眼光，致力於提出問題的設計「態度」。設計雖然被認為是解決問題的手段，但如果問題設定本身出了差錯，就無法改善狀況。在複雜化的現代社會中，各個領域都需要培育「從批判性角度重新質疑事物根本的能力」。這樣

的能力，絕對能在社會革命中發揮作用。而在這本書當中，隨處可見發想出這類問題的線索。

　　第一章將探討「革命是什麼？」並從過去到現代、從社會運動到藝術的連結解讀革命的方法。接著以我的作品為主軸，分別解說我對什麼樣的現象、為什麼、又是如何想出問題的。在第二章，將介紹藝術家的實踐，看他們如何對社會拋出新的問題與觀點，採取實際行動。第三章將探討以改變社會為目標的推測設計的方法與思維。本章由本書的核心內容──RCA設計教育的實踐、社會與虛構故事的關係，以介紹創作者必須面對的倫理觀點所構成。第四章除了介紹與我有緣的亞洲周邊各國的狀況外，也向各國的策展人邀稿。接著第五章，將以對談的形式分別針對虛構故事、法律與社會的關係這兩種改變社會的方法，請教科幻作家藤井太洋以及法律學家稻谷龍彥的意見。此外我也向目前服務的東京大學研究室的負責人川原圭博教授邀稿，他在本書出版時也從背後推了我一把。最後為了方便任何人（無論是自己一個人還是團體）都能應用我在提出靈感時的步驟，第六章與書末附錄試著整理出五種卡片以及使用方法。請務必實際操作看看。

　　現在我幸運地在大學擁有教職，雖然我曾是個功課不好的鄉下宅女孩，卻因為運氣好，遇見相當出色的人。我生性膽小，卻擁有很大的好奇心，才有辦法漸漸走出一條路。我希望本書能夠幫助各位從探討根本問題的藝術與設計，培養認識真實世界並以批判性眼光觀察的「洞察力」、思索另類選擇的可能性的「想像力」、來自科學與工程的「開發力」，以及應用於社會的「實裝力」，並且將這些能力與世界連結。希望本書能夠成為你認識新世界，與發現新觀點的契機。

CONTENTS

Chapter.1

從夢想開始的革命之路

為了多少改善現今生活以及場所，有些人起
而對抗體制，使用各種手段奮戰到底。他們
不一定是手拿武器反抗權力，也運用各式各
樣的智慧與想法，想像全新的世界、扭轉過
去的價值。本章將解讀從過去到現在，許許
多多的革命家所想像的另類選擇（不同的可
能性），同時也介紹我自己對一直以來夢想
「另一種未來」的提問。

革命是什麼

現代的革命是什麼？

　　二十世紀是由戰爭與革命形成的時代。然而到了二十一世紀，「革命」這兩個字的暴力色彩變得比以前稍微淡了點，甚至還帶有「技術革新」（innovation）之類的正面意涵。譬如：產業革命、技術革命、頁岩氣革命、IT 革命之類的。

　　革命在日文中的意思原本是「革（改換）＋命（天子奉天命治理天下）」，換句話說就是改朝換代。然而日本在明治時代時，將其轉換成法國大革命所代表的「由被支配的階級，打倒支配階級，從根本改變社會」的意思。革命的英文是「revolution」，其語源來自「revolve」（翻轉）。那麼現在的我們想要翻轉什麼呢？「革命」這兩個字在本書中，被賦予「改革世界」、「弱勢者從掌權者之處奪回力量」、「改變社會」、「發現不同的觀點與價值」等具有革新性，轉換思考與創新的意義。

　　我所提出的概念：「20XX 年的革命家」，這個 20XX 年大約設定在2030~50 年。如果你想在 2030~2050 年間發起革命，你會做些什麼呢？革命成功後，會帶來什麼樣的理想社會呢？

　　我自己也還在學習，打造理想社會的革命之路才走到中途。比起社會運動者，我更像是個夢想家，但我認為想像「理想社會」的樣貌，對革命而言非常重要，而且必須謹慎思考。舉例來說，男性的理想社會，可能成為女性的地獄。「推想小說」的顛峰之作《使女的故事》（*The Handmaid's Tale*），描寫的就是女性觀點的反烏托邦，故事中的女性因為出生率降低，而被當成生育孩子的「使女」對待。或者，從其他觀點思考，人類的理想社會，也可能成為其他動物的地獄。

歐蘭普‧德古菊。法國劇作家，創辦女性新聞、策劃女性專用國營劇場的建設等。法國大革命時，因為反對處死路易十六，並在著書中提到必須舉辦選擇要共和制、聯邦制還是立憲君主制的公民投票，因而被視為反革命派，在1793年遭到處刑。

瑪麗‧吳爾史東克拉芙特。對主張女孩與男孩不同，必須接受順從者教育的啟蒙思想家盧梭（以《社會契約論》而聞名）提出批判，呼籲男女平權，以及透過教育提升女性地位。

　　自認為現在過得還算幸福的人，或許不需要這本書。但因突如其來的事件而變成弱勢的可能性也不是零。先練習想像「就算自己變成弱勢也沒有關係的理想社會」，或許最後終有一天能夠幫到自己。另一方面，最不可能成為弱勢的比爾‧蓋茲，持續將自己擁有的鉅額財富，投資在貧困地區的汙水排放與廁所問題，根除小兒麻痺等慈善事業。像比爾‧蓋茲這種，對藝術、設計、哲學等感興趣的科技領域實業家，或許也會解決充滿這個地球的諸多問題吧？未來的革命家，想必隱藏在各式各樣的領域。首先，希望各位能夠和我一起學習從想像「我想住在什麼樣的世界」開始的革命之路。

從古騰堡到科學革命

　　從古到今的歷史中發生過哪些革命呢？人們在十七世紀開始了遠離宗教，步向科學的潮流，展開以哥白尼、克卜勒、牛頓為中心的「科學革命」。而印刷技術的革新，在背後為科學發展帶來貢獻。金屬工匠約翰尼斯‧古騰堡（Johannes Gutenberg）發明金屬活版，促成馬丁‧路德（Martin Luther）對教會發行贖罪券（免罪符）的批判與宗教改革，就是有名的例子。當時的羅馬教廷宣稱只要購買贖罪券，犯下的罪就能獲得赦免。馬丁‧路德批判這種腐敗結構的想法就在歐洲廣為流傳，結果「分離主義」誕生，過去被壓抑的事物忽然得到解放。人們脫離以聖經為基本的神學，透過理性思考這個世界——為近代社會奠定基礎的自然科學就此展開。

法國大革命與女性主義的歷史

　　說到革命，多數人都會想到「法國大革命」吧？瑪麗・安東尼皇后在斷頭臺被斬下首級，讓人對這場革命留下深刻的印象。雖然也有人像政治哲學家漢娜・鄂蘭（Hannah Arendt）一樣，主張這是場失敗的革命，但不可否認，法國大革命仍是形成近代社會非常重要的契機。在這場革命中，從自稱太陽王的路易十四開始的君主專制解體，主張市民擁有自由、平等、言論自由等權利的《人權和公民權宣言》（法國人權宣言）誕生。

　　然而，宣言中的「人權」，對象並不是所有的人。女性們發現：「咦？所謂的『人』，指的只有男人嗎？」當時的人權宣言中，不包含女性的權利。因此，在法國大革命爆發之後，控訴女性權利缺席的女權運動——也就是女性主義的歷史揭開序幕。這段時期，社會學創始者孔多塞（Nicolas de Condorcet）發表《關於承認女性公民權》（1790），而女性作家歐蘭普・德古菊（Olympe de Garges）也以「女人」取代「人」，發表《女人與女性公民權利宣言》（*Déclaration des Droits de la Femme et de la Citoyenne*, 1791）。附帶一提，關心政治與科學的孔多塞，除了社會學之外，也研究成為現代經濟學起源的「道德政治科學的數學化」與「社會數學」，即使從現代的角度看，其慧眼也令人驚訝。

　　此外，他寫下女性主義思想的幾年後，社會思想家瑪麗・吳爾史東克拉芙特（Mary Wallstonecraft）出版了《女權辯護》（*A Vindication of the Rights of Woman: With Strictures on Political and Moral Subjects*, 1792），並在裡面提到女性也必須接受教育。有趣的是，她的女兒瑪麗・雪萊（Mary Shelley），撰寫了被譽為全世界第一本科幻小說的《科學怪人》。而她朋友的女兒，則是熱愛數學，被譽為程式之母的貴族女子——愛達・勒芙蕾絲（Ada Lovelace）。她曾與發明電腦始祖「分析機」的查

瑪麗．雪萊

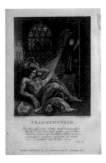

《科學怪人》（1831年版）主角維克多．法蘭根斯坦是學習自然科學的學生，這是個描述他為了解開生命之謎，取得自在操控生命的能力，而挑戰創造人類的故事。最後他創造出來擁有人類的心靈與智慧，但長相非常醜陋，怪物般的生物。瑪麗．雪萊的原著小說也帶給後世莫大的影響，後來甚至在二創中，怪物本身直接被命名為「法蘭根斯坦」（Frankenstein）。

爾斯．巴貝奇（Charles Babbage）一起進行研究。愛達在當時比巴貝奇更早主張分析機的萬能性，認為這種機器不只可以用來計算，也能用在其他地方——譬如音樂。她很早就看出現代電腦的可能性，她的父親是個詩人，因此她稱數學為「詩的科學」（Poetical Science）。人類最早的科幻小說，成為電腦原型的概念，都從主張女性必須接受教育的瑪麗．吳爾史東克拉芙特的下個世代女性手上誕生，這雖然是相當令人振奮，但遺憾的是，至今女性在這個世界上得到的教育仍稱不上平等。

現在進行中的公民革命

公民發起的革命至今也依然持續。尤其從 2010 年開始，社群網站與網路開始占據了重要的位置。突尼西亞的「茉莉花革命」成為契機，革命的浪潮瞬間席捲阿拉伯各國，打破長久以來持續的獨裁政權，於是被稱為「阿拉伯之春」的公民革命運動就此遍地開花。其影響擴及俄羅斯、以色列，甚至美國的占領華爾街，但中東各國的現狀，除了部分地區之外，卻依然每況愈下。獨裁政權瓦解的同時也招致社會混亂，利比亞與敘利亞的內戰、ISIS（伊斯蘭國）的恐怖活動也成為失控的導火線，最後留下紀錄的是被稱為「阿拉伯之冬」的挫敗。

另一方面，臺灣在 2012 年的下半年發起了「從零重新思考政府角色」的開放式政府活動「g0v」（零時政府）。這個組織原本是公民駭客組成的網路社群，後來逐漸擴大，透過「黑客松」活動從臺灣各地聚集程式設計師、社運人士、藝術家、作家等，發展成為促進公民參與的場域。g0v 也為 2014 年「太陽花學運」等公民運動帶來貢獻，而臺灣政府為了

結合民眾與政治、發展健全的民主主義，也開始向尋求公民駭客尋求監視政府內部的幫助。

　　後來，g0v 的部分成員加入政府，現任臺灣數位政務委員的唐鳳，是在 2016 年 35 歲時，就任史上最年輕的政務委員。唐鳳是跨性別的程式設計師，曾在 Apple 擔任顧問，是位別具一格的掌權者。她以公民參政為目的，成立了繼承 g0v 任務的平臺服務「v Taiwan」，促進線上討論。人們每天都在這個平臺上，針對國內的各種改革：自動駕駛、電動滑板上路的贊成與否，或是 Uber 等新事業的加入等，交換各種意見。她在 2019 年時，比較了中國與臺灣對數位科技的目標與定位，最後發表「中國將數位科技用來監視人民，臺灣則用來監視政府」的結論。此外，她最近也將假消息肆虐的社群網站環境視為民主主義的威脅，著手擬定具體的對抗策略。其行動的背景是 2016 年美國總統大選時，利用社群網站的演算法進行政治操作的「劍橋分析事件」。當時，數據分析企業劍橋分析公司（Cambridge Analytica）取得 Facebook 上的個人資料，以游離票為目標，散播關於川普競爭對手希拉蕊的虛假醜聞，結果，尚未決定要投誰的選民，不知不覺間產生了對希拉蕊的厭惡感。在操弄變得輕而易舉的社群網站時代，現代的政治宣傳到底從何而來呢？關於這件事情，第三章也會詳細討論，我們正生活在必須重新且深入思考民主主義與科技的時期。

價值的革命，千利休

　　除了社會革命之外，我們也就價值的「revolve」（翻轉）這層意義，思考從藝術、設計、或是時尚業界誕生的改革。所謂價值的翻轉，是透過發現新的觀點，為原本一文不值的事物帶來價值，而翻轉的衝擊愈強烈，愈能持續帶給後世重大的影響。

茉莉花革命（突尼西亞）
2010年，靠擺攤為生的突尼西亞籍青年男子穆罕默德．布瓦吉吉為了抗議政府而自焚，其影片透過Facebook等並造成衝擊。後來社群網站的分享使這場運動加溫，瓦解了持續二十三年的班．阿里政權。於是突尼西亞在2011年實施了自1956年獨立以來的第一場公正的議會選舉。然而失業率依然居高不下，政治與社會的混亂持續至今。

阿拉伯之春
繼突尼西亞的茉莉花革命之後，以中東與非洲為中心的阿拉伯各國，相繼發生了反政府遊行及動亂，統稱「阿拉伯之春」。許多國家的長期政權因此而瓦解，雖然有些國家實現了民主制度的轉型，但埃及爆發政變，葉門、利比亞、敘利亞內戰勃發，嚴峻、不安的情勢依然在這些國家持續。

太陽花學運（臺灣）
中國與臺灣在2013年簽署了「海峽兩岸服務貿易協議」，而太陽花學運就是為了阻止協議通過所展開的學生運動。在野黨強烈批評此協議，認為臺灣經濟將受制於中國資本。後來在學生主導下，發生了大規模的抗議行動。這是臺灣史上第一次由民眾占領立法院與行政院，而臺灣政府也因此與學生領袖建立了溝通管道。

　　說到日本的代表，當屬千利休了吧？他創造了日本特有的美感價值觀「侘寂」。在利休之前，日本一直都將外國進口的華美陶器等舶來品，視為有價值的物品，但利休卻提倡源自於「侘」這種感受性的質樸之美，而非表面的華麗或光彩。他透過美的哲學，徹底顛覆過去的價值結構，就如同「價值連城」這句成語所形容，為茶器創造出足以買下一座城的價值。雖然好像非常不可思議，但利休帶來的全新價值結構，與有時會在新聞上看到的，創下異常高額交易的現代美術市場極為相似。利休先是受織田信長聘雇，後來成為豐臣秀吉的家臣，他所推出的銘品，成為當時掌權者創造新資產的關鍵。豐臣秀吉施行「石高制」，以稻米生產量為基準，換算田園屋舍等土地的經濟價值，而這些不動產的價值，在當時就成為衡量勢力高下的標準。另一方面，利休的估價標準，能夠非

常有效地創造出容易變現的資產。這樣的結構,與現代資產家購買保障高額交易的現代藝術作品,作為保有財富的手段非常相似。

當然,如果利休的論點缺乏說服力,他的價值也不會持續獲得肯定。正因為茶道文化蘊含的,以侘寂為首的精神性接近真理,所以我們至今依然深受質樸的日本文化感動。此外,利休不只創造出產品的價值,也稱得上是一名透過茶湯文化,改變建築、飲食以及體驗設計的綜合性設計師。日本文化中的「比喻」與「借景」也屬於相當前瞻性的觀點,近似於接下來準備介紹的,馬歇爾‧杜象(Marcel Duchamp)的「現成物」概念。附帶一提,有一套以利休的弟子古田織部為主角的漫畫《戰國鬼才傳》(山田芳裕,臺灣東販),漫畫中的利休在指導織部時,強烈命令他「找出自身熱情」。當我還是學生時,RCA的老師也經常對我這麼說。如果把這部漫畫當成充滿各種啟發的設計書或是商業書來讀,應該能夠得到許多有趣的發現。

藝術與時尚的革命

法國裔藝術家馬歇爾‧杜象,為二十世紀之後的藝術領域帶來莫大影響,而他也是另一位只靠著改變觀點,就創造出全新美感價值的人物。他最知名的作品應該是《噴泉》吧?他在現成物的男用小便斗上簽名「R.Mutt」,試圖將小便斗當成藝術作品,在任何人都能參展的獨立藝術展中展出。雖然立刻遭到主辦協會拒絕,但他隱瞞自己的創作者身分,向協會提出猛烈的抗議。

杜象在這之前就是提倡「現成物」的概念的其中一人。他們主張以現成物(尤其是大量生產的工業產品)為材料,只要改變這些材料的脈絡,譬如組合在一起,以不同角度擺放,就能帶來新的意義。過去認為的藝術,是透過每一位創作者之手,創作出獨一無二的作品,但杜象的

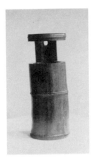

千利休
竹花入「音曲」

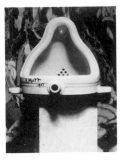

馬歇爾・杜象
《噴泉》1917

主張卻徹底顛覆這樣的價值觀。他最極致的表現與挑戰就是《噴泉》。將小便斗視為藝術作品的衝擊，大幅度地翻轉了日後的美術史。原來藝術不需要由創作者親手製作，也可以使用現成物品。而且就算不美也沒關係，只要能夠啟發新的思考即可。

說到美感價值的轉換，可可・香奈兒是二十世紀其中一名最主要的改革者。她是高級時尚品牌 CHANEL 的創辦人。這個品牌現在或許散發出某種保守而高雅的氣息，但香奈兒在當時卻實現了許多改革。二十世紀初，說到西方中產階級女性的時尚，一般指的都是長到腳踝的裙子，以及強調身體曲線的馬甲。但她否定這種幾乎無法自由活動的時尚風格，發表了全黑的連身裙。首先，這件連身裙不使用馬甲，裙長縮短至膝蓋，並且使用全黑：當時除了喪服之外，其他場合不曾出現全黑服裝。現在常見的黑色小禮服，在香奈兒登場之前並不存在。此外，奉行合理主義又活潑的香奈兒，也為了讓女性能夠空出雙手，而製作了裝上耐用鏈條的肩背型手提包。在她的設計背後，隱含了鼓勵女性大顯身手的哲學。過去在餐廳或商店，女性總是等著男性付款，現在她們有能力自己付錢了。為了方便她們在這個時候，能夠自己俐落地支付小費，手提包上也設計了小費專用的口袋。第二次世界大戰結束後，她終於為職業婦女發表了至今仍很受歡迎的香奈兒套裝，也成為女性步入社會的象徵。

香奈兒也很早就注意到科學技術的發展。她推出了使用世界最早的人工香料「醛」類製成的香水。這種香料即使混合了多種香氣，依然取得恰到好處的平衡，知名的香水「CHANEL No.5」就由此誕生。這款香水有著難以形容的抽象香氣，至今依然讓全世界的女性為之著迷。香水的名稱也完全不使用什麼「愛」、「夢」之類如詩般的詞彙，只有中性

的品牌名稱與數字，而單純的瓶身設計也相當創新。

「CHANEL No.5」雖然成為爆炸性的熱門商品，但是香奈兒卻被懷疑在第二次世界大戰中從事間諜活動，因此在戰後的法國被視為賣國賊，而遭到強烈的批評。後來，她將事業的據點轉移到美國，套裝與香水在美國更加熱銷。瑪麗蓮・夢露在睡前擦的香水就是「CHANEL No.5」、甘迺迪總統遭到暗殺時，第一夫人賈桂琳身上香奈兒套裝沾滿了鮮血等，都是知名的逸事。香奈兒非常擅長將新的價值觀落實到產品上推廣，並且透過大量生產與技術的巧妙融合，創造出新事業。

隱藏在歷史背後的存在

以上介紹了三位從文化轉換價值的名人，在此特別一提：文化就像葡萄酒，釀酒用的葡萄田，在人們開墾之前就已經存在微生物與蟲子，形成培養土壤的生態系統。接著人們來到這裡耕地、種樹、收成葡萄、發酵釀酒。這些酒透過經銷商之手，在店鋪或餐廳販賣，再由消費者購買。換句話說，賣出一瓶酒需要經過許多步驟，也存在著各種角色。無論在哪個業界都一樣，有些人成就了豐功偉業，賺得萬貫家財，但這些人的背後，也存在著從事許多幕後工作的人們，以及擁有蟲子與微生物的大自然。

只有創造出時代轉折點的人才能名留青史，但想必早在他們之前，就已經存在著其他試圖創造新價值的人。這些人或許因為太過前衛而遭到時代排擠，被當成怪人對待，又或者不擅長宣傳推銷，儘管被時代遺忘的理由可能五花八門，但我們不能忘記這些即使沒有被歷史記錄下來，依然持續挑戰的人們。舉例來說，有一說是杜象《噴泉》的創作者其實另有其人。透過驗證杜象寄給妹妹的信，德國出身的前衛女藝術家兼詩人艾莎・馮・洛琳霍芬（Elsa von Freytag-Loringhoven），在小便斗上簽

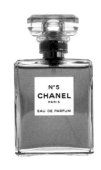

CHANEL No.5香水

下 R.mutt 的簽名並送給杜象，逐漸成為現在的有力說法。她是一名「達達派」（Dadaism）的藝術家，從以前就會使用街上撿來的東西組合成藝術品或是製作衣服。

　　無論是否在歷史上留下，他們所做的嘗試，都提出了另類選擇的價值，接著改變了後世人們的行動，是一種革命的行為。接下來，將會介紹我自己透過作品對社會提出的建言與實踐。

以我為例
——長谷川愛的社會實驗

同性生子可能嗎？

到此為止介紹了過去的革命，接下來想要談談我的作品。我在許多作品中，透過生物科技等的研究，針對現代社會習以為常的婚姻制度、家庭問題、性的問題等，提出另類選擇的未來可能性，也對社會提出新的問題。

我的代表作之一，是 2015 年發表的《(Im)possible Baby》（〔不〕可能的孩子）。這是一項利用同性伴侶的基因資訊，模擬兩人生下的孩子的長相，再合成全家福照片的計畫。當時剛好是全世界開始承認同性婚姻的時期。美國最高法院從 2012 年底開始審理關於同性婚姻的案件，引發熱烈討論[*1]。我那時從美國回到日本，很可惜地發現日本幾乎沒有在討論這件事。

「該怎麼做才能將討論搬上檯面呢？」我開始思考同性婚姻的下一步——同性之間是否可能擁有孩子？我曾在倫敦詢問已婚的同性伴侶是否想要自己的孩子，他們回答：「我們打算請認識的女同性戀伴侶提供卵子，用她們的卵子來生小孩。」我清楚記得自己在當時突然領悟到，他們不可能生下兩人的孩子這個事實。但真的全無可能嗎？我大量閱讀關於 iPS 細胞的書籍，調查之後發現，同性生子在技術上是可行的，但是書中也提到，倫理上不應該允許這樣的嘗試。然而卻清楚寫出為什麼不能這麼做的理由。

*1　2015年時，美國所有的州都通過了同性婚姻法案。繼2000年代初期通過同婚法案的荷蘭、比利時之後，以歐洲為中心的世界各國都展開修法。東亞在2019年由臺灣率先通過同性婚姻法案。

《(Im) possible Baby》

科技的使用方式由誰決定？

　　日本在 2013 年 11 月發表了讓未婚女性能夠冷凍卵子的「未受精卵及卵巢組織的凍結、保存相關指引」[*2]，剛好是我回國時。雖然日本在這之前也能夠冷凍卵子，但條件是受精的精子必須來自婚姻中的伴侶。冷凍卵子在幾年前的倫敦就已經是相當普通的事情，甚至還能在時尚雜誌中看到凍卵的廣告，英國早就可行的技術，為什麼日本會落後好幾年呢？時間差距從何而來？能不能凍卵由誰決定？的確，沒有技術能夠保證 100% 成功，給使用者過度的期待是一件危險的事，充分驗證技術的安全性與倫理性也很重要。一般認為在 35 歲以前凍卵較為理想，在這項技術遲遲未能通過的幾年當中，想必也有人被剝奪了擁有孩子的可能性。

　　上述指引由名為「一般社團法人日本生殖醫學會倫理委員會」的團體制定。我調查了這個委員會之後發現，十二名成員當中，只有一位女性。不僅如此，我還看了向一般民眾收集意見的報告部分，結果實施期間只有 9 月 13 日~30 日的大約兩週，而且只收集了二十人左右的意見。這讓我感到憤怒，我認為應該向身為當事人的女性收集更多意見才對。

　　委員會的成員雖說是專家，但現況就是女性雖然占了人口的約半數，但關於她們的身體與人生，卻由少部分的成年男性決定。那如果是更加少數的同性伴侶間的生殖醫療相關技術開發與應用呢？我不禁擔心可能連正式的討論都沒有，只憑著「現在討論這個還太早」就草草了結。

*2　http://www.jsrm.or.jp/guideline-statem/guideline_2013_01.html

《(Im)possible Baby》根據同性伴侶的基因資訊模擬出孩子的長相，並且合成「全家福照片」。這是慶祝女兒10歲生日的場景。

透過藝術討論技術是否該付諸應用

就在我思考是否該允許這類技術時，海外的研究者發表了有機會利用 iPS（Induced pluripotent stem cells，誘導性多功能幹細胞）技術讓兩名男性生下孩子的新聞。雖然技術尚未實現，但這項研究正穩定發展。於是我開始思考，能不能打造一個從現在就讓大家開始討論這項技術的場域。

這個問題的起點在於「生命倫理」，但所謂的「生命倫理」到底是如何定義出來的呢？研究之下，似乎是由「社會共識」決定的，那麼這個「社會共識」又是如何形成的呢？雖然一定有許多研究者寫過關於生命倫理的論文，但應該讓任何人都能參與討論。我能不能讓大眾察覺到自己對於未知事物的恐懼、不安與偏見，並透過符合邏輯的知識與充分的討論，開拓一條新的道路呢？於是我根據這樣的想法，展開了《(Im)possible Baby》這項計畫。

我假設取得女性的體細胞，經過 iPS 化製成精子，再讓卵子受精，即可創造出同性伴侶之間的孩子。這個方法尚未獲得許可，其中一項理由想必是有些人將人體實驗視為問題。不過，只要研發出安全性夠高的技術，或許就能解決。麻煩的是，想必有很多人讀到「如果同性生子的技術在將來成為可能」的文章時，會感到困惑與抗拒。但是在這個技術中，也蘊藏了創造幸福家庭的可能性。如果這個可能性不是透過文字表達，而是藉由「全家福照片」來展現，會對人們的意識帶來什麼樣的改變呢？於是我根據 DNA 資訊，推測實際結婚的同性伴侶會擁有什麼樣的孩子、度過什麼樣的家庭時光，並根據推測結果製成照片。

　　我向實際在法國結婚的女同性戀伴侶木村朝子與莫莉嘉仔細說明這個想法，並且在徵得她們的同意之後，取得她們的基因資訊，透過隨機組合，推測兩人女兒的遺傳資料。接著根據解讀各基因體特徵的SNPs（單核苷酸多型）開放式資料庫，以CG合成出長相，同時也將推測出來的個性、特徵、喜好等反映在照片中。舉例來說，長得像朝子的直髮女孩「豆子」，因為聞到香菜的味道而皺起眉頭，線索就來自覺得香菜聞起來像肥皂的基因資訊。至於長得像莫莉嘉的波浪頭髮女孩「波娃子」，則出現能夠從尿液味道的變化發現吃了蘆筍的基因資訊。由於這個資訊相當不可思議，我於是向她們兩人求證，結果朝子回答「我也是這樣呢！」透過這樣的問答，她們一家人生活的情景與對話，逐漸從原本的數據資料當中浮現出來。附帶一提，之所以設定成女兒而不是兒子，是因為女性缺乏Y染色體，目前就理論上不可能生下男孩（將來說不定有其他技術能夠克服這個問題）。

　　當然，只憑基因資訊不可能知道一切，人也會隨著環境改變。2015年時的基因研究還不夠深入，關於長相的資訊也只能知道眼球與鼻子的距離、鼻子的寬度、牙齒的大小等等，而資訊不足的部分，就依照朝子與莫莉嘉的臉建構3D模型，再與兩人十歲的照片融合，根據中間值進行推測並合成。雖然是根據基因資訊做出的預測，但就現況而言，不得不說準確度其實跟占卜差不多。但看到這些「全家福照片」時，我們能夠說這些孩子「不存在」嗎？各位不覺得否定這項技術，就相當於否定她們的存在嗎？

　　然而，製作這項作品對當事人而言，也有殘酷的一面。我把全家福的相簿交給她們兩人後，朝子看著全家慶祝女兒們十歲生日的照片，流著淚說：「一定很開心吧。」幾年以後，朝子寫給女兒們一封信，標題是「給我絕對無法誕生的孩子們」。她在「She is」網站上公開這封信，請各位務必一讀[*3]。我不管讀幾次都還是會流淚。

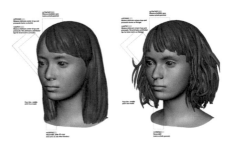

孩子們的長相模擬。目前只能確定
少數關於臉部形狀的SNPs，因此
其他部分的形狀就使用雙親小時候
的臉部模型中間值。

進一步深入討論

　　我在 2013 年時有了這個計畫的想法，實際製作則是在 2014 年，就讀麻省理工學院媒體實驗室碩士課程「Design Fiction」（設計幻想、設計幻象，或簡稱設幻設計）組的時候。幸運的是，在當時負責的老師，也是我在倫敦時就認識的老朋友「人工星子」（Sputniko! 尾崎優美）的極力協助下，得以在 NHK 播出追蹤計畫全貌的紀實節目。這麼一來，不只對藝術感興趣的族群會注意到，也是讓問題觸及更多族群的好機會。節目播出之後，透過 Twitter 收集了約六百五十人的留言，其中也穿插了好幾條我未曾想過的論點（我將這些留言集中到 Togetter[*4]）。

　　節目也從生命倫理的觀點，請教了兩位科學家對這項計畫的看法。這兩位分別是在京都大學 iPS 細胞研究所研究生命倫理的八代嘉美準教授，以及在 2004 年利用兩隻母小鼠，創造出全世界第一隻由兩名母親生下的小鼠「輝夜」的東京農業大學河野友宏教授。巧的是，兩人抱持著完全相反的看法，觀看節目的人可以先聽雙方的意見再思考。八代教授持肯定的意見：「如果可以保證安全性接近目前已經在做的人工授精或體外授精，應該沒什麼問題。」但河野教授卻表示：「即使可以確保技術的安全性，依然絕對不能使用在人類身上。這項技術將帶來超越世代的影響，必須充分討論人類日後想要走向什麼樣的社會。除此之外，也必須探討人工製造精子是否該視為醫療行為的一部分。」當節目詢問持否定意見的河野教授，為什麼對這項討論有這麼多情緒性的反論時，他

*3　https://sheishere.jp/voice/201711-asakomakimura/

回答：「或許因為人類本性吧，」接著他再補充：「人類直接的感受也是一項重要的判斷標準。這就像去討論有宗教信仰的人為什麼相信神。」

　　節目播出之後，這個作品確定要在六本木的森美術館展出，於是有了更多的訪談。其中一位受訪者是在戶籍上從男性變成女性的 MTF[*5] 西原皐月，她完全沒有料到將來會想要小孩，於是動了性別重置手術，但過了一陣子之後，她發現自己開始想要孩子。當她被問到，如果將來這項技術成真，她與伴侶之間能夠擁有親生子女，會有什麼想法時，她回答：「我有自信到死之前都能愛著這個孩子。而身邊的人也有愛這個孩子的準備，只要有愛就夠了不是嗎？」她的回答雖然簡單，卻深深打動人心。

　　另一位 FTM[*6] 尾畑先生也被問到相同的問題，他的意見則是：「比起留下自己的基因，我更希望留下所愛的人的基因。但我也希望能極力避免伴侶用別人的精子生下孩子。」

　　我也針對日本的同性婚姻與同性生子的權利，徵詢熟悉法律與遺傳學的法律學者——法政大學的和田幹彥教授。就他的立場來看，有鑒於日本現行憲法中也有「尊重個人」（憲法第 13 條）與「法律之前的平等」（憲法第 14 條）的條文，他認為同性婚姻制度必須通過。至於通過同婚有什麼阻礙，他則指出：「憲法第 24 條中，寫著『婚姻建立於兩性之合意』。」但之所以會加入「兩性」這兩個字，卻是因為在 1946 年制定憲法時，企圖導正過去「家戶制度」[*7] 中的男女不平等。他也提到，日本最高法院對這類問題的態度非常消極，就現狀而言，即使在尚未立法時主張權利，提起憲法層級的訴訟，也很遺憾地沒有勝訴的希望。原來法律

*4　https://togetter.com/li/882876
*5　Male to Female的縮寫。雖然出生時是生理男性，卻認為自己的性別是女性。在日本必須透過外科手術切除生殖器才能改變戶籍上的性別。最近也有人在手術前將精子或卵子冷凍保存，這在過去是不可能的。
*6　Female to Male的縮寫。出生時是生理女性，卻認為自己的性別是男性。
*7　譯註：1989年制定的民法家庭制度，戶長擁有統率家戶的權限。

參觀者在展場留下許多看法

就某方面來說，不是在邏輯性的討論中決定，而是由法官個人的態度決定，我對此感到相當驚訝。

後來，這件作品在許多國家展出，展示時以對話框的形式，將網路上發現的討論串或是有趣的意見貼出來，並且以代表「肯定」、「否定」、「雖然中立卻耐人尋味」的三種顏色區分這些意見。此外，參觀者也能針對自己在意的意見，用便條紙留下看法。每個國家密切關注的論點都不一樣，相當有趣。到此為止已經讀了這麼多的意見，你的感想又是什麼呢？

擁有 3 名（以上）父母親的孩子

我在 2011 年時，發表了以基因工學提出全新家庭形式的作品《Shared Baby》。這個作品的主題是關於創造與三名以上的父母在基因上相關聯的孩子的技術。當時在倫敦讀書的我非常貧窮，而常和我在一起的兩對情侶組朋友也都很窮。某天，其中一個想要孩子的女性朋友對大家提議：「這裡的三個男生（朋友各自的伴侶），眼睛和頭髮都是褐色系的，所以就算把三人的精子混合在一起進行人工授精，應該也不會知道是誰的孩子吧？既然如此，不如六個人一起養孩子如何？」當然，只要透過基因檢測，就能立刻判斷孩子是誰的，因此這個提議遭到駁回，但「有沒有可能存在基因上擁有多名父母的孩子」的想法，就從這時開始萌芽。

現在為了治療粒線體遺傳疾病，實際誕生了擁有三人的基因資訊的孩子。而且「CRISPR/Cas9」這項基因編輯技術，現在正以驚人的速度改良進步，如果使用這項技術，已經可以插入一百人的基因資訊。此外我

認為，分別製造出兩組情侶的受精卵，從中取出胚胎幹細胞，再結合利用試管從細胞中培養出精子或卵子的「體外配子形成」技術，就能用比上述更安全的方法，創造出擁有多名父母的孩子。

　　假設在技術上辦得到，這樣的家庭真的能夠成立嗎？這項計畫也基於這種家庭已經實現的假設，設計了思考實驗工作坊，考慮會發生哪些問題、該確立什麼樣的教養方法。畢竟透過角色扮演的方式，實際嘗試扮演父母 A、父母 B、父母 C、孩子 A、孩子 B 等角色，應該會比自己單獨想像更真實，也更能透過各個參加者的觀點，讓這個技術隱藏的問題浮現出來。而我在 2011 年實際與 RCA 的同學一起舉辦工作坊時，確實出現了我完全沒有料到的想法。那是慶祝女兒十六歲生日的場景，扮演女兒的同學說：「我想要的禮物是弟弟或妹妹。」結果扮演父親 A 的同學竟然回答：「你已經十六歲了，是可以生小孩的年紀，不然用我們的受精卵，讓你當弟弟或妹妹的代理孕母如何呢？」這樣的發展完全超乎我的想像。

科學家、法學家、精神科醫師的訪談

　　2019 年 CRISPR/Cas9 與體外配子形成技術登場，我因此再度舉辦工作坊，並且訪問了五位專家。在生命倫理方面，前述的八代嘉美教授提出了這樣的意見：「我個人可以接受基於疾病等健康問題的人工生殖，或是模仿自然的生殖狀態（譬如做出同性伴侶的孩子），但由於自然界不存在多人的基因資訊以一般而言不可能的形式混合的情況，因此我會覺得這是一種類似賭博的行為，不應該被允許。」至於目前也從事凍卵事業的生殖技術研究者香川則子博士則表示：「只要使用 CRISPR/Cas9，在技術上就能做出匯集多人基因中優秀部分的孩子。」她表示，如果某人是某種遺傳疾病的帶因者，那麼為了避開疾病，從多名父母的

《Shared Baby》

基因中截取遺傳上的「優點」，在倫理上不也是可行的嗎？不過，最近認為以人工方式打造優秀人類的想法屬於「優生學」，被視為一種危險的思想[8]。但另一方面，實際上與健康、擅長運動或讀書，而且外表有魅力的「才貌兼備者」（留下後代的有利對象）生孩子就不會因為奉行優生學而受到譴責。我們在討論時，能夠兼顧生命倫理，以及「希望自己占有繁殖優勢」的本能與技術嗎？舉例來說，如果多重伴侶[9]的人，希望生下「擁有心愛伴侶們的基因的可愛孩子」，他們的渴望就該遭到否定嗎？香川博士也指出透過反覆討論使想法彼此碰撞的重要性，以及現在的日本只有一種「理想家庭樣貌」的異常性。

在多代共居空間養育孩子的大津賀久彌子女士，則指出多名大人共同教養孩子的優點：「孩子有較多依賴的對象，而父母也不會被養兒育女困住。」而她也提到「如果多名父母對孩子有平等的責任，那麼與其他家人相比，更需要針對各種狀況進行討論吧？」

兒童精神科醫師小澤伊吹，也指出孩子在發育時擁有多名父母的風險：「當孩子不安的時候，會搞不清楚該找誰安慰自己，這或許會造成孩子的混淆，在形成依附關係時出現問題。」但另一方面，她也提出了優點：「由於監護人只有一到兩人的狀態封閉性較高，一旦這個狀態下的關係性失去作用，也容易產生監護人變得暴力、或是監護人的價值觀變成絕對的支配結構。而多名大人的存在，讓孩子有更多機會接觸多樣化的價值觀，使他們了解到目前的關係並非絕對。」

[8] 雖然優生學始於美國，但後來也成為納粹屠殺身心障礙者的背景。日本在1970年代以前，也曾根據舊優生保護法實施強制絕育。
[9] 與多名伴侶基於共識建立愛情關係的人。

　　最後法學家和田幹彥教授則說：「日本社會較保守，距離能夠接受這項技術的日子還很久，即便技術成真，也會先從海外開始吧？」但他也提到：「如果我們能夠確實保護身為弱勢的兒童的正當權利，並且在兒童心理學或家庭心理學等領域，也透過多方面的資料研究得出孩子在這種環境下也能健全成長的結果，那麼在 5~20 年後，出現在法律上承認這項技術的國家也不足為奇。」換句話說，考慮到社會層面，只有當生命倫理、實驗倫理、臨床倫理等都能承認這項技術時，第一個共享小孩才會登場吧？

　　2009 年再度舉辦工作坊時，浮現了新的疑問——我們為什麼如此重視血緣呢？收養也能實現成為父母、建立家庭的夢想，但為什麼我們依然相信，並執著於血緣等於家庭的神話呢？參與這個工作坊的資訊學研究者陳翰隆（Dominigue Chen）曾說過：「家人（不是只憑 DNA 而擁有相似的長相）因為共度的時間而變得愈來愈相似。」他的這句話令人印象深刻。現在的日本，寄養或收養的數量仍不是很多，但我覺得，如果瓦解過時的血緣主義，讓因為父母的關係而身處在不幸當中的孩子，能夠更自由地選擇環境，那該有多好？

極限環境會改變人類的性慾嗎？

　　接著介紹我在 2012 年發表的作品《極限環境情趣旅館》。我在當時對人類的性慾感到相當厭煩，因此產生了這樣的疑問：「人類假使離開地球，還會從事性行為嗎？」並依此製作了這個作品。

　　人類或許因為有性慾所以才會出軌，也才會罹患性病，而性病甚至可能衍生不孕之類的問題。人類有辦法逃離性慾？我調查之後發現，在英國，透過體外授精生下的孩子年年增加，而日本在 2016 年時，每 18 人當中，也有一人是透過體外授精生下來的。換句話說，不發生性行為

的生子方式，在未來將會變得更加普遍。如此一來，我們具備的性慾，或許將會被視為不符合現代生活的事物。

　　於是我開始思考，有沒有辦法除去這個麻煩又落後的本能，使人類更加進化呢？說到身體上的進化，腦中立刻浮現基因編輯技術，但這當中又會遇到許多倫理問題。「人類基因體計畫」（Human Genome Project）雖然在 2003 年結束，但至今尚未完全究明其序列實際上代表著什麼意義。雖然現在也能使用基因變更技術「CRISPR/Cas9」編輯局部基因，但就連對自己的身體也未充分了解的我們，對於盲目更動基因依然留有疑慮。不過，除了編輯基因之外，還有其他方法能夠帶給基因變化。這個方法稱為「表觀遺傳學」（epigenetics）。研究發現，生活型態、飲食生活、環境、社會、甚至每天的心理變化，都有機會使遺傳自父母的基因資訊開關產生改變，從中發現不同的性質。

想像石炭紀與木星的環境

　　如果應用這個想法，舉例來說，現代的人類只能在目前的地球環境中生存，然而，若是置身於氧氣濃度與重力都不同的環境當中，我們的表觀遺傳會產生什麼樣的變化呢？又如果我們沒有攜帶氧氣瓶，就時空旅行到古代，又會發生什麼事呢？遠比一億數千年萬年前的侏羅紀還要更早的石炭紀，植物大量生長，二氧化碳的吸收固定下來，氧氣濃度最高上升到 35％，昆蟲巨大化，據說蜻蜓的祖先巨蜻蜓甚至有 75 公分長。由此可知，只要稍微改變周遭的環境數值，譬如空氣中的氧氣濃度等，生物的身體也會產生變化，那麼人類又會產生什麼樣的改變呢？

　　我邊想著這些問題，邊思考如果人類在極限環境下，從事無論就肉體上還是精神上而言，都十分耗神費力的性行為，會發生什麼事呢？《極限環境情趣旅館》就是我所提出的疑問。我在這個計畫中，將氣球當成

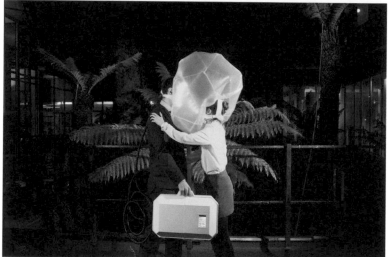

《極限環境情趣旅館》

情趣旅館，在裡面重新建構氧氣濃度 35％的石炭紀大氣，提出即使時間短，也可試著在這樣的環境中從事性行為的方案。

還有另一個名為《木星房間》的姊妹作品。木星的主要成分是氣體（木星與土星被稱為巨大氣體行星），據說表面重力是地球的 2.34 倍。如果將來人類踏入這樣的重力領域，到底有沒有可能在這樣的環境下從事性行為，產下後代呢？我調查了一下，日本有研究者使用小鼠進行類似的實驗，而實驗的結果是：大致上到 3G 都還能從事生育行為[*10]。據說在這樣的環境下，雖然食慾會降低，但肌肉量則會增加，如果換成兩隻腳的人類，想必會很辛苦吧！

不過，即使在接近木星重力的環境中不可能生產，使用離心力，在旋轉的房間中把牆壁當成床，或許還是有辦法從事 30 分鐘左右的性行為。這種時候，人類的性慾能夠戰勝木星的重力嗎？

《機動戰士鋼彈逆襲的夏亞》中，使用了「被地球重力所束縛的人類靈魂」這樣的說法[*11]。平常沒有意識到的重力，帶給我們的精神什麼樣的影響呢？我認為影響是一定有的。中部大學工學部機器人理工學科的平田豐教授所率領的團隊，在 2018 年為了調查漫畫《七龍珠》中出現的超重力訓練場「精神時光屋」的效果而展開實驗。也有報告顯示[*12]，在 2G 環境下的運動能力提升實驗中，發現神經細胞間的訊息傳遞效率提高，換句話說運動能力確實提升了。除了性慾之外，想像人類的文明與文化，在與地球截然不同的環境下，將出現什麼樣的變化也很有趣。

質疑生產的常識

*10 地球的重力加速度為1G，客機轉換方向時為1.3G，而雲霄飛車據說是4G左右。

*11 「留在地球的傢伙都是只會汙染地球、被重力束縛靈魂的人！」是主角夏亞・阿茲納布爾機的名言之一。

*12 https://www3.chubu.ac.jp/research/news/24002/

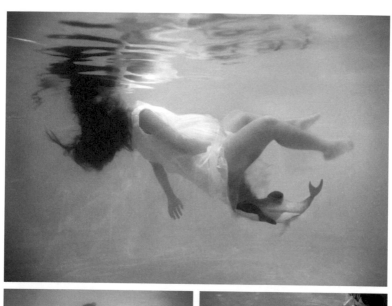

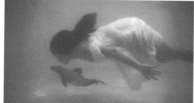

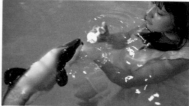

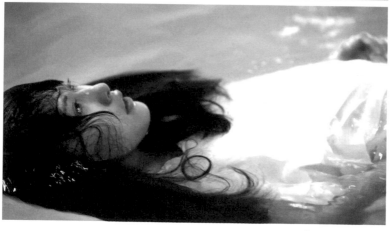

《我想生下海豚……》

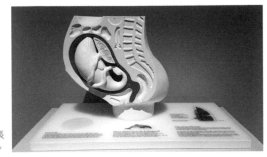

為了讓海豚在人類的子宮裡成長而想出的「海豚－人類胎盤」。

　　接著介紹的是《我想要生下海豚……》（I Wanna Deliver A Dolphin...）。作品標題中的「Deliver」，除了有遞送、交付、幫助的意義之外，還有生下孩子的意思。這個計畫的概念是，我自己成為代理孕母，生下瀕臨絕種的海豚（或是鯊魚），那些因為人類飲食而瀕臨絕種的動物[13]。

　　這件作品的動機中，隱含著自己想不想生小孩的疑問。這不是單純的想不想要孩子。面對地球規模的環境破壞、瀕危物種的增加，再加上那時又發生了三一一大地震，讓我思考，人類生育後代真的合乎倫理嗎？孩子說不定會覺得「我不想生在這樣的時代」。我針對現代的育兒進行調查，也發現從自身經濟狀況到基因資訊等各式各樣的因素，都可能造成孩子的辛苦。話雖如此，卻又覺得生為女性，必須忍受長達約四十年的生理期等不便，如果不生孩子就太虧了。但是，因為這樣的私慾而想要孩子，在倫理上也說不過去。我的煩惱不斷加深。

　　我整理了選項，發現只有：生、不生、領養或收養、成為代理孕母這四種。如果不管選擇哪一種都不滿意，該怎麼做自己才會開心呢？我喜歡美食和潛水，於是就想到了成為快被吃光、瀕臨絕種的海洋動物的代理孕母這個點子。如果生下的孩子死去，我可以吃掉孩子的遺體，而如果自己早一步離世，被孩子吃掉或許也不錯。

　　這個不切實際的點子有可能實現嗎？首先我為了收集靈感，徵詢了許多專家的意見。我拜訪胎盤研究者，對方說胎盤是個不可思議的器官，至今依然被許多謎團包圍，竟能夠允許另一個人進入體內，並且養育他。

*13 Spiny dogfish這種鯊魚是炸魚薯條的食材，在西方被大量消費，現在已經被列為易危種。

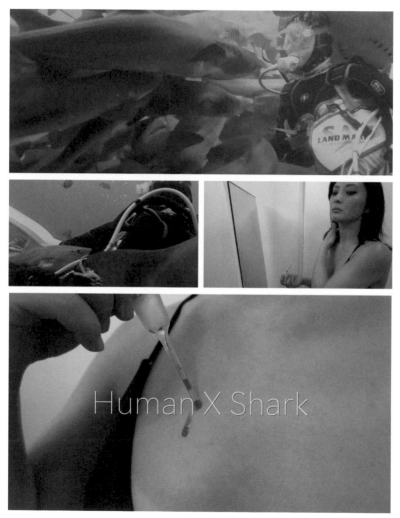

《人類×鯊魚》

這段話讓我受到衝擊。人類的免疫系統原本應該會判斷體內存在的是「自己」還是「他者」，並且攻擊異物，但只要使用胎盤，就能讓異於自己的其他生物，在自己的肚子中成長。那麼胎盤具備的免疫耐受性，不就頂多只會判斷「是不是人類」嗎？

我在作品內由此擴大想像，構思在未來結合人類與海豚的海豚·人類胎盤（The Dolp-human Placenta），並提出以下方案：如果胎盤的免疫耐受性擴大到判斷「是不是哺乳類」，那麼在技術上不就可以成為海豚的代理孕母了嗎？雖然這終究是件科幻性的作品，但另一方面，在合成生物學發展的現代，我也透過這個作品討論今後女性的慾望與夢想，能為以男性為主的社會開發出來的科學技術帶來哪些變化的可能性。2013年第一次在日本展示這件乍看之下異想天開的作品時，誰也無法理解，但是，我在 RCA 的指導老師菲歐娜·拉比（Fiona Raby）卻大力稱讚這個點子，後來英國的女性建築師、MoMA 的女性策展人，以及澳洲的生物藝術家奧隆·凱茨（Oron Catts），都理解了隱藏在這件作品背後的，與現代社會之間的關係和意義。他們的共通點都是對於最新的女性主義、現代思想以及科技擁有充分的理解。

色誘鯊魚

接著介紹的作品是我為了挑起鯊魚性慾的所研發的香味——《人類 × 鯊魚》（Human × Shark）。我在這件作品中，實際製作了人類用的，以及對鯊魚用的兩種香水。人類用的香水以「強化女性」為概念，調出的香氣具有在生理上使身體活性化的效果。人類女性先將這種香水拍在皮膚上，再穿上潛水衣，朝著海裡的鯊魚游去。至於對鯊魚用的香水則塗在潛水衣的外側，潛入水中之後，香水中調合的鮮味成分——胺基酸等散發出鮮美垂涎的氣味，吸引公鯊魚靠近，接著挑起公鯊魚性慾的化

學物質就會散發出香氣。雖然這種化學物質的成分尚未確定，但母的斑馬魚或金魚等魚類，會分泌出「前列腺素 F2α」這種化學物質，聞到的公魚就會展開追尾之類的求偶行動。這種物質也存在於人類體內，既是生理痛的原因，也被來製作生產時促進子宮收縮、誘發陣痛的催生藥物。人類與魚類在進化系統樹上應該相差甚遠，卻擁有共通的化學物質，並發揮類似的作用，這相當有趣。不過，公鯊魚在交配時會咬住母鯊魚的頭，將母鯊魚壓到岩石上進行，過程相當激烈，實際在海裡實驗時，人類需要保護裝置。

雖然這件作品透過與日本化妝品大廠研究員的合作誕生，但我從以前就一直覺得，日本化妝品業界投放的廣告多數都為了吸引保守的日本男性，而呈現出柔弱的女性形象。但我也非常喜歡狂野、知性的女性形象，因此剛從國外回到日本時，覺得這樣的廣告非常壓抑。於是，我以擴大過去對美（性方面的魅力）的價值觀為主題，將吸引的對象從日本男性擴大到世界各國的男性，甚至其他哺乳類動物。而鯊魚就是我所能想到的，有辦法溝通，而且似乎勉勉強強能夠從事性行為的生物。

為什麼我會這麼執著於鯊魚呢？這就要說到十年前左右，我在馬來西亞的小島取得潛水執照時，第一次遇到鯊魚的經驗。鯊魚在水深約 18公尺的海中，優雅地朝我靠近的身影，讓我相當恐慌。最後鯊魚緩緩游過我身旁，與我四目相對。在那一瞬間，我覺得「他似乎在觀察我，而且若有所思」。那次的經驗讓我親身體驗到鯊魚的智慧。後來我才知道，那種鯊魚不會攻擊人類，於是我就喜歡上了因為好奇心而靠近我的鯊魚。而且聽說鯊魚能夠孤雌生殖。換句話說，母鯊魚不需要公鯊魚，只靠自己就能生下孩子——這讓我想到應用 iPS 細胞與生物科技的未來人類女性。鯊魚的生態實在相當深奧，讓我也想成為像鯊魚一樣的生物。

在人類世，與自然共生的方法論

　　這件天真又充滿夢想的商品，如果實際在海中使用，不僅會被視為運用科學的強暴，也可能擾亂自然界的生態系。該如何看待這樣的「大自然」，成為現代的一項重要議題。「去人類主義」的概念，在最近的藝術與設計界時有所聞。這個概念主張，日後的商品與服務，必須超越過去只想到人類的設計，將其他種類的生物與環境也納入考量。

　　唐娜・哈洛威（Donna Haraway）是知名的「網路女性主義」（cyberfeminism）思想家，曾闡述過科學技術的發展對女性主義帶來的影響。她在《Staying with the Trouble》（暫譯：與麻煩共存，Duke University Press）這本書中提倡「堆肥體」（Compost）[14] 的概念，認為「放眼下一個千年，我們應該歡迎超越階級、人種、物種等所有種類的孩子，並建立與其他生物混合的全新類緣關係（kinship）」。這是一種基進（radical）的思想，主張人類應該擺脫以人為中心的思維，與其他物種混合共生，成為地球「堆肥」──反覆誕生與腐敗的循環系統的一部分。最近的潮流認為，人類至今為止的活動痕跡，在地球史上首度造成地層層面的影響，並將這樣的地質分類稱為「人類世」（Anthropocene）[15]，而她的主張也是對這種潮流的宣言，並且提倡下一個千年應該稱為「觸生世」（Chthulucene），具有「與土共存」（Chthonic）的意義，在人類造成的大規模環境破壞逐漸加劇的世界，她使用這個字也有呼籲人類必須作為堆肥而活的意義。此外，在日本的「多物種人類學」架構中，

*14 《宣言未道盡之事──訪問唐娜・哈洛威》日文版翻譯：逆卷 Shitonehttps://hagamag.com/uncategory/4293
*15 2000年代，大氣化學家保羅・克魯琛（Paul Crutzen）等人提倡的說法。他們認為人類帶給地質學的變化，已經堪與彗星撞擊及火山大爆發匹敵，而人類世指的是持續1萬1700年的「全新世」的下一個地質分類，也是上述時代的象徵。

也會出現這種考察人類與其他多物種共生的思想。在環境問題逐漸深刻的情況下，這個觀點將占有非常重要的地位。

對抗 AI 時代的偏見

　　最後介紹的是《另類偏見槍》（Alt-Bias Gun），這是我在麻省理工學院媒體實驗室時就開始構思的，關於歧視與偏見的計畫。我曾旅居倫敦很長一段時間，然而在 2015 年到美國的波士頓留學時，卻好幾次感受到更強烈的種族歧視。那時的衝擊讓我開始思考，生活在美國的黑人平常遭受到的種族歧視有多麼地嚴峻。而就在那個時候，我從黑人朋友之處得知「Black lives matter」（黑人的命也同樣珍貴）這項社會運動。他們之所以發起這項運動，是因為美國一再發生手無寸鐵的黑人遭警察槍殺的事件。

　　此外，科幻動畫《PSYCHO-PASS 心靈判官》，描繪了一個反烏托邦的世界，在這個世界裡，連結 AI 的槍能夠測定人類的精神狀態，並且告訴使用者是否該殺死對方。其實 AI 判斷人類的狀況不只發生在科幻世界，也已經逐漸化為現實。現在 AI 人臉辨識技術發達，可以根據人臉資料，顯示最適合這個人的廣告，或是在監視器中留下紀錄等等。「AI 人臉辨識技術」、「槍」與「政府」這三項要素組合在一起時，只會帶給人反烏托邦的感受，但我卻想知道能不能擁有正面的使用方式。

　　2016 年 7 月，我在 Facebook 上看到一段震撼的影片。影片拍到激動怒吼的警察、渾身是血在駕駛座上大叫的男性，而像是女友的女性則在副駕駛座上邊冷靜地與警察對話，邊直播現場狀況[16]。儘管這名黑人男性沒有犯下任何罪行，卻單方面遭警察射殺死亡。我看了這起事件後便開始思考。譬如，能不能將網路上公布的「容易被誤殺的長相」收集起來餵給機器學習，讓機器學會辨識「容易遭誤殺的臉」，並依此研發出

將數十位因為被誤認為罪犯而
遭射殺的被害者臉孔資料平均
之後，所建構出的臉部模型。

當槍口對準具備這些特徵的臉孔時，能夠鎖住扳機 3 秒鐘的槍械。如果能在這 3 秒內解開警察的誤會，讓他不要開槍，或許警察就不會濫殺無辜，而被害者也能活下來。

我查閱了關於認知偏見的論文，得知有實驗數據顯示，會做出種族歧視發言的人，在看見黑人男性照片的那一瞬間，腦中掌管情緒的杏仁核就會活化。換句話說，射殺黑人的警官，或許也在大腦某處反射性地感到恐懼。最近的腦科學，提出人類總是受到某種因素影響，根本不存在「自由意志」的說法。若真是如此，責任該如何歸屬呢？至今為止建立在人類理性上的法律常識因而瓦解，就連最尖端的法學領域也每天熱烈討論。

這件作品原本取名為「抗偏見槍」（Anti-Bias Gun），帶有抵抗（anti）人們偏見的意味，但我後來發現，這樣的想法不就表示存在著類似絕對正義的「正確偏見」存在嗎？人在伸張正義時，對正確性的執著有時會讓人變得瘋狂，甚至可能產生如納粹般的凶惡性。為了不忘謙虛的態度，我刻意將作品名稱改為「另類偏見槍」，意思是在槍械上安裝了「另類」的偏見。

假設警方真的使用了這種槍，那麼在對方也持有槍枝的情況下，當然會提高警察被射殺的風險。當警方想到這點時，應該就不會引進這套

*16 遭射殺的黑人男性費蘭多·卡斯提（Philando Castile）因為車尾燈故障而被警察攔下，出示身分證明。他表明自己持有槍枝。警察警告卡斯提「不要碰槍」，卻依然對服從警告的他連開7槍。後來坐在副駕駛座上的女友黛蒙德·雷諾茲（Diamond Reynolds），透過Facebook直播與警察的交涉狀況，並獲得300萬人次觀看。後來卡提斯在醫院死亡，而當事警官最後卻只有在無罪的情況下辭職。https://wired.jp/2016/07/09/philando-castile/

系統了吧？這麼一來，就浮現出一個事實——當我們把「無辜民眾」與「警察」的性命放在天秤的兩端時，警察的性命較被重視。此外，這項人臉辨識技術，說不定也能用來找出「有犯罪嫌疑的長相」，製造出監視他們行動的槍枝，這樣的未來實在太可怕了。在反政府遊行持續的香港，政府禁止一般民眾遮住臉孔，但警察卻可以蒙面，顯露出權力優勢。

真正的公平是什麼

美國的好幾個地方政府都開始提議，臉部辨識技術在公共場所使用應該暫緩實施。因為就算 AI 的辨識力比人類優秀，人類的潛在偏見依然經常因為 AI 而增幅。過去曾發生過 AI 將黑人的臉辨識為大猩猩，引起一番熱議，有人認為，AI 會如此辨識的理由，在於原本的學習資料都以白人的臉為中心。像這種由學習資料引起的偏差問題被稱為「機器偏差」（machine bias），成為近年來全世界的一大課題。

此外，在美國雖然有計算犯罪者再犯風險的系統，但這個系統在面對黑人時也出現顯著的偏差。舉例來說，我在美國非營利報導機構 ProPublica 的文章[*17] 中讀到，根據北角公司（Northpointe）提供的犯罪風險判定演算法，當某位 18 歲的黑人女性在路上竊取兒童用自行車時，計算出的再犯風險判定為 8。雖然她確實有 4 件少年犯罪前科，但後來再也沒有做出任何犯罪行為。反之，某位白人男性在 DIY 商店竊取價值 86 美元的工具時，風險判定為 3。但他以前曾犯下 2 件持械強盜、1 件持械強盜未遂，而且在服役之後，依然偷走了價值數千美元的電子儀器。這個演算法的判定誤差從何而來呢？

而且，警方認定黑人的犯罪率較高，在住有許多黑人的住宅區重點巡邏，那麼這些區域的犯罪檢舉數，以及黑人的犯罪檢舉率都會上升。如果根據這樣的資料製作系統，就必然會計算出黑人再犯率較高的結果。

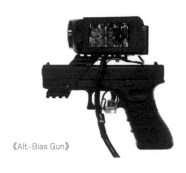

《Alt-Bias Gun》

如此一來，曾經犯下輕罪，希望回歸社會的年輕人愈來愈難找到工作，使得無法脫離貧窮的他們再次犯下罪行，形成惡性循環。此外，數據資料也反映出社會對女性的歧視。例如，若 AI 根據過去原本就未曾雇用女性的資料做出判斷，就會建構出在錄取員工時不會選擇女性的系統。

有項名為「平權行動」（affirmative action）的運動，企圖修正這些歧視，但也有一群人使用「反向歧視」的語言，試圖抹滅其努力。關於偏見，也有「消除偏見」這樣的說法，指的是透過教育減少偏見的行動。舉例來說，Google 為了雇用真正高能力的人才而收集資料，將其應用在幫助招聘人員擺脫偏見的教育訓練上。過去只要將求職履歷的名字改成男性，或是使用假名，就能改變錄取結果。這代表男性較容易被錄取，而從名字也能推測性別與國籍。此外，也有資料顯示，當成績差不多的男女兩人一組，一起工作時，男性容易獲得較高的評價。

現在是數據社會，迫使我們仔細思考關於上述的人類認知偏差、社會結構、真正的公平是什麼等問題的機會將愈來愈多。我透過這項計畫得到的結論是，犯罪者或許很大一部分都是貧困與不公平的社會系統所逼出來的。與其將技術應用在武器研發（而且複雜化的武器如果被駭就糟了），更需要注意技術的使用方法，絞盡腦汁不遺餘力地設計社會與系統，才能打造避免犯罪者增加的社會。

那麼，關於我的作品就介紹到這裡。從下一章開始，將和各位聊聊世界各國藝術家的革命性創意與他們的實踐。

*17 https://www.propublica.org/article/machine-bias-risk-assessments-in-criminal-sentencing

Chapter. 2

從藝術學習革命的方法

接著，讓我們學習古今中外的藝術家如何實踐革命之路。無論是探究科技發展帶來的生命與身體意識的變化、討論全新倫理觀、主動對抗龐大的權力與社會系統，還是提醒眾人在性別與其他各種狀況中的混亂扭曲，都是偉大的革命行為。他們如何轉換舊有的價值觀，締造出全新的價值呢？我們又能從中學到什麼呢？

顛覆身體與生命的常識

隨著生物科技的發展，對於生命與非生命的界線，以及身體感覺的基進變化備受矚目。我們的身體、其他物種的生命形式，在過去一直被認為是永恆不變的，但就連這些過去以為不變的事物，都能在人類手中改變的時代到來。這種時候，過去相信的常識想必會在瞬間瓦解。近年來備受關注的生物藝術，就在這樣的裂解當中帶來新的發現。本節將介紹你必須要知道的生物藝術作品，請注意許許多多的對象、人類、動物、昆蟲、水母、機械等生物及非生物與人類之間的關係性。

現成物的生物藝術

2000 年愛德華多・卡茨（Eduardo Kac）發表了《GFP Bunny》（螢光兔子）這件作品，立刻舉世譁然。這位巴西藝術家具備基因工學知識，他透過基因編輯獲得綠色螢光蛋白質（Green Fluorecent Protein：GFP）的活兔子。GPF 是在碗水母（Aequorea coerulescens）身上發現的螢光蛋白質，照射到紫外線或是深藍光就會發出綠色的螢光。這是在 1961 年由日本籍生物學家下村脩發現的技術，在 2008 年獲頒諾貝爾化學獎。將 GFP 基因資訊植入其他生物的目的場所，就能得知各種基因的作用，因此被稱為「標識基因」（marker gene），是一種重要技術。

卡茨的作品引發相當的爭議，而他的創新之處在於直接將生物當成藝術作品展示。就像杜象將小便斗帶進美術館，卡茨主張實驗室製造的生物就是一種現成物，也能成為藝術作品。《GFP Bunny》這件作品象徵在這個時代，科學家在實驗室製造的物體也能當成作品展出。面對植入水母的基因資訊，照射藍光就會發出綠色螢光的兔子面前，我們應該思

《Ear on Arm》史泰拉克
倫敦、洛杉磯、墨爾本，2006
攝影：Nina Sellars

考哪些問題呢？生物藝術的精髓，也可說就在於提出這類基進的疑問。卡茨的嘗試，堪稱是顛覆藝術的常識以及至今為止的生命倫理事件。附帶一提，他在前一年（1998~1999 年）發表的作品《Genesis》（創世紀），將聖經的一節轉換成摩斯密碼並融入基因資訊當中，這件作品也在林茲電子藝術節（Prix Ars Electronica）獲得了金獎。現在有愈來愈多使用基因工學技術製作的作品，而卡茨無疑是這方面的其中一名先驅。

自己改造身體

　　而說到身體與藝術的革命，就不能不提史泰拉克（Stelarc）。他曾宣稱「人類的身體太老舊了」，並以自身為媒介，進行各種擴張嘗試。他最知名的計畫是《Ear of Arm》（臂上之耳），將仿照耳朵形狀培養的骨骼組織移植到自己的手臂上，並在裡面安裝麥克風與 Wi-Fi。一般生長在肉體上的耳朵所收到的聲音只有本人聽得見，但他手臂上的「耳朵」，卻能透過網路分享感知到的聲音。史泰拉克名符其實地使用了自己的身體實現人體的可擴張性，可說是一名相當稀有的藝術家！他還有其他許多關於身體擴張的嘗試，譬如將連接網路的肌電片貼在自己的身體上，透過網路將身體的控制權完全交給他人；或是乘坐在像蜘蛛一樣的機器上，把全身都交給這個機器等。

　　關於改造自身的嘗試，還有湯瑪士・斯韋茨（Thomas Thwaites）的挑戰。他是我在 RCA 的學長，而他在 2009 年時發表的作品《The Toaster Project》（如何製造烤麵包機——從零開始！）是個名符其實從銅與鐵開始製造烤麵包機的計畫。這個計畫在全球造成轟動。然而儘管他的 TED

演講傳播到全世界、接受了許多採訪，撰寫的書籍也在好幾個國家出版，但他身為設計師的成績卻依然沒有起色。至今仍住在老家的他，幾乎快要得到憂鬱症，於是他產生了「想從人類請假，成為別的動物」的想法，並啟動了《Goat man》（山羊男）計畫。他自己製造使用四隻腳步行的器具、以磁氣刺激大腦屏蔽自己的語言區，企圖讓自己的思考方式更接近不使用語言的山羊、為了成為吃草就能生存的山羊，他也製作外接的胃袋等。他徵詢了許多專家的意見，全力朝著身心都成為山羊的目標邁進。其實他原本想成為大象，但在知道大象也會罹患 PTSD（創傷後壓力症候群）後，開始尋找其他生物，後來在薩滿的建議下選擇了山羊。斯韋茨的有趣之處在於，他運用了近乎把自己逼到極限的徹底調查、行動力以及科技，提出的方案卻不是成為「超級英雄」般的人類，而是我們平常看不起的、只會覺得是某種家畜的動物。我們深信不賺錢就活不下去，但其實將技術發展移往只靠吃草也能生存的方向應該也是可行。這聽起來很諷刺，但也隱含了啟發思考「幸福是什麼」的問題。我們運用科技到底想獲得什麼樣的生活呢？為什麼必須工作呢？這當中或許有著擺脫以資本主義為前提的社會價值的提示。日本也出版了介紹斯韋茨的這項計畫的書籍《從人類請假成為山羊的結果》（*Goatman: How I Took a Holiday from Being Human*）。

　　至於另一位藝術家，埃撒迪（Jalila Essaïdi）的作品《Bulletproof skin (2.6g 329m/s)》（防彈皮膚〔2.6g 329m/s〕），則是製作被子彈打到也不會破的，在某種意義上像是超人的皮膚。他讓山羊分泌含有蜘蛛絲的絲蛋白的羊乳，形成膜狀的皮膚。接著開槍朝這種皮膚射擊，並以慢動作播放錄下的影片。結果發現照理來說應該貫穿皮膚的子彈，卻被皮膚包覆住，並帶著皮膚一起穿過培養皿。如果將這種皮膚，乃至於各種臟器的改造應用在人類身上，或許就會誕生能夠抵擋子彈的人。這件作品與「槍」這項戰爭工具的關係，就技術進步的面向來看也相當耐人尋味。

《Goat Man》湯瑪士・斯韋茨

《Bulletproof skin (2.6g 329m/s)》埃撒迪

技術因戰爭而突飛猛進的例子不在少數，與軍事有關的技術容易獲得資金挹注也是事實。埃撒迪製作這件作品的用意或許是對槍的「反命題」（antithesis），但另一方面，不怕槍的強化士兵也給人反烏托邦感。不過，現在的軍事技術正朝著無人機等不使用人力的自動化方向發展，看來這種強化士兵，暫時只會留在科幻故事裡。生物材料的研發技術日新月異，藝術家也能對技術發展提出想法了。

動植物帶來的啟發

除此之外，其他種類的生物也能帶來啟發。《Orchisoid》（步行蘭花）是藤幡正樹與銅金裕司在 2001 年進行的一項讓蘭花學習步行的計畫。他

20XX 年革命家設計課

們將測量人類腦波的微伏特感應器裝在蘭花的葉子上，測量蘭花如何回應環境的改變，並根據測得的資料，移動安裝在花盆下方的輪子。蘭花是最後誕生的被子植物。雖然誕生的時間短，DNA 卻已經完成多樣的演化，蘊含了與蟲子共同演化或是與細菌共生的多種嘗試與潛力，能夠敏感地反應環境，擁有的資訊量比人類的 DNA 更加龐大的資訊量。據說蘭花至今仍在演化中，如果他們能夠自己移動，會如何利用這樣的特性呢？這個實驗不只測量單株蘭花，也測量他們與其他蘭花建立什麼樣的網路、產生什麼樣的反應。當人類幫某盆蘭花澆水時，附近的蘭花也會有反應，這樣的發現也很耐人尋味。而正因為蘭花能夠敏銳感之環境，所以對觀賞的人類也會產生反應，而「蘭花感知中的人是什麼樣子」或許會引起大家的興趣。他們幫原本無法移動的植物裝上「腳」的想法，以及想要了解蘭花的環境界（umwelt）與慾望的態度，讓我覺得相當感動。

　　接著介紹瑪雅・斯麥嘉（Maja Smrekar）由 4 件作品構成的系列作《K-9 Toporogy》（K-9 拓撲學）。這項計畫以犬類與人類的共同演化，以及創造人犬混種的可能性為主題。人類至今都保有與犬類共同生活的文化，同時人類也能透過交配育種，創造出各式各樣的犬種。還有學者表示，犬類甚至可說被設計成對人類最方便的「愛情機器」。《K-9 Toporogy》系列作的第 1 件作品《Ecce Canis》（犬類），是從藝術家與她的愛犬拜倫的血液中分離出血清素，並轉換成氣味在藝廊中散布的裝置藝術。這股氣味象徵彼此關係的嗅覺基礎，進而象徵人類與犬類這兩個物種的彼此接納與調教的漫長歷史。第 2 件作品《I Hunt Nature, Culture Hunts Me》（我獵自然，文化獵我），則是在動物行為學家的協助下製作的，與狼及狼犬奠定信賴關係的作品。這件作品的標題參考了約瑟夫・博伊斯（Joseph Beuys）的行為藝術作品《I Like America and America Likes Me》（我愛美國，美國也愛我，1974），之後將會介紹。至於照片中的作品《Hybrid Family》（混種家族），則是系列中的第 3

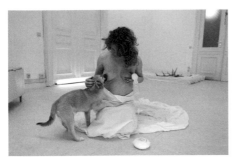

《K-9 Toporogy Hybrid Family》
瑪雅・斯麥嘉

件作品。據說人類能在與犬類的彼此溝通、互相接觸中，產生被稱為愛情荷爾蒙的催產素。這件事讓瑪雅思考，是否可以透過化學反應，建立超越物種的，更強烈的牽絆，並且打造家庭呢？據說餵母乳時，會產生催產素作為促進母乳分泌的泌乳激素，因此她試著改造自己的身體，讓自己分泌母乳並餵給小狗喝。這時分泌的催產素，讓她的大腦產生自己就是母親的認知。這個系列的下一件作品《ARTE_mis》（阿提米絲）更加極端，她試著將犬類的體細胞移植並寄生在自己的空卵子上。當然，她的目的不是要製造人類與犬類的混種孩子，她所製造的細胞，是一種象徵人犬融合的物質。她將科學當成一種傳達重要訊息的藝術媒介使用，暗示我們的社會不是只有人類，也應該從動物或其他物種的角度重新審視。曾有觀眾譴責這項計畫「損毀人類尊嚴」，但她卻反問「這項計畫傷害了人類尊嚴的什麼？怎麼傷害？人類的格局就只有這樣？」而這件作品也在 2017 年的林茲電子藝術節中，獲得了混種藝術（hybrid art）組的最高榮耀金獎。

科學讓永恆的愛化為有形

　　藝術家瑪爾塔・德梅內澤斯（Marta de Manezes）與免疫學家路易・古拉夏（Luís Graça）這對情侶的裝置藝術《I'am》，由《Anti-Marta》（對抗瑪爾塔）與《Immortality for Two》（不滅的兩人）這兩件作品組成，是一項透過生物科技體現永恆愛情的計畫。《Anti-Marta》的部分是從兩人身上取下兩處皮膚，並將皮膚互換，讓自己的身體記住對方。免疫系統基本上是一種在自己以外的異物入侵時發動攻擊的機制，但同時也能

記住侵入體內的異物，對其產生抗體。至於《Immortality for Two》則是取出彼此的免疫細胞，使其細胞癌化，於是這些細胞就能永遠增生，不死不滅。記住彼此伴侶的細胞成了不死的存在，即使他們的本體逝去，只要持續在培養皿中培養這些癌化的細胞，細胞就能繼續增生下去。換句話說，這是一項體現永恆愛情的浪漫計畫。但另一方面，被彼此的免疫系統記住的細胞，卻無法在同一個培養皿中培養，因為會互相攻擊。能夠重合的只有透過投影機所投射出的影像。就某種意義來說，愛情或許就是永遠記住，或者是對永恆記憶的執著吧！有人說愛恨互為表裡，我想這是一件思考愛情多樣性的作品。

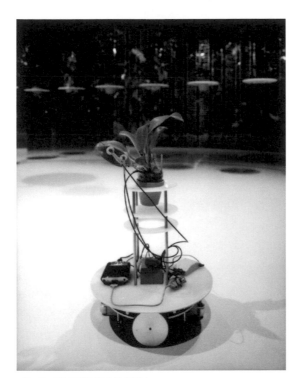

《Orchisoid》藤幡正樹＋銅金裕司

《I'am》瑪爾塔‧德梅內澤斯、路易‧古拉夏

Chap.2_2
對抗權力與資本主義

未來的社會是人類創造的綜合藝術

接下來要介紹藝術家對抗資本掌握的權力、種族問題、殖民主義以及大眾的殘酷等，在這個社會出現的各種障礙的挑戰。藝術的世界中有「社會參與藝術」（Socially Engaged Art）這樣的詞彙，指的是積極與社會產生連結，而這些藝術家採取的社會實踐方法五花八門。最近在藝術領域中，也有許多被稱為「社會運動者」的人被提名擁有世界級榮譽的透納獎（Turner Prize），而由少數族群所表現的少數族群也再度獲得關注。這些現象的背後，或許存在著近年來日益複雜化的社會分裂與移民問題吧？

那麼，當眼前出現難解課題時，藝術家採取過哪些行動呢？他們為了將個人的思考連結到社會行動、為了改變人們的意識，又進行了哪些實踐呢？他們以自己的身體承受風險，對觀看的人提出赤裸裸的問題、或巧妙運用科技或科技原理挑戰解決問題。接下來，就讓我們學習這些勇敢又聰明的藝術家一路走來的軌跡。

首先從小野洋子的《Cut Piece》（切碎，1964）開始。這是一場聳動的行為藝術，她坐在舞臺上，任憑觀眾用剪刀剪碎自己的衣服，藉此表現性別歧視、種族歧視、暴力以及逆來順受的被動性。接著是《Bed-In》（在床上），這是一項最能表現出她的聰慧與「愉快犯」般的幽默感的計畫，也是我相當喜歡的作品。她反過來利用自己與約翰・藍儂在越戰正激烈時結婚，造成舉世騷然的新聞報導，邀請媒體來到來到他們度蜜月的飯店，在床上不斷地闡述和平。後來也發表了知名的「War is over (if you want it)」的看板。這個看板傳遞出「如果你希望，戰爭就會結束」的

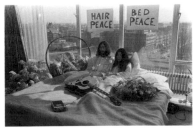 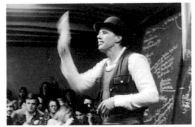

《Bed-In》1969
約翰‧藍儂與小野洋子在阿姆斯特丹的飯店。

約瑟夫‧博伊斯發表「人人都是藝術家」的演說，1978。攝影：Rainer Rappmann。

訊息，企圖在社會的重大事件與自己的無力感中，呼籲「戰爭能夠因你而改變」。

洋子從以前就是「激浪派」（Fluxus）[*1]前衛藝術運動的一員，而激浪派中的德國藝術家約瑟夫‧博伊斯，也曾展開社會運動。他是雕刻家，也是企圖改革教育與社會的社運人士，不僅開設了自由國際大學，甚至還創辦了綠黨。而對他來說，所有的社會運動都是「雕刻」。他提倡「社會雕刻」的概念，主張每個人都能朝未來製作雕刻作品。雖然他的活動評價兩極，但也留下了「人人都是藝術家」的名言。對他來說，未來的社會就是人類創造的綜合藝術作品，而創造出這個社會的你也是藝術家的一員。他的作品當中，我最喜歡的是行為藝術作品《I Like America and America Likes Me》，他從德國飛到美國，抵達紐約機場後，立刻蒙上眼睛，以擔架送進一間有野狼的房間，在那裡度過一個禮拜。直到離開為止，不僅沒有見到任何美國人，甚至連美國的土地都沒有看到。將他的行動結合標題思考，可以發現他不承認狼以外的美國的態度。狼對美國原住民而言是神聖的動物，但當時的白人卻將其視為害獸。這件作品對闖入原住民原本居住的土地，並且不斷排斥原住民文化的美國社會提出尖銳的批判。

從同時代持續活躍至今的南斯拉夫籍藝術家瑪麗娜‧阿布拉莫維奇（Marina Abramovic），也是必須認識的人物之一。她的作品《Rhythm 0》（節奏 0，1974），是非常極端的行為藝術[*2]。她坐在一間擺著小刀、口紅、香水、鞭子等 72 種工具的房間裡，告訴觀眾「你們可以對我做任何事情」，並將自己暴露在這樣的情況下長達 6 小時。觀眾的行為逐漸失去理智，開始撕開她的衣服、喝她的血，最後鮮血沾滿她全身。途中甚

至有人拿槍抵著她的頭，最後在其他觀眾的制止之下才撿回一命。當她在這個脫離常軌的空間中結束表演站起來時，所有的人都逃離現場。人類在允許做任何事情的時候，會做到什麼程度呢？這件作品就類似監獄實驗。行為藝術作品的耐人尋味之處，就是透過不同的環境設計，發現人類可能改變行動的瞬間。

改變現實的藝術家

接著介紹的是社運雙人組「The Yes Men」（沒問題俠客）。他們自稱文化干擾運動者，從文化的角度面對政治問題。《Dow Does the Right Thing》（陶氏做了正確的事）應該是他們最有名的計畫吧。這個計畫源自於史上最嚴重的公害事件。1984 年，印度城市帕波耳因為美資化學工廠毒氣外洩事故，至少死了 3,787 人（也有死者其實超過 16,000 人的說法），附近的居民至今依然留下後遺症。而造成事故的企業在 2001 年被美國的大型化工廠陶氏化學（Dow Chemical）併購，但他們後來拒絕支付任何賠償金。於是沒問題俠客就架設了假網站，發表陶氏化學道歉並承諾支付保證金的宣言。後來 BBC 廣播公司以為宣言是真的，甚至在直播中播出。他們的行動使陶氏化學的股價一口氣暴跌，為帕波耳報了一箭之仇。

此外，他們也策劃了假紐約時報計畫《New York Times Special Edition》（2008）。這個計畫也類似小野洋子與約翰·藍儂的「War is over (if you want it)」。他們在伊拉克戰爭打得正激烈時，在紐約的街角

*1　1960年代的代表性藝術運動，這個團體的特徵是表現形式遍及音樂、美術、文學等等，並且聚集了來自德國、美國、日本、韓國等將近10國的藝術家。成員包括約翰·凱吉、白南準，而日本也有武滿徹、一柳慧等許多音樂家參加。

*2　當時的照片可以參考Marina Abramovic Institute的公開影片（https://vimeo.com/71952791）。

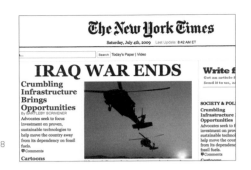

「Iraq War Ends」The Yes Men，2008
http://www.nytimes-se.com/

發行「伊拉克戰爭結束了」的假號外，報紙上印的日期是隔年的 7 月 4 日（美國獨立紀念日）。這份報紙表現了他們理想中「應該發生的未來」。而最近他們也發行了宣告川普政權終結的號外[*3]。

　　而同樣與社會唱反調的藝術家還有班克西（Banksy）。各位想必都認識他吧？這裡介紹的是他在 2017 年於巴勒斯坦的伯利恆創辦的飯店「The Walled Off Hotel」。這間飯店的所在位置距離與以色列之間的國境「隔離牆」只有 4 公尺，客房每天能夠照射自然光的時間只有 30 分鐘左右，號稱「全球景觀最差的飯店」。住宿費為 30~1000 美元，落差相當大，室內充滿班克西的作品，打造成令全球收藏家與粉絲著迷的空間。此外，飯店內也有學習以巴歷史的空間，如果對飯店禮賓員提出要求，他們還會為訪客導覽巴勒斯坦的難民居住區。這座城市原本給人危險、陰暗的印象，但這座飯店成為世界各國的人們造訪的觀光資源，也為地方創造出工作機會。

說出社會中隱藏的聲音

　　此外，也有很多藝術家讓大眾注意到難民與種族歧視的問題。劇場導演兼藝術家高山明的《麥當勞廣播大學》（2017~），就是請移民與難民現身說法，把麥當勞店內當成「大學課堂」講課的作品。《麥當勞廣播大學》首度在德國法蘭克福的七間麥當勞開課時，民眾只要在點餐時

*3　在《華盛頓郵報》上刊登以「川普離開白宮」為主題的報導。
　　https://democracyawakensinaction.org/unpresidented-trump-hastily-departs-white-house-ending-crisis/

加點「課程」，就能透過隨身收音機，聽到難民從他們的觀點與經驗描述的世界。因為各種理由離開故鄉的難民所抱持的問題，原封不動成為授課內容。譬如歐洲物價高又需要給小費，因此難民實際上消費得起的店家差不多只有麥當勞。在麥當勞聽這門課時，或許也會想像坐在鄰座的人說不定就是難民。附帶一提，這件作品在六本木藝術之夜的活動中，也在六本木的麥當勞舉行。雖然在日本不太容易討論難民問題，但這項體驗也讓我實在地認識他們的存在。

　　最後想要介紹「法醫建築」（Forensic Architecture）。現在的建築業界都使用電腦繪圖，而這些擅長空間結構的建築師組成這個活躍的國際性研究機構，運用他們的技術驗證世界各國許許多多不公不義的事件。這個機構在 2018 年被提名了透納獎。舉例來說，最近發生重大事件時，現場很多人都會使用手機拍照攝影。他們就收集這些個人的影像資料結合成證據，透過 3D 還原現場進行事實確認。他們的了不起之處，在於對抗的都是一般民眾認為無法抵抗的威權——譬如軍隊與警察。當威權成為敵人時，民眾多半只能忍氣吞聲，但他們卻與記者、工程師、影像工作者等專業人士合作，從不同角度反覆調查，當獲得足夠證據時，也會在法庭提出，為人民而戰。此外，他們也透過展示從事相關的啟蒙運動，將世界上的暴力與不公呈現給世人。舉例來說，德國 NGO 團體「Jugend Rettet」（「青年救助隊」的意思）保有的船隻「尤文塔號」（Iuventa）在救助難民的活動中，因偷渡與走私的共犯嫌疑，遭義大利法院扣押，他們於是調查這起事件，對義大利當局的見解與控告提出反駁，並在作品《The Seizure of Iuventa》（扣押尤文塔號）中展示證據。身為公民的我們，或許也能以記者的身分參與證據的收集。想必也有很多人能夠從他們的作品中看見不被權力踐踏的可能性與希望吧？

「The Walled Off Hotel」外觀。館內擁有第一間收集巴勒斯坦籍藝術家班克西作品的藝廊。

飯店附設的旅館,介紹以色列與巴基斯坦國境間的隔離牆的由來。

從內往外看的隔離牆。可以在飯店附設的紀念品店「WALLMART」體驗在牆壁塗鴉的課程,讓觀光客也能在隔離牆塗鴉。

Courtesy of Pest Control Office, Banksy, WalledOff Hotel, 2017

《麥當勞廣播大學》高山明,2017~

《The Seizure of Iuventa》法證建築,2018

挑戰性別的詛咒與禁忌

　　接著介紹突顯性問題與社會禁忌的藝術家。首先是控訴藝術界的性別問題與不公義的匿名藝術家團體「Guerrilla Girls」（游擊隊女孩）。她們發表了海報形式的作品《Do women have to be naked to get intot he Met. Museum?》（女性必須裸體才能進入大都會美術館？ 1989）。海報上大大地印著「大都會美術館近代美術區的女性藝術家不到 4%，但裸體畫中的女性卻有 85%」，而海報中戴著猩猩面具的女性令人印象深刻。她們長年來總是持續戴著猩猩面具活動，而最近也在 #MeToo 運動中再度展現存在感。

　　另一方面，日本也有名為「明日少女隊」（Tomorrow Girls Troop）的第四波女性主義藝術團體。她／他們也被視為 Guerrilla Girls 的繼承者，戴著混合兔子與蠶的粉紅色面具從事匿名活動。最具代表性的計畫「Believe - I know it」（2016~），是個對刑法的性犯罪條文修正提出訴求的活動。她／他們從製作活動的 logo 與網站開始，透過行為藝術獲得主要來自年輕世代的關注，打造深化討論的場域。這個計畫也採取與相關團體「幸福的眼淚」、「性暴力與刑法思考當事者集會」、「翻桌女子行動」等合作的方式進行。支援團體、當事人團體與藝術家為了社會改革一起合作，在日本是相當少見的嘗試。這個活動奏效，刑法性犯罪確實在 2017 年實現了睽違一百多年來的修正。舉例來說，日本的強制性交罪（舊強姦罪）原本只承認對女性性器官的插入，但修法後對女性以外或是對口、對肛門的性交都包含在犯罪行為內；此外，原本只有在被害者提出告訴的情況下才會出動搜查，修法後也可在檢察官發現的情況下啟動搜查。重新被檢視後，過去的狀況反而都讓人覺得比較不合理了。「明日少女隊」現在已經募集了五十國以上的成員，主要來自日本與韓

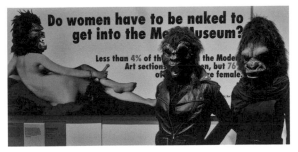

《Do women have to be naked to get into the Met.Museum?》Guerrilla
Girls, 1989
倫敦V&A Museum

「Believe~我都知道~」明日少女隊，2016~

國。但她們為什麼總是必須蒙面，也是必須認真思考的問題。「Believe -
I know it」也發給參加者羽毛面具。她們與遊說集團的合作活動有許多值
得學習的地方，同樣身為女性覺得非常感恩。

呈現隱藏在社會中的痛苦與洗腦

接著討論的是藝術家高嶺格的《木村先生》（1997~1998），這是一
件原本以表演形式呈現的影像作品。標題中的「木村先生」是森永牛奶
砷中毒事件的受害者，具備一級殘障的資格，當時已經過世了。高嶺格
似乎從 1990 年代起，實際照護木村先生長達五年。在這段期間內，他也
在彼此同意的情況下進行性照護——手交輔助，而《木村先生》就是以

影像記錄當時狀況的作品。我至今依然忘不了那天看到的，高嶺格用手引導木村先生射精的影片。這部衝擊性的作品，展現出身障者也有性慾這個誰也不願正視的現實。

我看的時候是一場校內表演，現場有兩個螢幕，其中一個播放以安裝在高嶺格眼睛上的夜視攝影機近拍的即時影像，另一個則播放高嶺格幫木村先生進行性照護時的影片。我原本就很少有機會在大螢幕上觀看男性的裸體，因此在黑暗的會場中，被螢幕放大的木村先生的裸體與露骨肉體活動，對我來說都是未知的事物。螢幕上的高嶺格與木村先生，以自然的距離感與平淡的氣氛從事手交行為。至於背對著影片的高嶺格，則表演用頭撞破桌上玻璃般的物體，我記得他在螢幕上的虹膜，配合著他的動作一下放大，一下縮小。

高嶺格的作品雖然也有觸碰政治性問題的面向，但人類肉體的真實反應也是其重要元素之一。《到海邊》（2004）也是這樣的影像作品。他的妻子想在海邊生產，這部作品以固定攝影機記錄了妻子躺在床上承受陣痛的表情，影片中只拍到妻子臨盆的臉。雖然妻子的臉面對著攝影機，但我們卻不知道她在看什麼。生理性化學物質的波浪在她體內一陣陣地作用，讓人聯想到屋外的海浪也同樣一陣陣地拍打。個人性的對外連結其實很廣大，不受自己想法控制的肉體反應向我們襲來。這部作品讓人感受到社會性的性與生命，以及野性的性與生命同時存在。

德國的女性表演藝術團體「The Agency」（中間代理）則透過表演對抗由現代的消費文化、性別、媒體、廣告等經濟系統生產、規定的價值觀。她們自稱為「劫持網路社會的後數位原住民時代的廣告代理商」。譬如《Quality Time》（高品質時光，2019），這是受日本「出租男友」（扮演朋友或情人的服務）啟發的沉浸式劇場表演作品。她們根據事前諮詢的內容，將「出租摯友」、「出租孫子」等角色分配給觀眾，由演員針對每一位觀眾的個人問題進行對話。儘管體驗的是虛擬關係，而且30分

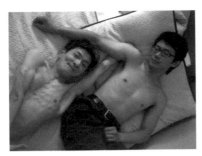

《木村先生》高嶺格，1998

《Medusa Bionic Rise》The Agency, 2018
攝影：Nico Schmied

《It's What's Inside That
Counts》（重要的是內容）
瑞秋‧麥克林，2016
Commissioned HOME,
University of Salford
Art Collection, Tate,
Zabludowicz Collection,
Frieze Film and Channel 4.

鐘轉瞬即逝，但有人哭泣、有人的喜怒哀樂被強烈撼動，而參與的人都對自己的反應感到驚訝。此外，她們還有一件嘲諷最近健康熱潮的舞臺作品《Medusa Bionic Rise》（仿生梅杜莎崛起，2017）。這件作品將人們沉迷於健身房或馬拉松等運動的狀況看成一種邪教，認為人們對於「保持健康」帶有強迫性的慾望，或許是遭到消費廣告洗腦的結果。她們透過這件作品，對現代的資本主義社會進行尖銳的批判。

　　同樣控訴數位原住民時代的性別問題的藝術家，還有來自蘇格蘭的瑞秋‧麥克林（Rachel Maclean）。她透過奇幻的影像世界，展現在社群網站與廣告服務中產生的外貌主義（lookism）問題──年輕女性因外表好壞被品頭論足、因社群網站的按讚數而患得患失的狀況。她將王子拯救公主的童話故事刻板印象與社群網站文化重疊，創作出新的現代寓言故事。她自己扮演所有的角色，或許想要藉此傳達「作品中出現的每個角色都可能是你」的訊息。我們都既是被害者，也是加害者。

利用科技改寫身體的形象

　　藝術家當中，也有人利用改變肉體呈現性別問題。譬如法國籍藝術家奧蘭（ORLAN），就從 1990 年代開始持續進行將自己的臉部五官一一整形的計畫，這項計畫名為「Surgical Operation Performance」（外科手術的表演）。她將自己接受美容整形手術的過程稱為「肉體藝術」（carnal art），還曾將手術過程當成行為藝術，透過衛星公開播出。奧蘭雖然是一位使用自己的身體對美容整形普及的社會提出質疑的藝術家，但另一方面，她每次整形就變得更美的容貌也讓人感到異樣。

　　現代女性的審美標準深深受到西洋文化影響，所以現代的我們難以從中逃離。因此她的作品也讓人感到矛盾——她不也無法擺脫這種西洋美感的規範嗎？另一方面，她也接受了相當高風險的手術，譬如在額頭植入類似角的填充物。她的肉體藝術崇尚麻醉用嗎啡，將肉體當成改變也不會帶來疼痛的媒材，否定一切的痛苦。這或許源自於她否定基督宗教的態度，因為基督宗教將耶穌受難那種精神上與肉體上的疼痛，視為一種信條。雖然我最初不太理解她主張美容整形是「反抗」舊有社會的論點，但她的行為至今仍有讓日本保守人士皺眉的一面。

　　臺灣籍藝術家顧廣毅，也同樣透過整形技術，給出反抗西洋審美觀的提案。他在作品《陰莖口交改造計畫》（2014）中，假設男同性戀口交時，擁有能夠含住巨大陰莖的嘴巴較受歡迎成為一種文化，並依此提出男性的整型建議——進行鼻子下方的削骨手術，使上顎前突，形成類似鳥喙的長相。他具備牙醫背景，擁有改造顎骨的知識與技術，因此根據嘴巴周邊的骨骼與牙齒的 3D 資料，製作新的「受歡迎長相」的骨骼模型。雖然這個提議看似荒誕無稽，但我認為這件作品相當有趣，揭露了大家較少接觸的西洋審美價值觀。西方認為連結下顎與鼻子的美觀線（e-line）必須端正才是美形，但真的只有這樣才算美嗎？美的價值觀應

《陰莖口交改造計畫：鳥嘴複製人》
顧廣毅，2014

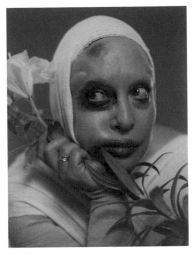

1997年時的奧蘭
攝影：Fabrice Lévêque

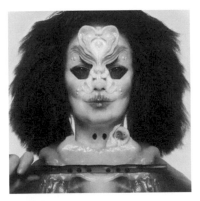

《Utopia》碧玉，2019

《Open Source Estrogen》曾瀞瑩及拜倫・瑞奇，2015

　　　　　　　20XX 年革命家設計課

該更多樣吧？像這樣運用科技，提出擺脫西洋中心價值觀的美也是一種方法。本書也向臺灣籍的顧廣毅邀稿，請他談談推測設計在臺灣的狀況，而內容就收錄在稍後的第四章。

提倡 DIY 生物學與公民科學（citizen science，公民運用自己的科學知識解決問題的活動）的藝術家曾瀞瑩（Mary Maggic Tseng）及拜倫·瑞奇（Byron Rich），發表了「Open Source Estrogen」（雌激素開放資源，2015）計畫，以開放資源的方式，向跨性別的人公開性荷爾蒙──雌激素的製作方法。很多跨性別的人就算想要接受變性手術，也因為美國高額的醫藥費而放棄。於是他們提出以 DIY 方式自行製作低成本雌激素的方案。他們經過反覆的調查，將方法 SOP 化，並以類似料理節目的影片將步驟整理出來。同時他們也認為這項技術不該只對跨性別的人開放，也應該對所有人開放。畢竟隨著年齡增長導致荷爾蒙平衡產生變化的人也有需求，而且最近也出現「性別流動」（gender- fluid）的觀念，認為性別可以像流體一樣移動，平常可以同時擁有男女雙方的性徵，也可以視不同的日子改變想要強調的性別。當人們不希望自己的肉體形象與性別遭他人支配時，能不能以成本低廉，任何人都能辦到的方式決定自己的性別呢？當然藥物都有副作用，但大家邊學習邊一起開發能夠謹慎、安全的使用方法，不就好了嗎？

最後想要介紹的是冰島籍的音樂人碧玉（Bjork）。雖然她是大家都認識的世界級歌手，但我覺得她同時也是一位持續將豐饒未來的想像傳達給全世界的女性主義者。有趣的是，她的活動一年比一年激烈。

譬如在最新專輯《Utopia》（烏托邦，2019）的封面裡，她的額頭上戴著仿照陰道形狀製成的面具，就如同這個封面所象徵的，最近的視覺發展相當具有衝擊性。這是由藝術家詹姆士·馬利（James Merry），與變裝皇后 Hungry 合作的系列，解放在現代社會中被壓抑的美與身體的價值觀，給人野性挑戰的感覺。此外，碧玉過去的作品也曾創造出喚起沉

睡於人類心中的野性與生命觀的意象，譬如配合第七張專輯《Biophilia》（愛生，2011）開發的 App 能夠看見細胞內的蛋白質如何移動，或是 VR MV〈Notget〉（2017），則發展出將「克蘇魯神話」[*1]中形狀極為不可思議的生物與她自己融合的視覺影像，藉此讓人預見全新的世界形式。無論何時，碧玉都是開創未來的革命家呢！

*1　美國大眾雜誌的科幻小說中登場的虛構神話。裡面出現各種異形角色。

Chap.2_4

對抗科技社會的弊端

進入監視系統

接下來介紹的作品，將尖銳探究涉及現代科技的社會問題。首先是英國的藝術家團體「Blast theory」（爆炸理論）的作品《kidnap》（綁架）（1998）。這是一項模擬綁架的計畫，參加者必須花 10 英鎊報名，接著舉辦類似摸彩的活動，抽中的人就有機會被綁架，關進某個地方兩天。整個過程都會即時透過網路直播。這個計畫的靈感來自在當時的英國，每年都有超過千人遭到綁架，是十年前的七百倍。綁架是根據他們考察到的要素重新建構的計畫，與控制及同意、媒體、戲劇以及彩券文化（因為中頭彩的人容易成為目標）有關。同時也暗示性地表現出媒體的報導將使事件加溫，以及巨額獎金的彩券流行的狀況。他們首先監視 10 名抽中的候選目標，以照片拍下他們的行動並寄到他們家裡，接著從中選出 2 名中獎者，出動多人將他們押進廂型車，就像真正的綁架一樣。在綁架流行的當時，當事人想必不會知道這是藝術作品還是真正的綁架吧？遭監禁的 2 人被押進小屋裡，透過當時開始流行的網路串流播出。這個裝置可說是滿足了人們「想要成名」的慾望，而觀看的人或許也感覺到類似偷窺的行為。只不過，Blast theory 也自問：「只要取得參加者的同意，對他們做什麼都可以嗎？」這個計畫的主張，說不定會變成「只要徵得同意，虐待易受騙的人也無所謂」。基於這樣的觀點，他們聘請心理師、律師當顧問，並且事先與警察聯絡，執行時都經過審慎考量，確保在法律上與倫理上不會造成問題。以 BBC 為首的幾家媒體也介紹了這項計畫。Blast theory 的特色就是經常引用與警察及犯罪組織等有關的問題。

最近的作品《Operation Black Antler》（黑角行動，2016），則是體

《Kidnap》Blast theory，1998

驗者化身匿名間諜，潛入政治性抗議集會的沉浸式劇場計畫。體驗者想像自己是警察或國家的間諜，與反抗目前政權的人實際對話。他們首先透過手機的文字訊息，傳送指定的時間與場所。接著體驗者在「祕密基地」（safe house）與不認識的人見面，創造出假的人格設定。接著體驗者前往酒吧與目標對話，並且為了與對方混熟而假裝自己是右派，開始扮演滲透的間諜。這件作品透過將自己化身為監視者，探討現在的社會監視系統是否正當。英國為了防止犯罪與恐攻，在城市裡也安裝了許多監視攝影機。此外，在警察可能取得我們在社群網站上的所有資料的時代，界線應該設在哪裡才合理呢？再者，混進與自己不同意見的圈子，與他們產生共鳴並建立信賴關係，也是這個計畫的目標。面對目前網路與社群網站使用者容易分裂的狀況，這個作品也是個能夠帶來新觀點的有趣嘗試。

人臉辨識系統的問題

接著和各位談談亞當・哈維（Adam Harvey）的《CV Dazzle》計畫。他發表了許多關於監視系統與人臉辨識技術的作品，譬如《Camouflage from Face Detection》（騙過人臉辨識，2011）這件作品，就如標題所表達的，為了騙過人臉辨識系統，提出奇特妝容與改變髮型的建議。後來，他也開發出能夠覆寫從每個人的手機都可輕易讀取的位置資訊的裝置，名為《New Designs for Countersurveillance》（反監視的新設計，2013），並以開放資源的方式公開。至於《Stealthwear》這項計畫，則假設無人機在不久的將來成為武器，因此開發出能夠屏蔽人類體溫的銀

　　　　　　　　　　　　　20XX 年革命家設計課

色材質斗篷，避免被熱像儀從空中偵測。附帶一提，魯本・帕特（Ruben Pater）這位藝術家，也使用類似斗篷的銀色材質，製作了名為「Drone Survival Guide」（無人機生存指南）的摺疊作品。上面畫出各種類型的無人機，可依此判斷上空的無人機屬於哪一種，並且預測飛行目的，而真的遇到武器型無人機時，還可以攤開躲在下面。

以色列籍藝術家穆松・賽爾阿維（Mushon Zer-Aviv）、丹・史塔維（Dan Stavy）與艾朗・威森斯坦（Eran Weissenstern）製作的裝置藝術作品《The Normalizing Machine》（正常製造機，2018），提出機械學習與人臉辨識所突顯的問題。當觀看者站在攝影機與螢幕前的時候，螢幕上會顯示過去拍攝的觀賞者的面孔，並詢問「你覺得哪張臉比較正常？」這個裝置能夠將每個人的大頭照讀進資料庫，並統計被選為「正常」的次數，依此計算「正常度」，並賦予等級。選擇「正常度」時，如果覺得右邊螢幕上的人比較正常，就舉起右手擺出「希特勒萬歲」（Heil Hitler）的姿勢。這件作品想要討論的是，當我們透過 AI 的人臉辨識技術，對人們的臉進行某種辨識與分類時，判斷的標準由誰決定呢？「正常」的臉到底應該是什麼樣子呢？這件作品雖然根據觀看者選擇的答案進行統計，決定哪種臉比較正常，但做出選擇的當事人，往往覺得正常度也不是光靠自己一個人的答案決定，這也是必須注意的一點。如果每個人的選擇不具分量，責任的歸屬就會逐漸被稀釋。這就如同漢娜・鄂蘭所說的「邪惡的平庸性」（參考 p.110），暗示著眾人將在無意識當中走向極權主義的道路。

1800 年代後期，法國的法醫學先驅，同時也是拍攝罪犯大頭照的文化之父阿方斯・貝蒂榮（Alphonse Bertillon），開發出將人臉標準化、附上索引，並進行分類的系統「Le Portrait Parle」（說話的肖像）。他開發這個統計系統的目的，雖然不是將人臉與犯罪進行連結，但日後卻被優生學運動與納粹廣泛採用。半世紀後，英國數學家艾倫・圖靈（Alan

《Slavery Footprint》Made In A Free World，2011
http://slaveryfootprint.org/

Turing）奠定了電腦運算與人工智慧的基礎。儘管他有如此成就，卻仍因同性戀而被判有罪（同性戀在英國直到 1967 年都是違法的），遭到藥物去勢，最後年僅 41 歲就自殺了。他雖然想出了分辨人類與機械的圖靈測試（Turing Test），自己卻仍因「不是正常人」而遭世人問罪。他的希望，或許是人工智慧能夠超越人類抱持的偏見吧？雖然日本很少進行這樣的討論，但當乘客搭上計程車時，就根據辨識的長相播放廣告的廣告服務，早已在日本展開。乘客是男性就播放適合男性的廣告，女性則播放適合女性的。這類系統就在我們漠不關心的情況下，滲透進我們的生活，不斷地自動給予我們「你必須是這種人」的資訊。我們早已生活在「製造正常」的機器當中。

不知不覺間增加的社會奴隸

接著介紹的是 Made In A Free World 的《Slavery Footprint》（奴役足跡，2011）。這是網站形式的作品，點進網址[*1]之後，就會顯示各種「問題」，譬如平常使用什麼樣的產品與服務，使用的頻率有多高等。回答這些問題之後，就能知道自己平常在全世界擁有多少「看不見的奴隸」。譬如我們平常接觸的手機、喝的每一杯咖啡、穿的衣服等生產過程背後，隱藏著多少強迫勞動與兒童勞動。使用者在調查之後可以選擇透過社群網站分享結果，或是採取實際行動。這是個出色的計畫，目的是提高眾人對強迫勞動與兒童勞動的意識，促使大家思考「我們向誰購買什麼產

*1　https://slaveryfootprint.org/

品」，並參與對策的擬定。我看了這個網站之後感到非常震驚，甚至開始思考在先進國家生育孩子是多麼深的罪孽。

　　最後介紹的詹姆斯・布瑞德（James Bridle），他是對科技與演算法環境中隱藏的問題提出尖銳批判的藝術家，也是一名記者，他最近的著作《New Dark Age: Technology and the End of the Future》（新黑暗時代：科技與未來的終結）蔚為話題，還出了日文版。他的藝術作品則有《Autonomous Trap 001》（制約之困 001，2017）等影像作品。影片中有一輛遵守既定交通規則行駛的自動駕駛車輛，被困在地面上由大量的鹽畫出的「白線」裡。之所以會使用鹽，不僅因為鹽是古老魔法儀式使用的材料，也滑稽地表現出現代黑盒子化的科技，逐漸成為一種魔法的狀況。他持續對人們身處在這種被科技基礎建設滲透的社會裡，陷入思考停止而不自知的狀況敲響警鐘。他知名的 TED 演講以「兒童 YouTube 上的夢魘影片──現今的網際網路到底出了什麼問題？」[*2] 為題，從有心人士透過 YouTube 的相關影片功能，讓孩子接連播放使他們產生創傷的殘酷影片，以及不斷地觀看意義不明的量產洗腦影片的現況，控訴教育的深刻問題。日益發展的科技如何改變我們的社會？我們又該怎麼做才能避免在不知不覺間成為奴隸呢？挑戰才剛要開始。

*2　https://www.ted.com/talks/james_bridle_the_nightm-re_videos_of_children_s_youtube_and_whats_wrong_with_the_internet_today?

《Autonomous Trap 001》
詹姆斯・布瑞德，2017

《The Normalizing Machine》穆松・賽爾阿維、丹・史塔維、艾朗・威森斯坦，2018

Chapter. 3

改善社會的推測設計

如何將自己腦中勾勒的理想世界推廣到社會
呢？本章將介紹我在倫敦RCA學到的推測設
計教育，以及將過去的文學作品當成線索，
培養出創造新問題時不可缺少的想像力的過
程。同時也會將目光轉往當我們向社會傳
達某些訊息時，經常會遇到的危機與倫理問
題。光有夢想是不夠的。本章將同時深入烏
托邦與反烏托邦的思辨態度。

專文｜更廣大的現實
安東尼・鄧恩

本文轉載自「Reading Design」的文章〈A Larger Reality〉（2018）
https://www.readingdesign.org/a-larger-reality

　　在此介紹我在倫敦求學時的恩師——一手建立起 RCA 設計互動學系的安東尼・鄧恩於 2018 年撰寫，關於設計教育的文章。從十幾年前就開始提倡推測設計的他們，現在又有什麼想法呢？「我們希望將乍看之下難以理解的推測設計，歸納成具體的方法論，作為有助於事業的創新工具交給大眾。」當我面對這樣的需求時，才知道他們也身陷迷惘的漩渦裡。正因為曾有一段時間長期暴露在不被理解的批判之中，更期待各位能夠感受到他們的正直、毅力、以及至今也持續相信的希望之光。

　　如果人生本就看似瘋癲，那麼真正的瘋狂在哪呢？
　　或許過於實際才是瘋狂。又或許是放棄夢想才是瘋狂。過於理智也可能是瘋狂……而最瘋狂的，莫過於隨波逐流的在人生中妥協，而非奮力活出該有的樣子。

　　——節錄自 Dale Wasserman 創作的音樂劇《夢幻騎士》（1965 年，原作賽凡提斯《唐吉軻德》）

　　歐美地緣政治的權力關係正大張旗鼓地重新建構，往內向型的國族主義轉移；包含教育在內的所有面向，都變得市場化了；自然環境與氣候比過去更不穩定且不可預測；政經系統出現極大裂痕，一方面創造出龐大的財富，但另一方面卻完全無法保證財富的平等分配。在這個時候，撰寫關於設計教育的文章雖然很難樂觀，但我仍願意一試。
　　我們的設計教育方法，是否有可能錯了？倘若培養設計師時，是教導他們根據主導的經濟、社會、科技、政治現實來設計；或者說，根據

*1 娥蘇拉·勒瑰恩（1929~2018）以《地海》（*Earthsea*），和描寫同時具備雙性的外星人與地球人的交流的《黑暗的左手》（*The Left Hand of Dorkness*）等作品而聞名，是美國最知名的女性科幻作家。

目前世界的運作方式進行設計，是一種省事而傲慢的想法呢？若我們告訴學生，無論多複雜的問題，都該被定義成可解決的問題，是否會讓創意與想像力的珍貴能量被浪費？如果設計教育將焦點擺在「把東西變得真實」的行為，是否會延續當前現實中的每一個錯誤，導致所有可能的未來僅只是延續「失能的當下」？

假設我們試著放棄西方設計教育歷經反覆考驗的方法——這些方法在二十世紀被設計與建構出來，卻在面對二十一世紀新的「現實」時無法適用，我們該從何處開始探索替代方案？

對我而言，這是對「現實」概念的探索，更精確來說是對「真實」的重新思考，以及思考西方設計的教學法如何處理現實，尤其是在新興科技的影響之下。目前設計教育的核心幾乎傾全力專注在「如何才實際」上，透過在當今的各種現實中思考社會面、政治面、經濟面或者技術面的想法、信仰、價值觀被設計無限地複製。然而，判斷理想、希望與夢想是否真實的背後邏輯，卻很少被挑戰與質疑，導致設計想像仍然被壓抑。

當今的地緣政治狀態，清楚顯示出某件事情不可能，不代表這件事情沒有可能性。就這點來看，設計教育若試著將設計師培養成作家娥蘇拉·勒瑰恩（Ursula Kroeber Le Guin）[*1]所謂的「更廣大現實中的現實主義者」[*2]或許更加實際。一個擁抱著想像力與所有已經存在的事物以及或許永遠不可能存在的（我們目前認為非現實的）事物的現實。

這樣的教育，或許是在鼓勵設計師「不切實際」？然而，為了突破，必須暫時離開常規，並開始實驗其他智慧，有些甚至是違反直覺、讓人反感的。

設計擅長透過日常生活中的事物，將想法、理想、態度、對世界的看法等化為實體。然而，透過現在的西方設計所描繪出的故事，卻令人沮喪。狹隘的科技敘事主宰了想像力，理想化的產品、服務與情境聚焦於表達對無限制的消費與對科技的讚賞；經濟成長無視於地球、人類與其他物種的代價；迫在眉睫的環境危機遭到否定；科技成了催化集體思考的媒介。這樣的科技敘事如此普及，導致想像其他的可能性變得非常困難。然而我們應該要想像截然不同的存在可能、想像不切實際的存在可能。

作家、電影製作者與藝術家們總是想像著各種全新的世界。這樣的方法是否能夠應用在設計教育，讓設計學院成為另類想法、對抗主流思考的敘事誕生的泉源，並透過設計實體化，由此激發人們對於想要居住的世界的想法與想像，而非給人們設定任何特定的未來、傳達對事物特定的前景，或者該如何發展的方向性呢？

這樣的設計教育，或許不再環繞學科領域而建構，而或許是根據看待世界的不同角度而組織。這樣的設計教育中，學生與教授必須學習、實驗、深化理解各種非現實的機制，譬如烏托邦、反烏托邦、異托邦（heterotopias），又譬如假設與比喻、各種假說、思想實驗、歸謬法、反事實、烏有史（uchronia）等。從政治學、人類學、社會學、歷史學、經濟學、哲學之中產生點子，並透過廣義的設計行為將其化為實體的新世界觀。

從我們今日的狀況來看，這樣的討論或許會被認為天馬行空，甚至是逃避現實，所以我要再度引用勒瑰恩，當別人批評她富含想像力的作品是種逃避主義時，她所給予的回應：

*2　節錄自於勒瑰恩在2014年獲頒全美圖書獎時的演講。
https://www.theguardian.com/books/2014/nov/20/ursula-k-le-
guin-national-book-awards-speech

*3　《No Time to Spare: Thinking About What Matters》娥蘇拉‧勒
瑰恩（翻譯自原作）

「既然逃避的方向是朝向自由，那麼『逃避主義』有什麼不
對？」──娥蘇拉‧勒瑰恩[3]

安東尼‧鄧恩Anthony Dunne
1964年出生於英國。在倫敦RCA學習工業設計，而後成為SONY的設計師，在東京工作。與菲歐娜‧
拉比組成「Dunne & Raby」（鄧恩＆拉比）展開活動。與促進企業活動的設計手法開發做出區隔，提
倡批判設計、推測設計，並在RCA引進創新的教育課程，受到世界矚目。在2005年到2015年之間擔
任RCA設計互動學系的教授。從2016年開始擔任紐約新學院（The New School）的教授，與菲歐娜‧
拉比共同成立Design Realities Studio，傳授以設計民族誌與社會思想為主題的課程。
出處：《Fitness for What Purpose》，p116~117（Design Manchester / Eyewear Publishing，2018）

如何學習推測設計

推測設計的實踐

我曾在 2010 年到 2012 年間，就讀 RCA 傳說中的設計課程——設計互動學系。在該課程執教鞭的教授是安東尼‧鄧恩與菲歐娜‧拉比，他們也是知名設計師，並組成了知名設計師團體「Dunne & Raby」，並且出版了《推測設計：設計、想像與社會夢想》這本書。思索未來的推測設計是一種新的設計思維，在書籍出版之後也廣泛普及，但在此之前，他們的課程並沒有呈現如此明確的指標或指引。

我想他們自己在本書出版之後，也不受「推測設計就應該如何」的框架限制，從每一位學生的特質中找出有趣之處，將各個想法與作品導向耐人尋味的方向。因此推測設計指導的獨特之處，就在於網羅了各個領域中，對「有趣的事物」擁有基進雷達的導師（負責協導師授）。課堂上由約七名導師協助三、四十名學生。導師彼此之間也經常討論與爭論，因此學生必須仰賴自己的直覺，決定自己的方向性。導師以課程負責人安東尼‧鄧恩為首，此外還有建築系統的菲歐娜‧拉比、擅長影像的諾姆‧多蘭（Noam Toran）、擅長產品人機介面的詹姆士‧奧格（James Auger）、紀實影片製作人妮娜‧波普（Nina Pope）、擅長硬體的湯姆‧哈柏（Tom Herbert）、擅長軟體的大衛‧馬斯（David Muth）。而且每次都會從海外邀請客座製作人，進行約兩週的密集授課等，總之這是非常奢侈的課程，能夠接受來自各個不同領域的人士指導。接下來，將更進一步說明課程內容。

入學時提出的，與植物共生的「達芙妮裝」（左）與在第一天的工作坊提出的「Green Man Project」（右）。

Green
Fully modificated by DNA or drug

Access to Yellow plan and Red plan

Part Green
supplied bio-organic machine attachment

Access to Yellow plan or Red plan

Unchanged

No access to other plans

兩年來學到的事情

入學考試

　　RCA 現在已經沒有設計互動學系了（主因是 Dunne & Raby 在 2016 年移居美國），所以稍微透露一點當時入學考試的情況應該也無所謂。考生在第一階段的審查時，必須將自己的作品集、履歷，以及把日後想做的事情等寫成文章，寄到學校去（附帶一提，在校生也會擔任審查委員，參與作品集的審查）。通過第一階段後，就會在第二階段的兩週前，收到面試題目。當時我收到的題目是「讓神話與傳說在現代復活」。面試時要發表針對這個題目製作的作品，作品形式不拘，無論是立體作品、影像作品，還是投影片，任何形式都可以。

　　我在入學時，發表了靈感源自於希臘神話的點子。達芙妮為了躲避男神阿波羅的求歡而向神祈禱，最後變成了月桂樹。我根據這個神話，想出了與植物共生的洋裝「達芙妮裝」。在這件洋裝上可以種植以前在英語中稱為「love apple」的番茄，洋裝能夠將自己的尿液分解成肥料與水，也能從睡覺時的呼吸中吸收二氧化碳。最後將以這種方式長出的番茄，獻給自己所愛的人。當時製作了好幾張投影片，但評審指出這件作品塞進了過多的要素，不容易理解。我記得後來也多次被提醒作品要「更單純一點！要有禪心！」

入學前觀看推薦作品

　　經過了兩次審查，我很幸運收到入學通知。接著學校在入學的時候，送來了推薦的電影作品清單。清單中列出了想讀這個系的人不可錯過的電影，譬如古典科幻電影《超世紀諜殺案》（*Soylent Green*, 1973）與《五百年後》（*THX 1138*, 1971）等，都在這份清單裡。接下來是我個人的建議，當各位想要學習推測設計時，即使無法立刻找到品味良好的導師，或許也可以借助前人的智慧，開啟學習。入學之後，校內的圖書館也有許多書籍與 DVD。我也在書末列出了務必一看的推薦作品清單。

入學第一天的工作坊改變了我的人生

　　入學第一天就開始了兩人一組的一日工作坊。這天的主題是「在2045 年，如果你有能力，你會如何改變世界？」課題的發表形式不拘，可以是表演，也可以是投影片。這場工作坊非常有趣，本書就是根據當時的課程反覆精進的結果。現在回想起來，那是非常重要的一天，形塑了我日後的思考。

　　當時我們參考歐洲一種名為「綠精靈」的樹木妖精，想出了「Greenman」這個反映環境問題的點子。這個作品的概念是經過綠化的光合作用人，這種人不需進食，只要有陽光與水就能活下去。身體的綠化有兩個選項——全身或部分，而變得愈綠，在社會上就能獲得愈多禮遇。雖然在科幻故事中，經常可以看到光合作用人的點子，但實際應用到社會上時，該如何設計才好呢？譬如建築、社會模式、甚至接受身體擴充器官移植服務等，我們的作品因為提出了這些方案的細節設定而受到好評。

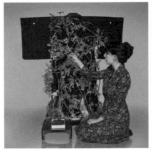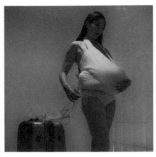

「達芙妮裝」的原型（左），裝上人工子宮的女性（右）。

一年五份作業

　　我在 RCA 的第一年製作了五份作業，透過作品製作除了可以學習技術，也能探索自己的熱情與強項。第一份作業是「未來的影片」，我根據這個題目拍攝了未來的肥皂劇。在人工子宮與細胞培養登場的未來，能夠拍出什麼樣糾纏不清的狗血劇情呢？這樣的思想實驗就是作品的基礎。我拍出了一部充滿愛恨情仇的戲劇。譬如某位女性將穿戴式人工子宮藏在衣櫥，告訴丈夫這是生日禮物，並讓丈夫穿上養育著胎兒的衣服慶祝。至於另一位女主角則穿著前述的「達芙妮裝」，並將種出的番茄送給已婚的情人，而且還偷取情敵女子的細胞在家裡培養等。雖然準備道具很辛苦，但我記得製作過程非常愉快。譬如為了拍攝人工製造的子宮，在肉店買了豬腸，塞進填充物後縫合冷凍，製成假的器官。

　　至於「家用機器人」這個題目，我則創作了老人與曾孫的愛情漫畫。動彈不得的老人購買了替身機器人代替自己，獲得了活動自如的身體。他以遠端操作的方式，控制裝扮成「女忍者」的機器人，把機器人當成自己的替身生活。這時老人的曾孫，也就是漫畫的主角搬來和他一起住，而老人就透過替身「女忍者」與曾孫度過愉快的日常時光，甚至一起去旅行，在這樣的生活中逐漸對彼此產生戀愛情愫。然而，老人壽終正寢的日子終究還是到來。雖然機器人在他死後，依然透過自動模式持續活動，但主角卻感到不滿足，於是試著將蘭花裝進機器人裡，取代老人的靈魂作為慾望生成的手段。我藉由這件作品思考，機器人的情感能否不要仰賴機械運算的隨機性，而是使用真實生物作為運作的原動力，取代失去的靈魂。

為了完成「數位製作」作業，學寫Arduino程式的課堂風景。

老人的替身機器人與曾孫的戀愛漫畫。

至於「合成生物學」的作業，則讓我提出了日後發展成其中一件代表作《我想生下鯊魚……》的構想。此外我也在「社會與科學」的作業中，想出了《Shared Baby》。學生生活的第一年，就已經讓我想出了兩件成為現在藝術活動主軸的作品，我想這也是因為 Dunne & Raby 以及其他導師幫助我探索構想中值得深究的有趣之處。

從社會設計到生物藝術

接著來到第二年，我們在探討「博愛主義的設計」（Design for Philanthropy）的課堂上，拜訪了倫敦泰晤士河畔的伏爾（Vauxhall）地區，在那裡調查當藝術家開始住進沒落地區的空屋後，會為這個地區帶來什麼樣的改變。這個地方就某種意義而言是仕紳化（gentrification）[*1]的先驅，各種公共建設都由某位富裕的有錢人建造，我們從這個案例出發，在課堂上討論博愛到底是什麼。導師再由此出題，要求我們思考如果自己要

我從這個時候就有讓鯊魚寄生在人工胎盤中的想法。

再度為這個區域打造博愛的計畫，會怎麼做呢？

這裡也是電影《不可能的任務》（*Mission: Impossible*）中，知名英國諜報機構MI6的建築物所在地，我在當時就根據這個典故，提出了「Die as a superhero club」（死得像個超級英雄俱樂部）的構想。當時我處在輕度憂鬱的狀態，每天都不斷地思考著死亡。這個俱樂部乍看起來是個培養地方性真實超級英雄的團體，但在背後運作的卻是幫助自殺的計畫，也會具體提出防止自殺的方案。俱樂部透過讓自殺申請者參與地方活動與社群，試著幫助他們從憂鬱狀態下恢復，或者失敗的時候，為被留下來的家人編造善意的謊言。雖然我很想深入去做這個計畫，但某位導師卻批評「自殺這個主題大家已經做到膩了」。真的很嚴格呢！

這些作業都由負責的導師一一設計主題，不過畢業生或學長有時候也會參與。我們在做「合成生物學」的作業時，學姊黛西・金斯伯格（Alexandra Daisy Ginsberg）也來參與教學。此外，我們也曾借用附近的工學名校倫敦帝國學院的實驗室，邀請生物藝術家奧隆・凱茨前來授課，在為期兩週的期間內，實際操作 DIY 生物學、基因改造以及細胞培養等實驗。我在這個時候第一次接觸到正統的生物藝術。

我忘記是什麼時候的作業了，但我們也曾在課堂上以短篇小說的形式描述計畫。學校也邀請科幻小說家前來講課。而當時我就寫了關於《我想生下鯊魚……》的短篇小說。我最近也根據從《Shared Baby》工作坊得到靈感撰寫故事，進一步展開在這樣的脈絡中需要哪些產品與服務的思考實驗。角色因為故事而活了起來，讓我看見各個部分發生的問題，

*1　都市開發帶來地價上漲，造成原本的居民因為所得差距而住不起這個區域的問題。

發現需要的新服務。針對計畫撰寫故事是效果非常好的手段。

期中發表會（Work in progress show）

　　第一年的 2 月，一、二年級生舉辦了聯展。我在那個時候製作了使用煙圈合成眼鏡的大頭貼裝置。裝置能夠辨識靠近外框的臉，當眼睛來到適當位置的時候，裝置就會朝著臉射出兩個煙圈，並在這個瞬間拍下照片。雖然現在能夠透過拍照 APP 輕易合成眼鏡或貓耳，但這個裝置卻製作了噴出瀏覽器外的實體眼鏡，帶有擴增實境的意味，因此我將這件作品取名為「AR1.5」。

AR1.5

生物工作坊的課堂情景。

「Die as a superhero club」
的提案。

校外教學

學校也每年都為一年級生舉辦校外教學。我那年是到東京，在多摩美術大學的久保田晃弘老師指導下觀摩生物藝術課、訪問當時在東京大學研究室的雙人藝術團體 BCL、拜訪 Rhizomatiks Research 與明和電機的研究室等，一窺現在也活躍於日本的最尖端藝術家的現場。除此之外，還參觀了 SONY 的研發設施、獲得情趣玩具廠商 TENGA 贈送的禮物，而且社長還親自教我們使用方式、參觀俗稱「地下神殿」的東京都外郭放水路調壓水槽、也體驗了堪稱東京特色的女僕咖啡與 KTV。我在參觀時也提供了口譯與協助。

暑假：畢業論文

第一年結束，暑假到來，我們開始寫論文。美術大學重視畢業製作更甚於畢業論文，所以將寫論文的時期安排在第一學年結束後。這樣的安排，在某方面也是為了讓我們在這段時期進行調查、深化思考，為第二年的畢業製作做準備。學長的畢業論文題目包括「如何創造崇高的體驗」、「關於細菌設計」等，大家都選擇自己感興趣的主題。接著選出適合指導這個題目的論文導師，在一次又一次的面談中將論文完成。

附帶一提，我的題目是「關於大自然在藝術與設計中的運用」。我當時感興趣的主題是天氣以及 NASA 的深擊任務（Deep Impact mission，從 2005 年起，在 NASA 指導下展開的彗星探測計畫）等，以大自然為材料，將大自然視為對象的計畫。從過去的民族祭典（譬如祈雨儀式），

到美漫 X-Men 的《暴風女》，或者在最近的動畫《天氣之子》等，都能看到「如果人類有能力控制天氣或自然，會發生什麼事？」的主題。甚至連中國舉辦奧運時，都謠傳他們可能運用科技「避雨」，由此可見，人類從古到今都持續渴望著控制天氣等大規模自然。我調查關於操控地震與天氣的技術，也質疑人類控制自然的倫理觀，在論文中討論針對巨大的自然展開藝術或設計的計畫有什麼意義，而實際上又能採取哪些方法等。

即使在設計學科的畢業論文當中，討論也是重要的部分。選出有趣的主題固然重要，從調查中發現什麼樣的觀點、能否帶來新的提案也是重點。製作論文時，專任指導老師會持續提供協助。英語是經常發生閱讀障礙的語言，當時 RCA 的課程中，每四人就有一人有閱讀障礙的問題，關於這個部分學校也提供充分的協助，讓我印象深刻。

準備畢業製作展

升上二年級之後，集學生生活之大成的畢業製作開始進行。畢業需要的條件是至少製作並展出兩件作品，但建議的數量是三件。每月一次在大家面前報告，分享進度、彼此提供建議。

學生生活的最後三個月都專注在製作上，而最後的約一個月也會借助一年級學弟妹的力量。我自己在一年級的時候，也透過幫學長製作作品學會各種技術。尤其是矽膠的使用方法，對我來說特別有幫助。

畢業口試

口試之前，必須事先針對自己準備在畢業製作時製作什麼樣的作品提出書面說明。

· 為什麼進行這樣的計畫？主題是什麼？

· 這件作品有文化上的脈絡嗎？有必要性嗎？（如果只是單純標新立異，無法獲得好評）

· 有哪些類似作品？調查夠紮實嗎？

· 在哪個部分展現不同於類似作品的獨創性？

· 為什麼選擇這樣的媒材？採取什麼樣的方式製作？

· 為什麼使用這個美學語言？

　　除了作品說明之外，還必須在提出的書面文件中仔細回答上述問題。我至今仍將這一連串的問題視若珍寶，因為從批判的角度觀察自己的作品，才能進一步雕琢。我在第六章的最後，根據這些問題整理出檢討自己作品的評論重點，希望各位能夠參考。

　　畢業製作展開幕的一、兩天前，在展場舉行畢業口試。學生站在自己的作品前面，對著五到六名指導老師，以及從外部邀請的客座口試委員進行口頭報告與問答。我至今仍忘不了教授們提出的問題：「為什麼你要採用這樣的媒材製作？不能寫成科幻小說嗎？」、「你的觀眾看來應該是女性，那麼你假設的男性觀眾又是什麼樣子呢？」雖然現在我的答案已經稍微變得明確，但我記得當時深深覺得自己還差得遠。如果沒有通過口試，好不容易完成的作品就無法展示，必須撤離會場，而且補考訂在半年後，畢業時間也會延後一年。

畢業製作展

　　通過口試之後，畢業製作展就如火如荼地展開，來自國內外的策展人、研究者、藝術家等各式各樣的人都會前來看展。我那年，紐約MoMA 的資深策展人寶拉‧安特娜莉（Paola Antonelli）來訪，而她也在

後來的訪談中稱讚了我的作品。日後我也在她哈佛大學的課堂上擔任客座，並於 2019 年在她策劃的米蘭三年展中展示新作品。畢業製作展是重要的機會，不只寶拉・安特娜莉，許多媒體都可能報導，因此學生們都拚了命努力製作。尤其 2009 年更是成果豐碩，日後活躍於全世界的學長們，在這年展出了許多至今依然色彩鮮明的傑出之作。

打造未來原型的想像力

在科幻中融入哲學要素

前面介紹了推測設計的上課內容。雖然推測設計往往被視為近年剛萌芽的設計潮流之一，但早在半個世紀前，就已經存在「Speculative Fiction」（思索幻想）這樣的名詞。據說這個名詞最早出現在 1947 年，第一個使用的人是科幻小說家羅伯特・A・海萊因（Robert A. Heinlein）[1]。這裡所提到的「speculative」（思辨、推測）指的是什麼呢？接下來想要介紹其思考的實踐具有什麼樣的功能與可能性。

如果在維基百科上搜尋「Speculative Fiction」，會看到上面寫著「從各個方面推測、追求與現實世界相異的世界，並描述這種世界的小說等作品」。推想小說為了與過去大眾娛樂導向的科幻作品做出差異，在未來性、科學性的要素中，融入了社會狀況與哲學的元素。相關類別有烏托邦與反烏托邦文學。當時的作家，從只專注於娛樂性的科幻作品，轉移到在更豐富的領域中摸索的推想小說，而我覺得這樣的過程，就與設計界衍生出推測設計相似。我有一種強烈的感覺：自從媒體藝術的表現從 2007 年左右開始巨大化之後，網美照成為主流，主題樂園化的傾向愈來愈明顯，時代的方向在這樣的情況下逐漸轉移，科技與藝術的融合的形式成為大家都喜歡的最大共識，而這種形式的複製充斥於各處。在想像力與批判性思考敗給資本主義機制的狀況下，我沒有加入為數眾多的企業製作人的行列，而是為了尋求唯有自己才能想像的事物，敲響了RCA 的大門。

英語圈科幻迷雲集的入口網站「Best Science Fiction Book」推想小說人氣排行榜中，第一名是喬治・歐威爾（George Orwell）的《1984》

（*Nineteen Eighty-Four*, 1949），其次是法蘭克・赫伯特（Franklin Patrick Herbert）的《沙丘魔堡》（*Dune*, 1964），接著是娥蘇拉・勒瑰恩的《黑暗的左手》。正如各位所知，《1984》這部作品描寫的，是遭到極權主義國家統治的近未來監視社會來臨時的恐懼。初版時間在 1949 年出版，但川普選上美國總統後銷售量急遽增加。另一部因川普效應而被重新評價的作品是瑪格麗特・愛特伍（Margaret Atwood）的《使女的故事》（1985），這部作品也被改編成電視劇，並且獲得艾美獎。這部作品描述在監視、管理社會下，女性只被當成生孩子的工具。最近可以在評價裡看到大家討論著這個故事正是目前現實中發生的狀況，實際上仍有許多地方將女性當成生育孩子的奴隸管理，而這樣的狀況也有擴大的疑慮。川普總統也曾在訪問中表示「（墮胎的女性）應該遭受懲罰」，而到處也都能看到他歧視女性的言論以及限制女性權利的態度。最近由於這部小說被拍成電視劇播出，因此在關於女權的抗議活動中，也能看到戴著白色頭巾、身穿紅色斗篷，扮演成劇中角色的女性參加。

科幻是一種物件開發

　　「以科技為中心」也是推測設計的特徵之一。電腦在過去逐漸向下普及到一般民眾，不再是科學家或工程師的專屬工具，如果目前只有少部分的人能夠駕馭的科學技術，譬如奈米科技或生物科技，就像電腦一樣普及到一般人，會對生活或價值觀帶來什麼樣的改變呢？又如果藝術家或設計師開始使用這些工具呢？推測設計就將視野拓展到這類文化與藝術的改革，產生疑問、帶來思考。

*1　最早出現在1947年2月8日的《Saturday evening post》的文章中，海萊因將其當成科幻小說（SF）的同義詞使用。

《使女的故事》瑪格麗特・愛特伍
（1985日文版，早川書房）

　　美國科幻小說家布魯斯・史特林（Bruce Sterling）在2005年定義了
「Design fiction」這個詞彙。他在1980年代席捲科幻界的「Cyberpunk」（賽
博龐克）運動中扮演核心角色，與威廉・吉布森（William Gibson）齊名。

　　「Design fiction 指的是透過『敘事物件』（diegetic prototype）來讓
人們放下對改變的質疑，這是我目前所能想到的最佳定義。『敘事性』
（diegetic）是這之中的關鍵。Design fiction 是指利用敘事物件，讓人們
專注在可能的設計物和服務上（例如試圖理解他們的使用方式，甚至是
浸漬其中，進而相信這樣的改變是真實的和可行的），而非讓人們專注
在一個全新的世界觀、政治傾向或是地緣政治的策略。Design fiction 並
非是一種虛構，而是一種設計；傳達的是世界，而非故事。」[*2]

　　有一種說法主張，最古老的 VR 是腦內想像的故事，而透過小說
創造出某種情境的體驗或情緒，或許也可說是一種 VR 的原型吧？布萊
恩・大衛・詹森（Brian David Johnson）的《Science Fiction Prototyping:
Designing the Future with Science Fiction》中，就彙整了利用科幻故事的
形式進行商品開發的手法，譬如根據技術論文想像這項技術的使用方法，
並且以科幻小說的形式表現出來。

*2　SLATE.com「Sci-Fi Writer Bruce Sterling Explains the Intriguing New Concept of
　　Design Fiction」2012
　　淺野紀予譯〈設計小說與死媒體〉http://ekrits.jp/2015/06/1659/

Ａ／Ｂ的下一步

面對政治與資本主義的力道逐漸傷害人權的現實，採取社運式手法的作品，或者深入、強烈觸及現實問題的作品逐漸獲得好評。另一方面，我認為也必須持續想像「另類選擇現在或未來」（Alternative Vision）。

Dunne & Raby 的著作《推測設計：設計、想像與社會夢想》中，提到〈Ａ／Ｂ〉宣言[3]。如果要簡單解釋，這個宣言是過去的設計與他們提倡的全新態度的比較清單。舉例來說，〈Ａ〉列出的詞彙有「肯定的、解決問題、提供答案、創新、消費者、促進購物……」等；相對的，〈Ｂ〉列出的則有「批判的、發現問題、提出疑問、討論、刺激、公民、促進思考……」等。而 Dunne & Raby 希望讀者能夠根據這個原則，自己思考〈Ｃ〉或〈Ｄ〉的象限。

後來有好幾個人分別提出各自對〈Ｃ〉的想法。譬如多摩美術大學的久保田晃弘老師表示，如果〈Ａ〉的目標是「消費者」，而代表推測設計態度的〈Ｂ〉是「公民」，那麼對應到他所想的〈Ｃ〉就是「異類」（alien）[4]。這個異類可能是外星人，也可能是無法理解彼此的他者。我在裡面感受到超越消費者與公民的概念，甚至企圖從超越人類的更宏觀視角思考設計的態度。你或許可以在重新俯瞰自己的想法或團隊的計畫時填寫這張表。對照自己的目標在〈Ａ／Ｂ〉的哪個位置，說不定就能在裡面加入新的觀點。由此再進一步思考自己的〈Ｃ〉吧！

*3　參考p.88。
*4　《遙かなる他者のためのデザイン ―久保田晃弘の思索と実装》（為遙遠的他者設計――久保田晃弘的思索與實裝，BNN新社，2017）

如何描寫烏托邦／反烏托邦

提出問題的反烏托邦

　　到此為止各位已經知道，虛構故事是一種設計未來可能發生的狀況或人們情緒的手段。而另一方面，要將這個未來描寫成烏托邦還是反烏托邦，經常是討論的爭議點。也經常有人指出，推測設計領域提出的未來「多數是反烏托邦」。雖然創作者通常沒有這個意思，但就提出問題的方法而言，指出黑暗面確實比較容易理解，而為了喚起討論，也確實會採用挑釁、聳動的設計。不過，判斷何謂烏托邦、何謂反烏托邦也是一件難事。因為某人的理想，可能成為他人的夢魘。而兩者的定義，也會隨著時代或社會狀況而隨時改變。在十六世紀英國思想家湯瑪斯・摩爾（Thomas More）出版的《烏托邦》（Utopia, 1516）中，烏托邦是批判當時情勢的架空國家，但事實上那是一個不符合人性的管理社會，如果擺在現代或許會被描寫成反烏托邦的世界。反之，我的作品《我想要生下海豚⋯⋯》雖然靈感源自於自己的妄想，但有些觀眾卻評論這件作品帶有「反烏托邦」的性質。的確，想要生下海豚的孩子而非人類孩子的想法，或許也帶有被理解為反出生主義、否定人類的面相。但有時，我們不也需要直接提出：「地球真的需要更多人類嗎？」這類的疑問。如果有人害怕這個命題，我也同時想問這個人：「你為什麼覺得害怕？」

從烏托邦到反烏托邦文學

　　像這樣從烏托邦／反烏托邦的觀點，開啟對未來的想像力，就會得到許多發現。尤其回顧烏托邦文學的歷史，對理想國的描寫愈縝密，對

後世的影響就愈深遠。譬如英國革命時期的政治哲學家詹姆士・哈靈頓（James Harrington）在《大洋國》（*Oceana, 1656*）這本書中提出「英吉利共和國」的構想，而據說書中描寫的國家體制對日後的法國大革命與美國憲法等，都帶來強烈的影響。

　　然而在近代國家建立，資本主義系統因工業革命與技術革命而發展成熟後，壓榨的結構與人性的缺席就逐漸成為主題。十九世紀的美國社會主義者愛德華・貝拉米（Edward Bellamy）在 1988 年出版了一部穿越時空的烏托邦小說《百年回首》（*Looking Backward, 2000~1887*）。這部小說描述一名男子在夢裡穿越到 2000 年的波士頓，而那是個國家與產業融為一體的社會主義世界。這部小說非常暢銷，帶給後世相當大的影響。

　　接著進入二十世紀後，部分受到戰爭影響，「近代國家的統一與科學的進步將帶給人們幸福」的希望開始出現陰影。我們現在熟悉的許多反烏托邦科幻作品就從這時登場。1920 年俄國革命後，捷克國內的勞工與富裕階級陷入嚴重對立的狀況。這時捷克作家卡雷爾・恰佩克（Karel Čapek）創作了一部舞臺劇《R.U.R》（Rossumovi univerzální roboti，羅森的萬能機器人公司）。我們今天使用的「機器人」這個詞，就是來自這齣舞臺劇，而被當成奴隸使用的機器人將反抗人類的想像，也從這時誕生。

　　接著，英國作家阿道斯・赫胥黎（Aldous Huxley）的《美麗新世界》（*Brave New World, 1982*），更是一部各位必讀的科幻小說。在這部小說中，人類連階級都被設計好，以人工授精的方式，在中央倫敦孵化與條件設置中心誕生。培養底層人類的胎兒時，會減少血中的含氧量並混入酒精，降低身體機能與智力，藉此將他們設計成不會對每天的勞動產生疑問的人類。至於階級較高的人，如果對社會有任何一丁點的疑問、不滿，或者有些日子覺得憂鬱，就會被建議服用名為「酥麻」的快樂藥以分散注意力。他們帥氣美麗，能夠與任何人發生性行為。雖然故事中也

《R.U.R》（羅森的萬能機器人公司）右起第二、三個是機器人

出現從這種社會逃離的人，但我覺得這樣的世界已經即將展開。就像現代人在醫院拿到的抗憂鬱劑或鎮靜劑，而人工授精或透過基因編輯設計出來的寶寶，或許也會在不久的將來出現。

而前面提過的喬治‧歐威爾的著作《1984》，更是反烏托邦文學的顛峰之作。在這個世界裡，有一個名為「真相部」的組織，負責竄改歷史（現在稱為歷史修正主義）、取締所有反政府的出版品。政府使用名為「電屏」（telescreen）的雙向螢幕監控人們，並且在所有的地方裝設麥克風，監視著人們的一舉一動。這樣的設定真的只存在於虛構社會嗎？

殘忍的未來想像不過只是官能消費

不過，以《地海》系列聞名的作家娥蘇拉‧勒瑰恩也提醒大家小心這些反烏托邦的小說。以下引用自她的著作：

「最近的科幻小說，充斥著清楚描寫出恐怖未來的啟發性殘忍未來想像。（……）雖然描述絕望的小說，通常帶有警告的意味，但我覺得這也和官能作品一樣，經常只是逃避現實。（……）呼應暴力的自動反映——精神不介入的反應。人在尖叫時，就不會再去問為什麼。」——節錄自《The Language of the Night》（暫譯：夜晚的語言——奇幻、科幻論）娥蘇拉‧勒瑰恩（日文版岩波現代文學，1985）

換句話說，勒瑰恩認為，描寫暴力、殘忍的未來想像，有時只是消

費這種絕望感，就像官能作品一樣。原本應該敲響未來警鐘的文學，不知不覺間帶領讀者進入「不再去問為什麼」的思考停止的狀態。我們再繼續看勒瑰恩怎麼說：

> 「當科學不只描寫怎麼做，而是去問為什麼時，才能真正超越科技。去問為什麼的科學，發現了相對論。而只展現怎麼做的科學，則發明了原子彈，後來才蒙住自己的眼睛，大喊：『神啊，我到底做了什麼！』
>
> 藝術也一樣，只展現「什麼」與「怎麼做」時，樂觀也好，絕望也好，都不過是無聊的娛樂。然而當藝術去問為什麼的時候，就會從單純的情緒反應，昇華成真正的主張、智慧倫理的選擇。藝術不再是被動的條件反射，而是一種行為。到了這個時候，政府、市場與所有的審查者都會開始懼怕藝術。」（出處同上）

科學也好、藝術也好，一旦開始去問「為什麼」，就不再只是被動的條件反射，而是一種行為。這句話非常富含啟發性，我現在仍一再地反芻這本書。

加速的科技抑制力

說到最近值得關注的作品，從英國電視影集開始的《黑鏡》就是其中之一（現在已經成為 Netflix 的熱門影集）。這部影集中出現許多情節，譬如在不久將來的社會，人們將以按讚數互相評價，而可以使用的服務將隨著按讚數改變，或是在老後能夠以年輕時的自己為替身，沉浸在 VR 空間裡等。其中也有不少憤世嫉俗的黑暗故事，儘管帶有讓人無法移開目光的官能性恐懼，拋出的問題卻又都相當深遠。或許由於這部影集帶

來的心理恐懼太過令人印象深刻，所以具有讓許多人覺得「我絕對不要住在這種世界」的力量。而我也覺得，就結果來看，這部影集對於開發科技或服務的人而言，也發揮了抑制效果，促使他們思考科技發展到最後的未來。

在技術開發極端加速的現代，提出對科技的警告是一件重要的事情。住在美國的華裔科幻作家劉宇昆，就提到他曾以低廉的價格，提供科技公司科幻作品。因為他認為，這是非技術人員的自己，也能參與科技研發與決定社會發展方向性的機會。像這樣同時思考科技的正負兩個面向，創作出故事，對於形塑未來可說是非常重要的因素。以我為例，如果關於某項技術有太過負面的議題，我就會反過來思考，是否有辦法將其轉換成正面的使用方式。是否能夠把反烏托邦的未來當成墊腳石，找出造成這種世界的原因，思考轉換所需的科技、科技的使用方式、設計以及法規。

將某種未來社會視為理想或不幸因人而異，也因國家、地區的文化而不同。但將其轉換成視覺性的敘事，詢問觀者「你怎麼想？」相當重要。強烈對為什麼會覺得不好提出質疑、思考該怎麼做才能改善未來，正是推測設計的力量。也請各位務必在本書第六章準備的「20XX 年的革命家」練習中，試著思考各個國家的反烏托邦，並想像該如何才能將其轉換成烏托邦。

科技與設計的倫理問題

從「不作惡」到「做正確的事」

上一節討論了科技的加速發展與反烏托邦的想像力，而現代社會還必須思考一件事情——關於科技的倫理問題。尤其對設計師與工程師等，提供社會某種技術的服務或商品的人而言，不可能與這個時代的倫理無關。

舉例來說，Google 過去標榜的行為準則是「Don't be evil」（不作惡）。但 2015 年，Google 宣布成立新公司 Alphabet 時，卻將「不作惡」的部分刪除，改成「Do the right things」（做正確的事），這樣的更動也成為新聞。

後來經過數度修正，終於在 2018 年 4 月的版本加上了最後一行「And remember... don't be evil, and if you see some thing that you think isn't right – speak up」（而請你記住……不作惡，如果發現你覺得不對的事情——大聲說出來！）但我們不能這樣就放心。「不作惡」與「做正確的事」雖然相似，但意義完全不同。我們應該都學過這樣的歷史——國民相信某人標榜的正義是「正確的」，並且執行這樣的正義，最後在二十世紀引發了史上最慘烈的戰爭。

但是，研發無人機武器的「Project Maven」（Google 決定提供美國國防部人工智慧技術，作為分析無人機影像之用）計畫在同一年發表。對此，以 Google 員工與研究者為首的數千名員工聯署要求取消合約，數十名員工辭職抗議。

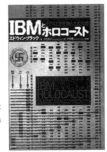

《IBM and the Holocaust: The Strategic
Alliance Between Nazi Germany and America's
Most Powerful Corporation》
艾德溫‧布萊克（日文版2001，柏書房）

IBM 與納粹的關係

　　此外，過去在納粹統治時，曾以「最終解決方案」的名義，推動消滅所有猶太人的計畫。這項計畫使用了 IBM 研發的電腦前身「IBM 何樂孔卡機」，幫助納粹有計畫、有效率地執行大屠殺。據說希特勒因為這項功勞，頒發「麥瑞特勛章」（德國第 2 高位的勛章）給 IBM 的創辦人湯瑪斯‧華生（Thomas J. Watson）。艾德溫‧布萊克（Edwin Black）的父母是大屠殺的倖存者，他在著作《IBM and the Holocaust: The Strategic Alliance Between Nazi Germany and America's Most Powerful Corporation》（暫譯：IBM 與大屠殺——與納粹聯手的大企業）中，提到 IBM 與納粹的關係。IBM 透過德國的子公司與納粹勾結，在當時獲得驚人的利益，對此他寫道：「IBM 正是將資訊化的要素帶進現代戰爭，使納粹得以執行『閃電戰』的罪魁禍首」。

社群平臺的審查與政治宣傳

　　這不是過去發生的事情。近年來，透過社群網路的監視與資訊控制已經成為顯著的問題。受到十幾歲青少年喜愛的中國影片分享軟體 TikTok（抖音），將政治性的影片視為「破壞樂趣的內容」而加以限制。其中，某位 17 歲女孩將談論中國維吾爾地區的影片偽裝成化妝教學上傳，引起熱烈討論，但幾天後她的帳號就遭到停權，使中國當局的言論審查嫌疑暴露在眾人的目光之下。此外，TikTok 也以「避免成為霸凌目標」為由，限制障礙者、性少數、具有肥胖等特徵的人上傳的影片的分享區

域，而這也成為問題。十幾歲青少年每天使用的社群軟體在不知不覺間成為言論審查的對象。而反過來看，政府甚至可能散播具有某種意圖的影片，並透過影片的大量分享，在短時間內開始「propaganda」（政治宣傳）。

「propaganda」這個字的意思是帶有政治意圖的宣傳，但原本在拉丁語中的意思指的卻是動物或植物的「繁殖」，直到大約十六世紀為止，都還只使用其生物學上的意義。但到了十八世紀，天主教傳教士將負責海外傳教活動的機構取名為「Congregatio de propaganda fide」（傳播信仰的議會），後來這個字就引伸出「推廣某種實踐或意識型態的各種活動」的意思。納粹政權下設有名為「Reichsministerium für Volksufklarung und Propaganda」（簡稱 RMVP，國民啟蒙與宣傳部）的職務，由約瑟夫‧戈培爾（Joseph Goebbels）主導，他將希勒包裝成偶像，並執行神格化的廣告戰略等都是著名的事蹟。

「平庸之惡」的政治宣傳與教育

然而，這些進行政府宣傳的人，就必定是會執行大屠殺的惡人，或者抱持著惡意嗎？納粹政權瓦解後的「艾希曼耶路撒冷大審判」，就是其中一個為我們帶來啟示的，也是最知名的重要事件。阿道夫‧艾希曼（Adolf Eichmann）在當時的德國祕密警察蓋世保擔任猶太人移民局長，曾將數百萬名猶太人送往奧斯威辛集中營。他雖然在大戰結束後過著逃亡生活，卻在 1960 年被擄至以色列，並在隔年於耶路撒冷接受審判。他在審判中做出驚人的發言，因為他回答「我只是執行命令而已」。此外他也表示「一個人的死是悲劇，但群體的死就只是統計上的數字」。

這段發言震撼了許多人，思想家漢娜‧鄂蘭用「邪惡的平庸性」（Banality of Evil）[*1] 來表達做出惡事的人，都是平庸的凡人。艾希曼遭

1942年的阿道夫‧艾希曼

到處刑後，許多研究者都開始研究「面對什麼樣的權威，人們又會如何服從」的心理機制，而創造虛擬服從關係的心理實驗「米爾格蘭實驗」（Milgram Experiment，又名艾希曼實驗）也變得廣為人知。

　　值得玩味的是，在美國與日本都有老師在課堂上進行類似艾希曼實驗的活動。1967 年，美國的高中歷史老師羅恩‧瓊斯（Ron Jones）打造了模仿納粹的組織，讓學生在課堂上實際體驗當時德國的狀況。學生們原本只能憑感覺理解納粹政權為何如此殘酷、法西斯主義為什麼會發生，並且認為納粹只是歷史創造出來的瘋子，因此這場實驗帶給他們相當大的衝擊。瓊斯在五天的實驗中，指導學生遵守將納粹運動的特徵模式化所制定的規則，並號召其他班級的學生也加入組織，原本參加者只有四十多人，最後膨脹到約兩百人，並且也逐漸發展出暴力行為。瓊斯在實驗的第五天，告訴學生這項實驗帶有納粹的結構，據說有學生因為自己的瘋狂而哭出來。後來這就被稱為「第三浪潮實驗」。

　　日本也有教授參考這場實驗進行類似的課程。這位教授是甲南大學的田野大輔。根據田野教授親自撰寫的報告[2]，這堂課名為「社會意識論」，屬於每年開課兩次的特別課程，適合的修課人數約兩百五十人。課程非常有趣，在此介紹其中一部分。

*1　節錄自漢娜鄂蘭在《The New Yorker》連載的阿道夫‧艾希曼審判紀錄〈Eichmann in Jerusalem: A Report on the Banality of Evil〉（1963）。中文版：《平凡的邪惡：艾希曼耶路撒冷大審紀實》（2013，玉山社）。
*2　現代商業〈我為什麼持續在大學開「納粹體驗」課〉。
　　 https://gendai.ismedia.jp/articles/-/56393

第 1 天

・課程開始，傳達注意事項，禁止暴力。

・宣告指導者為「田野總統」，所有人拍手歡呼通過。

・進行響亮踏步的行進練習，同時以敬禮的姿勢高喊:「田野萬歲！」

・打散小團體，根據出生月分列隊。

・穿上白襯衫與牛仔褲的制服。

第 2 天

・在課堂上，揪出沒有穿「制服」的學生暗椿，把他叫到前面罰站，
　並在脖子上掛狗牌示眾。

・投票決定團體的標誌，並且配戴在自己身上。

・設定假想敵，進行糾察、敬禮、行進的練習。

・移動到操場後，在一般人面前練習敬禮，並宣誓效忠指導者。

・斥責坐在操場旁的暗椿敵人，並將他們趕走。

・拍手宣布達成目標。

　　這堂課每年都獲得極大迴響，而其中有三項重點。第一，「親身感
受團體的力量」。隸屬於團體能夠膨脹自我，萌生安心感、驕傲感、優
越感，更加誇大自己的力量。第二是「責任感的麻痺」，在絕對指導者
的指示下，透過與其他成員一致的行為，逐漸淡化對個人行動的責任感。
最後是「規範的變化」。即使乍看之下異常的行為，也能在團體行動中
習慣，當規則成為義務時，就會開始產生必須讓其他人也遵守的意識。

　　田野教授表示，民主主義往往被理解成多數決，但在同儕壓力強大
的日本，一不小心就會陷入法西斯主義的危險性，至今依然逐漸升高。

政治宣傳與設計的關係

　　各位是否已經了解到，法西斯主義與資訊控制不是史實，而是現在面對的問題。希特勒原本想要成為藝術家，這也一件知名的軼事。藝術與政治宣傳也有著密不可分的關係。「個人的事就是政治的事」這句話，在 1960 年代之後的美國學生運動與第二波女性主義運動中，被當成標語使用，但反過來看，意思就成了「藝術中也可能存在政治宣傳」。

　　政治宣傳運用各種不同領域的媒體對人們洗腦。諷刺的是，政治宣傳也是呈現思想的範本吧？攤開納粹的例子，就能看見他們有效地使用色彩與形狀，將各種關於納粹的設計隱藏在社會裡。其範圍除了電影、海報、郵票等平面印刷品之外，還有建築、運動、奧運、漫畫、美術、商品廣告、人體藝術品、服飾，甚至印刷字體，其影響遍及許多領域與媒體。譬如，就連邊高喊「希特勒萬歲！」邊擺出抬起手臂的姿勢，將腿抬高邁出步伐列隊前進等身體動作，都是一種對人們洗腦的「媒體」。又譬如，據說希特勒演講時會照射著日落強烈的光源，並使用當時最先進的音響系統（現在所說的 PA 機器），將聲音響亮地傳到遠方。

　　納粹想必認為衣服也是控制人們行動與意識的重要元素吧。這樣的想法也體現在囚衣上，納粹集中營的直條紋睡衣就在這時製作出來，最後成為深植人心的囚衣形象。原本因為穆斯林常穿條紋服裝，所以條紋似乎被用來當成分辨社會弱勢的花紋。而現在知名的高級服飾品牌 Hugo Boss，據說也在第二次世界大戰時製作納粹親衛隊用的軍服。

　　納粹也控制了當代藝術，對他們而言，就連印象派也無法理解，更不用說達達主義或立體主義，他們將前衛的現代藝術貶低為「頹廢藝術」，使得許多這時的藝術家不得不逃離德國。至於農村之類的風景畫或優美的裸體畫等則獲得納粹的重視，他們強迫美術界接受「健全優美的德國人」形象。使用國家公款發展藝術時，我們不會知道藝術何時落

入政治意圖的控制之下，因此必須隨時注意政府的動態。

跨媒體製作和參與型政治宣傳

　　前面介紹的田野教授「納粹體驗課」中，透過自己選擇自己團體的標誌並且配戴的戰略，巧妙地融入了自主性。自己的主動參與，將會如何強化政治宣傳呢？既是作家，也是知名漫畫家的大塚英志先生，最近出版了一本書《大政翼贊会のメディアミック：「翼贊一家」と参加するファシズム》（暫譯：大政翼贊會的跨媒體製作：「翼贊一家」與參與型法西斯主義，平凡社，2018），介紹日本政治宣傳戰略的巧妙。戰時的日本也有像戈培爾那樣的宣傳戰略部長。他們將「翼贊一家」的家庭故事模式化，並將角色與世界設定分享給多名作家，由此發展出漫畫、電影、音樂劇、人偶劇等。這樣的嘗試也類似現代的 n 次創作，角色的著作權免費，任何人都能在故事中使用，有時也會參與戲劇演出（據說有些感覺就像參與地方的收音機體操）。而且不只作家，許多日本人也主動著迷於像「翼贊一家」那樣的，當時的日本所鼓勵的「愛家愛國的好日本人形象」。這種「參與型體驗」，不正是以社群網站為首的現代網路社會廣泛共通的機制嗎？

設立最高倫理負責人

　　就如同到此為止所看到的，對於藝術家、設計師、甚至參與事業的人而言，乍看之下以為與自己無關的政治宣傳、法西斯主義，甚至包含歧視、仇恨言論等在內的各種倫理問題，都成為無法忽視的重要課題。學術界的研究人員，基本上每隔幾年就要參加倫理研習，而現在就連網頁設計師、工程師甚至製作產品與設計服務的人員，都逐漸需要倫理意

希姆萊（Heinrich Himmler）身穿Hugo Boss製造　　納粹集中營的直條紋制服。
的制服。

識。有鑑於現代的科技與設計逐漸控制人們意識的狀況，已經有人指出倫理教育在設計教育現場的重要性，並且也有部分教育機構開始實施。

那麼，「倫理」到底是什麼呢？許多生物學研究室在進行生物實驗之前，都會先向倫理委員會遞交關於倫理考量的計畫書，並且取得許可。「倫理」在這裡發揮防止實驗失控的剎車作用，有時也會讓人覺得是麻煩的手續。但也有人說，良好的倫理將直接帶來良好的事業。

倫理問題將對事業造成莫大影響，有時甚至會導致股價暴跌或業績惡化，類似這樣的例子不勝枚舉。證據就是，好幾間公司最近都設立了「最高倫理負責人」（Chief Ethical Officer: CEO）的職位。這個職位負責調查倫理問題，協助公司組織避免問題發生。譬如美國的 Salesforce.com 在 2019 年設立「最高倫理負責人」這個新的幹部職位，標榜「開發符合倫理、人道的技術使用戰略架構」，主要擬定防止自家公司的 AI 遭到不當使用的戰略。

設計師與工程師的倫理教育

將「設計思考」推廣到全世界的設計顧問公司 IDEO，在公司內發放自己公司的「倫理手冊」（The Little Book of Design Research Ethics）。這本手冊的重點以「尊敬、責任、誠實」三個原則為主軸。從事設計調查的過程中，有時也會訪問許多人，因此手冊中也提到與人相處的態度等等。此外，鹿特丹的設計師，同時也隸屬於臺夫特理工大學工業設計工學院的傑特・蓋斯班（Jet Gispen）開發出設計倫理課程，同時將能夠

列印出來填寫訓練工具發布在網站上[*3]。

　　許多人都預見技術的倫理問題與社會影響，開始採取各種措施。矽谷的「非營利團體未來研究所」（Institute for the Future）與 Omidyar Network，就以研發產品與服務的工程師及企業為對象，共同製作預測科技如何影響將來的指南「Ethical OS 工具」[*4]。他們設計的這份指南能夠篩選出未來可能發生的風險，並針對個別問題思考檢討事項與戰略。準備的工具有三項。第一項工具是「明天的危險」（Tomorrow's Risk）是提高對未來想像力的訓練，裡面列出十四項風險，如臉部辨識技術、假新聞、機械自動化取代人工等，訓練就從將這些風險寫成短篇故事，並閱讀這些故事、展開討論開始。至於第二項工具「確認你的技術」，則是將風險分成八個領域，並提出驗證的檢查清單。至於第三項工具「建構保證將來的倫理基礎」，則是擬定建立具體倫理對策的戰略。

　　以下的例子是「工具 2」檢查清單的一部分。其中幾個項目的某些地方設計師與藝術家可以替換成自己的作品，請仔細閱讀。這組非營利工具透過創用 CC（Creative Commons）公開，任何人都能使用。

　　□這項技術可能造成政治不安定嗎？

　　□有方法能夠讓人使用這項技術霸凌他人、跟蹤或騷擾嗎？

　　□「極端」使用這項技術的中毒性或不健康的狀態會是什麼樣子呢？

*3　https://www.ethicsfordesigners.com/description
*4　CREATIVE COMMONS ATTRIBUTION- NONCOMMERCIAL-SHAREALIKE 4.0 INTERNATIONAL LICENSE (CC BY-NC-SA 4.0)
　　http://ethicalos.org/wp-content/uploads/2018/08/Ethical-OS-Toolkit.pdf

隨著時代改變的倫理觀

這些倫理觀也隨著時代而改變。舉例來說，現在聯合國為了解決社會問題所採納的「SDGs」（永續發展目標）所標榜的十七個項目中，雖然有「保護豐富的綠地」這一項，卻無法保障動物的具體權利。此外常見的「實現性別平等」這一項也是，標誌只有男性與女性，這樣的結構讓人難以想像其他 LGBTQA 等性少數的權利。

此外，也有好幾個沒被搬上檯面討論的議題。雖然科幻作品對於找出這些議題相當有幫助，但不合時宜的作品反而可能傳播作家的偏見。科幻業界反省這點，開始考慮將冠上過去作家名字的獎項更名。譬如約翰・坎貝爾新人獎（John W. Campbell Award for Best New Writer），以及詹姆斯・提普奇獎（James Tiptree, Jr. Award）等。美國科幻小說家約翰・坎貝爾被認為打造了科幻的黃金時代，但他卻是個嚴重的種族主義者，他的發言帶有種族歧視、性別歧視、障礙者歧視等色彩，而作品也濃烈地呈現其影響。雖然過去沒有那麼講究，但生活在現代的我們沒有理由允許這歧視。在小說與藝術的世界更是如此。

我們必須理解，現在擁有的價值觀經常改變。接觸大量作品、張開天線接收最新的思想與文化、有時也學習異文化等，都是預測未來倫理的有效方法。我覺得自己視野偏頗、不夠成熟，因此也非常擔心是否會在無意識當中做出不符合倫理的事情。譬如這項計畫會不會傷害別人、拍攝紀錄影片時，能否取得當事人的同意、有沒有盜用其他人的想法、展示的形式是否對任何觀眾而言都公平、能不能保證安全性、會不會帶給環境負荷等。解讀未來的倫理對事業而言也有許多好處，譬如預測新的方向性，將風險降到最低。更進一步來說，我也希望各位把思考倫理當成刷新自己的世界，獲取全新自由的手段。

思想家唐娜・哈洛威表示，發表論文時必須留意下列事項：「必須

確認是否只提到白人、是否無視原住民的存在、是否忘記人類以外的存在（……）是否連最低限度的考量都疏忽。那些落後時代的棘手類別、種族、性、階級、宗教、性向、性別、物種都必須全部確認一遍。我已經知道這所些類別總共有多少缺陷，而這對現在而言也非常有幫助。這是某種警報裝置，我們必須開發內心的警報裝置。」[5] 我的警報裝置還不發達，沒有到她那種程度，但我希望將她的話銘記於心，當成邁向下一個千禧年的態度。

*5　「宣言未道盡之事——訪問唐娜·哈洛威」日文版翻譯：逆卷Shitone
https://hagamag.com/uncategory/4293

Chapter. 4

從亞洲思考的
推測設計的未來

到目前為止，我們已經學到了各種不同的革命
實踐，以及思考另一種社會的「speculation」
（思辨、推測）態度。那麼，在我們自己的國
家，能夠建構出什麼樣的未來呢？我想這個問
題的提示不在西方社會，而是在鄰近的亞洲諸
國。臺灣、中國、印尼，這裡介紹的都是我在
近年造訪過的，與我有緣的土地。他們正想些
什麼，又準備往哪裡前進呢？本書不只參考西
方文化，接下來也將從亞洲的觀點進行探索。

學習周邊各國的推測設計

來自亞洲的推測設計

上一章首先介紹了我在 2010 年到 2012 年間接受的 RCA 推測設計教育，接著提到擴大想像力的虛構（fiction）能力，以及現在必須思考的設計與倫理的關係。從我在 RCA 第一天的課程中想像「2045 年的革命家」至今大約十年，世界正在發生令人眼花撩亂的變化。過去一直期待著科技能夠改變世界，但無論技術多麼進步，只要受容技術的社會與人類依然故我，改革就無法發生，而技術的某個方面甚至可能被用在不好的方向。人們反省過去側重理性與科技的教育，更加重視為了充分理解人類所發展出的人文科學與哲學。提倡推測設計的 Dunne & Raby，現在也在紐約的帕森設計學院（Parsons School of Design）開設「Designed Realities Studio」，組織以社會調查為基礎，同時學習設計、民俗學、文化人類學、社會學的課程。比起產出眩目作品，他們似乎更期望打造能夠深入鑽研理論與思考的環境。

師事 Dunne & Raby 的同門學長與同學，即使沒有直接提及推測設計，也都懷抱著這樣的思想與態度在世界各國大顯身手。那麼，從日本，有沒有什麼方法可以打造全新的未來與社會呢？日本周邊的亞洲各國或許將有顯著的發展，與他們攜手呈現來自亞洲的全新思辨，將在今後掌握重要關鍵。我在 2017 年到 2018 年之間，獲得在中國、臺灣、印尼展示的機會，並從這些國家的成長速度中感受到未來。日本的少子高齡化日趨嚴重，據說 2030 年的 1.2 億人口中，大約每三人就有一人 65 歲以上。日本的輝煌時代正迎向終點，今後該如何想像現在與未來的交替呢？我想，變得卑躬屈膝，或是變得保守又具攻擊性都只是通往自我毀滅的道

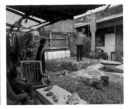

印尼前總統蘇卡諾的塗鴉。　　拆除民宅打造而成的社群空間。　慶祝孩子成長的儀式。

路。現在的問題在於，該如何聰明冷靜地建立與鄰國的關係，同時開拓未來。此節想要簡單介紹，我所看到的中國、臺灣以及印尼的推測設計現狀。

充滿 DIY 與龐克精神的印尼

　　印尼雖然是個還有許多部分仍在發展中的國家，但成長速度非常快，根據預測，在 2030 前人口數將增加到約 3 億人，經濟重要性將有可能提升到超越日本的程度。印尼曾是荷蘭的殖民地，過去也曾遭到日本侵略。策展人與藝術家深入思考這段歷史，並且積極地為我們這些來自日本與歐洲的藝術家說明。藝術與政治活動結合也是印尼的特徵，在藝廊匯聚的古都雅加達街頭，可以發現印尼獨立之父前總統蘇卡諾的冷調塗鴉。

　　印尼的藝術家雖然兼具粗獷、龐克與強烈的政治意識，卻都是非常親切的人，這裡也有許多充滿 DIY 與龐克精神的社群。邀請我參加的展覽，也是從其中一個社群中誕生的活動。透過拆除民宅打造而成的社群也很多，在炎熱國度的緩慢氣氛中，生物藝術家、技術人員與研究者的作品製作及教育活動全都一起進行。由於印尼的伊斯蘭教徒占了多數，一到禮拜的時間，可蘭經的聲音就響遍整座城市。不過，這裡的便利商店也能買到酒，氣氛不會太嚴格，但在廣場宰殺活生生的牛羊以慶祝孩子成年的儀式依然存在，給人古今東西的文化不斷混合的印象。

邁向基進改革的臺灣

　　現在的亞洲各國當中，達成最基進的改革的，我想就是臺灣了。亞洲最早通過同性婚姻的是臺灣，年輕的女性政治家也很多。臺灣長久以來處在與中國的緊張關係中，藝術家都在他們的工作室掛出清楚宣示自己政治主張的旗幟，令人印象深刻。這也是日本的藝術家幾乎沒有的傾向。推測教育的課程被正式採用於美術教育當中，這在亞洲也還相當罕見，後面臺灣策展人的文章中將會詳細提到。我在過去也曾獲得三、四次展示的機會，而且對作品的反應比日本更好、更快接受，而且還經常可以看到在目前的日本可能立刻被視為問題的，在性方面過於偏激的作品光明正大展示出來的情景。

　　如同第一章介紹的「g0v」，科技在臺灣被當成讓一般民眾能夠參與政治手段的推廣，就某方面而言，可說是朝著與中國完全相反的方向邁進。臺灣的藝術家與策展人們，將推測設計與生物藝術之類的領域視為對理想化的社會展開豐富想像的方法論，而且他們不只停留在引進西方各國的思想，我也可以感受到他們傳播亞洲脈絡的強烈意志。

發展與監視交錯的中國

　　現在中國的現實世界已經完全科幻化了。尤其從產業特區顯著發展起來的深圳被稱為科技聖地，路上行駛的車輛也全部因為政策而電動化。這裡空氣清新、綠意豐富，洗刷了我對北京或上海那種充滿廢氣霧霾的印象，行駛在公共道路上的全部都是電動車，所以非常安靜。嶄新的摩天大樓綿延無盡，來自歐洲的藝術家甚至開玩笑說，就算把歐洲的摩天大樓全部集合起來也沒有這麼多的數量。

　　邀請我前去的展覽，由這些摩天大樓的開發商贊助，他們請來世界

在臺灣舉辦展覽。

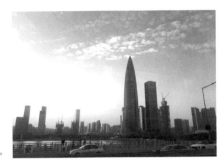

高樓聳立的深圳街景。

各國的知名建築師與設計師，為富裕階級打造摩天住宅大樓、購物商場、美術館與藝廊。雖然藝術空間增加，但另一方面展示前必定會審查預定展出的作品，就現狀而言，觸及政治問題、性別問題或是看得見血液的作品難以展出。實際上，我的《(Im) possible Baby》雖然受邀參展，結果卻因為審查問題無法獲得許可。此外，電子錢包在這幾年急速發展，信用卡幾乎無法使用，即使在一般的小店也使用電子支付，這樣的制度看似便利，卻也意味著民眾的金錢往來全部可被監視。如果上了計程車，即使在後座也會被司機要求繫上安全帶，理由是「監視攝影機會看到」。光是這句話，就讓我覺得反烏托邦似乎已經開始。

根據預測，2030 年的 14.5 億人當中，中產階級將進一步增加，將這個超大國整合在一起的「一個中國」這句口號的意義，或許有著不同於我們理解的現實感。

那麼各國的藝術家，在上述的政策與社會狀況，對社會有著什麼樣的想像呢？從下一頁開始，將請他們描述自己的想法。

專文｜印尼：未來就是現在！
——在印尼4.0點燃革命
之火的方法
里爾·里札迪（Riar Rizaldi）

未來不是只朝著單一方向前進⋯⋯

也應該存在著我們能夠選擇的未來⋯⋯

——清子（節錄自《阿基拉 AKIRA》大友克洋，1988）

殖民時代建立的「未來」

2019 年，印尼。仍有許多的印尼人，懷疑光明未來是否能夠到來。因為對國民國家印尼而言，「未來」兩個字只讓人聯想到「不穩定」。印尼人至今為止已經透過他們的歷史，體驗了各種不同的「未來」。

我們試著從多如牛毛的資料，解讀這個國家的殖民時代在「未來」的脈絡下發生過什麼事。自由市場誕生之前的帝國企業之一——荷蘭東印度公司發現了最適合打造「未來」的完美地點，那就是當時的荷屬東印度（成為荷蘭殖民地的東亞地區的總稱，幾乎就相當於現在的印尼）。這些殖民主義者當時想像的未來基礎建設，是在廣播電臺豎立電波塔，打造從荷屬東印度直達歐洲的通訊網，甚至已經著手進行設計。但這項事業就當時的技術能力來看幾乎不可能實現。儘管如此，他們為了實現自己的未來就在南半球的想像，依然試圖推動這項計畫。對荷蘭的殖民主義者而言，荷屬東印度就是未來。

這個想像或許也有機會在第二次世界大戰中，由占領荷屬東印度的大日本帝國繼承。印尼成為逐漸擴張的領土的未來想像。然而，第二次

世界大戰結束後不久，建立印尼這個國民國家的建國者之一蘇卡諾掌握權力，印尼的未來逐漸轉向超民族主義、反帝國主義的態度。蘇卡諾說「踏平美國、打倒英國」。他也想像泛亞洲主義與泛非洲主義協調下的未來。

然而短短數年後，在縝密計畫的政變所建立的蘇哈托政權下，印尼的未來展望再度轉換方向，朝著軍國主義、發展主義以及西方導向的投資一口氣邁進。蘇哈托直到在 1998 年因學運失勢為止，決定印尼「未來」的方向長達三十二年之久。接著在 1998 年之後，印尼承諾的未來展望，成了新自由主義的市場經濟。撇開現在政權推動的「產業革命 4.0 構想」，歷史看似已在這個時間點終結。

印尼失去革命的效力

接著來到 2019 年。我們面對的未來，難道只是新自由主義與自由市場體制持續之後的殘渣嗎？為了達成基進的進步，印尼擘劃的未來展望或許需要重新啟動。我們至今所遭遇到的未來展望，似乎都將「未來」這兩個字的意義化為烏有。若真是如此，未來或許需要重新定義。我們至今為止，光是處理當下的困難就已經精疲力盡。在自由市場經濟的排擠下，將變化的過程內化並不容易。我們長久以來遭到自由市場經濟汙染，已經逐漸無法體驗持續改變的現狀與全新的未來展望。

然而，就如同 2010 年代所經歷過的，矽谷模式由上而下的科技解決主義無法順利運作吧？資本主義式的、技術官僚主義式的政府經營，全都運作得不順利。如果威廉・吉布森（William Gibson）的那句名言「未

來已經到來，只是分配不均」[*1] 正確，現在不正是平均分配的時候嗎？我們必須創造出水平式解決主義的文化。我們必須從描述問題時使用的在地化語言，以批判性的角度重新看待問題。在歷史的洪流中，經常可以看到人們以在地的、隨心所欲的方式擺弄科技。殖民地主義、民族主義、軍事政權、自由市場經濟，以及持續至今的企業奴隸制，在我們被承諾的任何一個未來，都能看見這樣的現象。2019 年的印尼所追求的，是在地化語言的設計與駭客方法論。我們必須邁向的是在地化的未來，而不是霸權市場影響下的未來。

　　但是，該如何創造某種共通語言呢？回顧 1998 年的學生革命可以發現，沒有網路這項科技，狀況就不可能發生改變。數位媒體與網路，讓變化與創新的概念得以整合。許多人逃離被獨裁者監視的恐懼，使其成為能夠表現自我的場域。1998 年時，夥伴之間的溝通全部都在網路上進行。當時的軍事政權對科技的相關知識不足，無法介入網路世界。這時印尼的一般民眾遠比軍事政權靈活，能夠運用科技擺脫對方。相對於國家霸權，網路成為維持公共控制的優秀工具。

　　但是，現在已經失去了這樣的靈活度。在 1998 年之後新自由主義市場當中，網路逐漸變得遠比以前更不自由。隱私與情報受到壓迫，政府的控制更加緊縮。為了對抗國家控制與企業壟斷，必須找回當初的靈活度才行。企業造成網路失去作為自由與安全的溝通方式的信賴性，而國家對這樣的企業實施適當的規範，這個說法也是幻想。現代的網路科技

[*1]　"The future is already here. It's just not evenly distributed yet."《The Economist》December 4, 2003

成為爭議對象的瓦揚・蘇達旺（Wayan Sutawan），使用廢鐵與廢棄零件自己製作動力裝甲。

由國家經營，也由企業組織。為了在這樣的狀況下往前邁進，需要那些思索性的、進步性的思考呢？

從廢棄零件創造未來

　　所有的文明在其歷史中的某個時間點，都會經歷近乎顛覆過去常識的變動或災害。而為了重新檢視現狀，這樣的災害不可或缺。為此也必須讓身體變得靈活。關於這點也成為在地性問題討論的目標。在自由市場的時代，印尼不僅是全球最大的媒體科技消費市場之一，也是全球最大規模的北半球電子廢棄物掩埋場。這些電子廢棄物，經常成為印尼人的原料。人們重新利用過時的科技，創造出新的物品。只要給印尼人馬達、電動扭力機、大量的廢鐵、人工智慧或是 Arduino 電路板，他們就能讓你看見創意十足的修復——或者是破壞。對他們來說，破壞的慾望就是創造的喜悅。只要有「自己動手做」（Do It Yourself）或是「大家一起動手做」（Do It With Others）的精神，就能重新利用、分解各種科技的

事實，充分展現許多印尼人以回收維生的現狀。

在印尼被稱為「Warung Internet」的網咖，建構出無所不在的資訊網，支撐 1990 年代興盛的網路科技。在這些網咖中可以租用的電腦，多數利用廢棄零件組裝而成。此外，「Warung Internet」也是對科技與文化傾注熱情的年輕人實際見面、聚集的場所。顛覆政權的知識與戰略，透過「Warung Internet」，在現實與虛擬世界之間分享。「Warung Internet」點燃了革命之火。讓 1998 年的革命成為可能的，不是出色的領袖或類似明星的存在，而是網路技術。網路是工具，是在地武器。雖然無法避免過度美化，但我們能夠回歸這樣的在地性嗎？

就結論來說，為了發起革命，必須面對從街頭──或者從野性──生成的知識管理。這些知識可以與科技、文化，或者社會相關。無論如何，都必須試著分享知識，形成公共資源。縱觀歷史，對多數印尼人而言，似乎在任何正式機構（學校、國家、企業）中都看不見未來的展望。擺脫體制是人們解放自身的未來，將自我實現的過程內化的唯一方法。在製作、創造任何事物時，都應該獎勵採取在地化的方式。DIY 的環境必須變得活躍。人們必須在日常當中致力於拋開（unlearn）關於設計與製作的教條式手法。印尼在這種情況下，誕生了許多藝術團隊。在設計領域中，也開始有人回顧科技如何在印尼的歷史中被擺弄、被破解、被應用，而這樣的趨勢將逐漸延續下去。印尼的革命故事，只有在藝術與設計的框架中，才有可能化為現實、成為物質、實現與討論。

2000年代中期的「Warung Internet」。當時幾乎所有的印尼學生，都能進入網路這片資訊的海洋。

里爾・里札迪（Riar Rizaldi）
藝術家、研究者。印尼出生，現居香港。關注焦點放在資本主義與科技、資源掠奪主義、Theory-Fiction（理論幻想），並依此進行活動。對轉瞬即逝的短暫思考、影像與政治、物質、媒體考古學與科技不可預期的結果等提出疑問，創作使用現場錄製與程式語言手法的「聲幻音樂」（Sonic Fiction），同時也從事表演。此外他也以策展人的身分活動，舉辦ARKIPEL雅加達國際影展、日惹國立美術館的展覽等。過去曾參與過盧卡諾影展、鹿特丹國際影展，也曾在NTT ICC媒體藝術中心與印尼國家美術館等許多場所發表作品。

專文 | 臺灣：在亞洲尋找未來的想像力
顧廣毅、宮保睿

2012 年底，「臺灣生物藝術社群」（TW BioArt）[*1] 在臺北成軍。這個社群集合了來自生物、醫學、藝術、設計等各個領域的成員，企劃了演講、讀書會、工作坊等多樣化的活動，在串起藝術家與科學家的同時，也與全球的藝術與科學的相關組織建立交流。聚集到這個社群的夥伴們，都將注意力擺在如何結合不同領域才能創造出全新的知識生產形式。社群的活動除了平常調查世界各國的生物藝術與推測設計、針對各式各樣的藝術作品進行討論、深化研究之外，也舉行透過演講或工作坊等，向臺灣民眾介紹生物藝術的活動。這也是因為像這種超越領域藩籬的展覽或活動類型，在臺灣還非常少見。部分成員除了製作作品與策劃展覽之外，也在大學執教鞭。

臺灣的設計教育實踐

本篇文章的撰稿人之一就是其中一個例子。2016 年從 RCA 畢業的宮保睿與設計師曾熙凱一起在國立臺灣科技大學設計系開設推測設計的課程。這是推測設計正式編入臺灣藝術、設計教育的第一個案例。宮保睿解構在英國所學，向臺灣的學生介紹。繼臺灣科技大學之後，藝術與設計的教育機構「學學」也以高中生為對象，開設冠上「編織一個具啟發性的未來」這個副標題的講座，希望讓更年輕的世代也能培養設計的想像力。此外從 2018 年開始，藝術團體「品機體」與「遠房親戚實驗室」

*1　http://bioart.tw/

的成員，也在國立臺北藝術大學新媒體藝術學系開設「生物藝術」的課程。這堂課從概念性的，或者有時從批判性的多元思考發想設計，同時也藉由設計嘗試探究、摸索未來的狀況與可能性。此外也從探索物體（object）與道具（prop）的可能性、探索複雜的情感、設計與科學的融合，以及反事實學（counterfactual history）等不同的方向切入，進行加深認知的指導。

推敲未來的展覽

接下來，想介紹一場 2013 年的展覽，由我們和合作夥伴們於臺中的「自由人藝術公寓」（Freedom Men Art Aprtments）舉辦的跨領域型聯展「THE INCUBATOR──生物＋科學＋藝術」，這個展覽將焦點擺在生物藝術延伸出來的倫理問題，以及對未來的提案。展覽內容包括微生物養殖、超材料（metamaterial）、替代器官重組、變種生物等，涉及生物、醫學、物理學到視覺藝術、設計等許多領域。

2015 年，「臺灣生物藝術社群」於國立科學教育館舉辦，由奧地利科學風險研究單位 Biofaction 授權的影像展「生·幻臺灣」（Biofiction Taiwan），以及同時在臺北數位藝術中心由孫以臻策展的「想像的身體邊界」（Imaginary Body Boundary），驗證如何應用虛構故事，在科學、藝術與社會的交錯當中摸索未來。當時的展覽主題是「人與身體」、「身體與生物科技」的關係。在生物科技興盛的現代，必須重新思考「身體」的時候到來。人類能夠透過想像力獲得虛擬的經驗，也能透過學習獲取知識。但是想像與現實之間有著很大的落差，尤其自己身體的實際體驗，

與看見、聽見的事物之間也有極大的差距。這場展覽從輪廓、樣貌、功能、價值、以及區別個人身體的邊界在哪裡等各種不同的面向，驗證我們的身體。

接著在 2017 年的「非典人類（Atypical Human）——跨領域藝術展」當中，透過來自東亞的六組藝術家與設計師的作品，考察人類社會因科學技術的發展所產生的倫理問題。這場展覽藉由各種科幻的想像與假想世界的建構，讓觀眾體驗多樣化的想像力，想像擁有先進科學技術的未來世界會變成什麼樣子。生物技術的發展可能在將來引發那些課題？在這個問題中引進亞洲獨特的觀點也是一大主題。

另一方面，2018 年在臺灣製造業的中心——臺中舉辦的設計博覽會「臺灣設計展」，藉由主題館的展示「軟：硬——超越想像的產業未來」，獲得向一般大眾介紹推測設計的機會。這場展覽以「生活的未來」、「製造的未來」以及「想像力的未來」為主題，從生物科技、未來醫療、人與機器人的關係等題目中，選出世界各地代表性的推測設計相關作品。在設計展這個場域，從藝術與設計中的人類想像力的觀點，說明了未來的產業與科技的發展。這場展覽在一個月內吸引 30 萬人來訪，並獲得多達 262 家媒體報導，在國內外都獲得極大的迴響。

從亞洲獨特的脈絡觀察

或許是這些實踐有了成效，臺灣近年來有愈來愈多與推測設計、藝術及科學相關的展覽和教育機會。最近被稱為臺灣版《黑鏡》的電視劇《你的孩子不是你的孩子》（2018）引起熱烈討論。這是一部科幻單元劇，

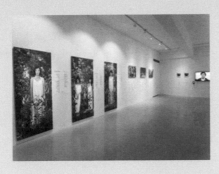

《（不）可能的孩子》在「非典人類
（Atypical Human）」中展出。

主題圍繞著臺灣至今依然根深柢固的學歷主義所帶給孩子的壓力，如果這類帶有推測特質的作品更加普及，想必也能從亞洲誕生具備獨特脈絡與色彩的未來預測吧？

　　此外，《推測設計：設計、想像與社會夢想》終於在 2019 年出版了繁體中文版，使得推測設計開始受到矚目。「speculation」是一種研究方法的認知，今後將會更加普及吧？身為亞洲一分子的臺灣，日後想必會誕生更加深入思考面對未來需要哪些推測的觀點。到時候，臺灣想像的未來，與西方世界描繪的未來藍圖會有什麼樣的共通點，又會有什麼樣的差異呢？臺灣與亞洲其他國家有互相呼應的部分嗎？如果有的話，就需要共同考察不是嗎？現在的我們在面對這些課題的同時，也繼續著我們的實踐。

顧廣毅
1985年出生於臺北市。現在以荷蘭與臺灣為據點活動。藝術團體「器機體」與「TW BioArt」的共同創辦人。高雄醫學大學牙醫系畢業。荷蘭埃因霍芬設計學院的社會設計學碩士、國立陽明大學臨床牙醫學碩士、實踐大學媒體傳達設計學碩士課程修畢。同時具備牙醫師、生物藝術家、社會設計師的身分。

宮保睿
推測設計師、藝術家與策展人，目前為實踐大學工業產品設計學系專任助理教授級專業技術人員，英國皇家藝術學院設計互動系碩士學歷。曾獲2018台南新藝獎與2020年美國Core77設計大獎的推測設計獎。認為設計是 種研究方法與思考工具，探索各種可能性，且批判過去與現在，推想未來。

專文｜中國：土味社會夢 —— 土臭味中的社會夢想

沈賓

深圳奇怪的硬體革命

> 彷彿超越身體基本功能的各種系統，
> 即可稱為科技。——史蒂芬・威爾遜

在中國，科技作為現實事物發展的尺度，有著比其他國家更巨大的傾向。「中國製造」——這個慣用句，在冷戰時期的美國帶有負面印象。但近年來，即使是西方的分析師，想必也不能忽視中國消費意識掀起的革命性變化。製造業已經發展成堪稱中國式的創造力，正朝向國家規模的社會夢改變。位於深圳的全球最大電子街——華強北的大樓群，在歐洲被稱為科技樂園[*1]。走進這些大樓裡，只要說出腦中的想法，就能化為一件完成的製品[*2]。這不只是從量變來到質變，在那裡，來自西方的超標準化科技，成為中國人的現實，從精神的邊界往外擴張。

可以換頭的削麵機器人；由一位農夫獨自設計，卻忘記裝上降落用齒輪的直升機；可以安裝在剃刀上，甚至佛像上的手機⋯⋯在深圳立刻就能看到這些異想天開的發明，這些發明品的存在，想必直截了當地展現出深圳獨特的科技發展。此外，製造這些發明品的工坊或空地，若在歐洲想必相當於美術館或藝廊吧（現在這些發明品有時也會被當成藝術品展示），但在中國，卻充斥於深圳或義烏的住宅區當中（而這些發明品都實際使用於日常生活中，成為買賣的對象）。

這些狀況並非偶然發生，東方與西方對世界的認知，多半與歷史脈絡同樣分歧。在西元前四世紀描繪的《山海經》中呈現的那些神話要素，卻是秦朝以前中國地理、文化現實的一部分。中國藝術家邱黯雄的《新

《新山海經》邱黯雄，2017

山海經》（New Classic of Mountains and Seas）三部曲，將企圖表現源自於現代中國社會的平行世界的直覺化為形體。這部動畫三部曲作品，使用水墨手法表現壯闊的主題。彷彿來自幻想中的未知平行世界，但又像在哪裡看過的影像緩緩滲入心裡。邱黯雄曾在某場訪談中這麼說：「藝術很重要一點是，讓人們從已知的錯覺中走出，（……）對一切充滿好奇心。文明生活的副作用之一就是人類在逐漸喪失好奇心，陷入思維惰性，當你對世界不再感到驚奇時，它實際上縮小了。所以我希望觀者能夠以《新山海經》為啟發，重新去看待眼前的世界。」[3]。

　　這段發言似乎觸及了關於「speculation」的關鍵字。擺脫思維惰性、刺激好奇心與想像力，以及從目前所知的現實世界範疇往外擴張。

中國藝術教育與推測設計的落差

　　事實上，中國的設計教育源自於裝飾設計的傳統，具有較為保守的傾向，與推測設計——刺激想像力的設計與調查的方法論——明顯不同。推測設計以好奇心為出發點，透過藝術以及設計行為，表現多樣化的觀點，在中國的藝術與設計的學術領域，也逐漸能夠獲得支持。但是，學

[1]　不只在歐美，最近在日本也是備受矚目的硬體革命中心。電子機器與製造工廠相鄰，就像秋葉原的電子街。基礎建設在國家政策下急速打造，並招募企業進駐。現在被譽為中國矽谷，吸引最尖端的新創企業從世界各地造訪。

[2]　巨大的建築物裡不只聚集了數量龐大的電子零件商店，以數位製造的方式，高速製作產品的雄厚供應鏈也很充實，因此據說想法在深圳能夠立刻化為實體。

[3]　節錄自《artnet新聞》的訪談https://www.artnetnews.cn/art-world/yonggenguyinyuxianshiqiuanxiongzaihuishanhaijing-59552

生的產出很少讓教師滿意，其中能夠自我解釋的作品也很少。此外，學生在學習時，也有容易困惑的狀況。我也思考問題出在哪裡。以下是我為了更加深化思考，而與《推測設計：設計、想像與社會夢想》的簡體版譯者，同時也是大學講師的張李博士之間的對話。

沈賓（以下簡稱 BS）：您覺得中國現在的教育系統，能夠解決目前社會的實際問題嗎？

張李（以下簡稱 ZL）：我覺得是可以的。因為現在中國人的發想，總的來說與實用主義[*4]結合。《推測設計：設計、想像與社會夢想》這本書，重視三項要素，而其中之一就是肯定「方法論」（methodology）。所謂方法論，指的是承襲某種科學方法作為解決事情的手段。譬如IDEO[*5]採用的廣告設計流程，就是將問題區分成個別要素，只要將這所有的要素解決，組合在一起之後，問題就能迎刃而解。

我平常合併使用三種方法論。分別是「道德的物質化」（materialization）、「重視價值觀的設計」，以及「推測設計」。這些方法論在中國可以說尚未被充分接受吧！但是，即使在設計教育的領域，也出現採用、測試推測設計的人。遺憾的是，這個方法論只被片面理解，因此產生了社會性的誤解。這完全是解釋的問題，或者該說是省察與解釋跟不上的問題。

BS：在中國實踐推測設計教育時，會遇到這個國家特有的問題嗎？

ZL：我至今為止在多所大學教過不同年齡層的學生推測設計。在中國，關於思想與政治的教育非常特殊，學生多半不關心社會問題。中國的推測設計教育，不同於西方創意的過程，將調查的基礎與對科技本身

*4　比起觀念與思想，更重視實踐與行動的思維。
觀念性思考指的是透過行為反省、透過行動改造。
*5　實踐「設計思考」的方法論，成為全球目光焦
點的美國設計顧問企業。

的不信任感結合的思考與方法尚未普及。在中國不管哪個地方，都想要
從思考實驗的階段，立刻跳到實現成果的階段。克服這樣的傾向非常不
容易。不過，看那些舊世代藝術家創作的作品，也具有成功掌握中國的
現實中魔法般面向的部分，在這裡也感受到光明。

　　BS：畢竟在中國，名為「現代社會」的現實，反覆的速度更快。

　　ZA：或許總有一天，推測的方法在中國會成為主流。而這個方法說
不定又會在各種反覆當中，逐漸被其他事物取代。

　　「無論在什麼樣的科技時代，都存在著對抗潮流，以批判性觀點推
動部分社會的次文化。」從這個脈絡來看「土味社會夢」或許可以理解成，
透過以自己的本色在社會中表現獨特的情感，催化對自身現狀重新思考
的次文化，以及奠定基礎的態度。

沈賓
策展人／設計師。以倫敦、北京、上海、東京為據點活動。以設計師、教育者、藝術家的身分從事活
動時，對於結合多種媒體的互動藝術表現抱持興趣。在英國皇家藝術學院設計互動學系取得碩士學
位，開始關注跨領域的實踐、橫跨科學與藝術的推測設計方法論。近年，身為修畢這個課程的其中一
人，致力於討論如何將亞洲在地文化的創意，連結到人文科學、科學與技術，尤其是如何透過跨領域
的創新產生新的創意。此外也正在規劃邀請國際專家，透過設計發想與藝術表現共同合作。

Chapter. 5

向日本的實踐者請教
改變社會的思考法

我們該如何對抗社會現狀、又該抱持著什麼
樣的想法呢？我分別訪問了不同的專家。首
先，請藤井太洋先生談談虛構故事具備的功
能與力量，他將尖端科技融入作品當中，
是我尊敬的科幻作家之一。接著我訪問了京
都大學的稻谷龍彥先生，他是法律學家，
試圖更新在近代社會形成的概念，認為法
律可成為解決眼前課題的切入點。此外也
請東京大學工學系教授川原圭博，說明從
新創企業實踐未來科技的社會實踐（social
implementation）。

對談：虛構故事
可能改變世界嗎？
藤井太洋（科幻作家）×長谷川愛

在社會革命中，虛構故事擁有什麼樣的力量？

回答這個問題的是小說家藤井太洋先生，他原本是一名工程師，而我從以前就是他的書迷。在人工智慧與生物工程等尖端科技開始滲透社會的時代，撰寫科幻作品的意義是什麼呢？我向他請教社會改革與虛構故事的關係。

網路是革命的工具嗎？

長谷川愛（以下簡稱長谷川）：本書的目的是從藝術的觀點，思辨改變社會所需的想法與實踐，而我也覺得對社會而言，到底什麼是「好的方向」，是一件需要經常思考的事情。「革命」往往被視為肯定暴力的語彙，如果看不清楚目標的願景與倫理觀，只受改革驅動，也可能會帶來危險。您如何透過自己的作品看待革命呢？

藤井太洋（以下簡稱藤井）：發生革命時，各種不同的價值觀當然會產生衝突，但另一方面，也會出現只適用於這一瞬間的全新想法。革命時事物劇烈改變的爆發力也挺有趣的。

長谷川：法國大革命也有被視為失敗的一面，調查包含日本在內的世界各地革命史，會發覺革命之後順利發展的例子出乎意料地少。換句話說，幾乎沒有一次就聰明改變社會系統與價值觀的革命案例，世界看起來都是在邊摸索邊持續運轉的狀況下逐漸改變。但是，革命依然具有吸引人的力量。我在讀藤井先生的短篇小說《Hello World》[1] 時也有這種感覺，您創作這部作品是基於什麼樣的意圖呢？

*1 《Hello World》藤井太洋著，講談社。這是一部描寫工程師大顯身手的短篇小說。工程師透過廣告封鎖程式，偶然發現在某國發生的政府陰謀。

藤井：《Hello World》是我的私小說，撰稿的契機源自於我還是工程師時，從自己參與設計的程式紀錄中，發現了某個大國的諜報戰痕跡。如果工程師實際發現了這類痕跡，該如何處理才好呢？舉例來說，如果是日本政府的審查或竊聽，或許可以收集資訊，交給新聞媒體或檢察官等多個能夠信賴的機構，靜待事情發展。如果是我就會這麼做。然而要是像我一樣，發現了某個遙遠國度的革命相關工作，又該怎麼做呢？《Hello World》就是描述其始末。

長谷川：這部作品非常有魅力，我讀到裡面描述的友情更是特別激動。我以前住在英國，當時覺得網路使用者強烈重視在個人之間分享資訊的開放性。但 2015 年回到日本之後，就很少聽到了，現在還保留類似這樣的社群嗎？

藤井：雖然社群依然存在，但已經大幅變質了。在 GAFA（Google、Amazon、Facebook、Apple）成為主流的時代之前，軟體由個人維護的意識非常強烈。當時大家都使用 Mozilla，以開放資源的形式分享免費軟體，也有很多人提倡大家應該使用 PGP 之類的加密電子郵件，但現在這些人都變少了。

長谷川：是啊。我覺得進入社群軟體的時代後，趨勢就改變了。

藤井：現在幾乎所有的通訊都加密，變得無法輕易破解也是背後的原因。以前只要知道對方的 IP 位址，就能破解幾乎所有的資訊，但現在能夠破解的大概只有電子郵件吧？如果想要解讀 LINE 的訊息，只能入侵 LINE 總公司，或是大費周章地使用 Wi-Fi 熱點製作假的傳輸協定，發動中間人攻擊（man-in-the-middle）等，非常地麻煩。

　　長谷川：從網路開始在一般民眾之間普及的 1995 年到社群網站萌芽的 2000 年初期，曾有過超越傳統獨裁政權的全新潮流，將從網路中誕生的希望，就像在阿拉伯之春 *2 中看到的。但中東與非洲各國的混亂至今依然沒有結束，而自從 2016 年川普當選美國總統之後，民主主義也陷入動不動就因個資外流而被掌權者操縱的狀況，就如同在劍橋分析與 Facebook 的醜聞中所見。*3 在這樣的時代，我們應該怎麼做呢？

　　藤井：我覺得，首先必須強化身邊的交友關係等個人的人際網路。譬如在目前的香港也能看到，網路的存在成為嚇阻政府方強硬暴力鎮壓的防線。現在的民眾絕對擁有不同於天安門事件時的力量。但只是抵制現在的中國政權無法解決事情。我身邊在中國國內擁有人脈的人，即使反對中國對香港的霸權主義，基本上靜觀其變的人看來還是比較多。我想他們在這樣的情況下，正加深與身邊友人的討論，強化彼此的連結。

　　長谷川：網路上來來去去的資訊分分秒秒地改變，我也覺得正確掌握目前的狀況最是困難。

　　藤井：沒錯。正因為如此，擁有許多實際存在的現實連結不就很重要嗎？

　　長谷川：這麼說雖然沒錯，但我想自己的人際網路無論如何都會有所偏頗，因此也必須揣摩立場和自己相反的人是怎麼想的吧？

　　藤井：我想這就是我們必須講述虛構故事的原因。構成虛構故事需要的要素非常多樣，而且很多都來自作家沒有自覺的地方。用小說來解釋比較難懂，但如果是影像作品，沒有描寫的東西就會立刻浮現出來。因為人腦會自然補足鏡頭之外的狀況。譬如在打造一幅街景的階段，就必須注意到存在於場景中的所有細節。

*2　2010~2012年間，在阿拉伯各國發生的大規模反政府遊行的
總稱。在號召遊行時，Facebook等社群軟體成為重要的通訊
工具。

*3　以資料分析為主的美國政治顧問公司劍橋分析，從Facebook
取得數千萬筆個資，協助政治性的資訊操縱的事件。該公司
根據個人的Facebook資料分析政治傾向，在游離票的塗鴉牆
上投放抹黑敵對候選人的報導。這在社群網站與數據的時代
是象徵性的大問題，至今依然被持續討論。

*4　從2017年8月開始在《SF MAGAZINE》（早川書房）連載至
今。

　　舉例來說，為了描寫處境堪憐的人物設定，背景該是晴天、陰天、
雨天，還是晚霞餘暉呢……單憑場景的呈現，就能讓原本赤裸的想法長
出雙腳、穿上衣服，搖身一變在人前亮麗登場。如果由演員演出，演員
的身體性與思想也能發揮很大的作用。

　　除此之外，假設有一個打倒川普政權的「動機」，傳達給人們訊息時，
就會隨著表現這個動機的狀況設定與角色而改變。虛構故事即便沒有直
接標榜政治訊息與思想，依然具備傳達思想的功能。

在基因編輯可能成真的時代提出的疑問

　　長谷川：那麼您最近正在創作什麼樣的作品呢？

　　藤井：我目前打算寫一個讓少年、少女把決定自己是否應該在成長
階段進行自己的基因編輯當作成年禮的故事。

　　長谷川：現在關於基因編輯的故事，已經有太多雜亂的資訊交錯，
寫這樣的故事很難鎖定新奇性。

　　藤井：我擅長寫某項技術成了大宗商品，並因為大量生產降低成本
而普及之後的時代的故事。只要將這樣的時代設定稍微往前挪移，就能
將其當成現在爭議性主題的延伸來描寫。譬如連載中的《Mankind》*4，
就描寫了美國每年誕生 8,000 名基因改造的孩子，但孩子的雙親實際上都
不知道這個陰謀，而且這樣的狀況已經持續 10 年以上的世界。這部作品
討論的概念，是人工操作下的孩子，是否能被當成一名人類接受。

　　長谷川：這樣的故事會讓人覺得實際上還不太可能發生，但有多少
真實性呢？

藤井：一切都很難說呢。不過，當父母不詳、彷彿由工廠生產的孩子誕生時，我想絕對會出現關於他（她）們的人權與歧視問題。

長谷川：我經常懷疑「血緣主義」*5，但從這個故事中，似乎也浮現出在現代的社會，血緣與譜系逐漸成為人權保證的狀況。

藤井：是啊。在現實生活中，即使是被父母拋棄的嬰兒，也被當成擁有人權的獨立個體對待，然而當與我們有著不同身體機能、由基因編輯產生的「人」時，就會產生長久以來對人權的概念能否繼續維持的問題。當我思考這類問題時，就想到了「完整人權」這個詞彙。基因被操作的人，是否我們一樣被賦予完整的人權呢？這個問題或許就會讓我們開始思考，他們是否被允許從事生殖行為、是否能夠離開被規定的生活圈等。

長谷川：換句話說，您也以人類為對象，進行類似基因改造作物的相關討論吧？就現實來看，以前在日本也曾有過基於優生學，對障礙者施以不孕治療的時代。另一方面，您透過這些科幻作品，帶頭提出可能在未來發生的問題，那麼您覺得，有哪些方法可以將這些虛構故事的想像力，在實際的社會系統中實踐呢？

藤井：只要發表出來就好，我想先決要件是寫出來看看。因為想法只要公諸於世，實行者就會以各種方式接受並付諸實行。舉例來說，網路上的各種服務之所以能夠匿名發表，就是因為這些服務被設計成這樣，而追本溯源，不就是因為初期的服務開發者閱讀了 1980 年代左右的 Cyberpunk 小說嗎？當時作家想像的進入伺服器空間的方法，就屬於隱藏個人特徵進行活動的類型。由於網路上的各種服務都模仿這樣的概念打造，所以無論哪種服務，都必定從可使用匿名帳號的狀態開始建構。我

*5 將生物學上的血緣關係，視為親子關係的基礎等的思維。

*6 從1939年開始，在世界各地舉辦的全球科幻大會。在大會上也會頒發被譽為科幻作品奧斯卡獎的雨果獎。

想虛構故事就像這樣，能夠為前所未有的制度與形式帶來方向。所以如果想要改變社會，以任何形式發表出來都非常重要。

磨練表現技巧，培養想像力

長谷川：我之所以喜歡科幻與奇幻作品，是因為這些作品具有從被視為理所當然的刻板印象與束縛中解放的自由。就您來看，您覺得科幻作品在現代可以發揮什麼作用呢？

藤井：我想就像戰後科學技術起飛時的科幻作家一樣，認真地面對未來重新設計科技與社會的關係。換句話說，就是真心真意地預測未來。科幻作品的未來預測基本上不會命中，也不是為了預測而寫，所以我覺得不需要害怕挑戰這個領域。

長谷川：在進行未來預測時，有什麼方法能夠賦予其紮實的具體性，而不是只淪為癡人說夢呢？

藤井：方法或許是要有能力想像打動人心的狀況吧？有一個場景我一直想要用在小說裡。世界科幻大會[*6]的雨果獎頒獎典禮上，都會先有一段時間，追悼在上一年去世的科幻界相關人士。我想把這樣的狀況，寫進自動駕駛的未來裡。譬如全世界的自動駕駛車輛開發者，在車展上追悼過去一年，因為自動駕駛造成的事故而去世的人。我想像類似「美國密西根州的 56 號公路，搭乘某某車的某某車款時去世」的紀錄，在典禮上一行一行出現的情景。列席的工程師當中，或許也有人直接調查事故的原因吧？為什麼我會想到這樣的事情呢，因為如果由這些保證人性的企業推動科技，我們也能安心地把基礎建設委託給他們。

　　此外，如果大家都舉行類似世界追悼儀式的典禮，那麼當自動駕駛業界也出現像是為了減少飛安事故，由美國政府主導成立的世界組織「航空事故調查委員會」的單位時，這個機構該做的事情就會變得很明確。「航空事故調查委員會」成立於 1940 年代，以嚴密的報告形式將飛安事故的原因等分享給全世界。後來也制定了任何飛機都必須採用的規則。1940 年代的航空事故調查委員會以接近由上而下的方式做出決策，但我認為，自動駕駛的決策必須以更公開透明的方式制定。

　　長谷川：具體而言該怎麼做才能培養想像力呢？

　　藤井：我想首要之務是訓練表現力。舉例來說，不動手就無法畫畫，所以首先需要將線畫得筆直的訓練。將靈光一現的想法立刻表現出來的技巧確實存在，進行這樣的訓練在音樂領域是理所當然。譬如迅速活動手指、在看到樂譜的瞬間就能彈奏，或是將自己想到的樂句確實排列成音符的技巧。音樂與繪畫的世界都有這類將腦中產生的事物立刻表現出來的訓練，但我覺得在現代藝術或文章的世界卻不太重視。

　　我認為，如果不徹底鍛鍊表現力，想像力與創造力也無法擴大。話說回來，無法表現出來的事物也多半想不到。即使累積了許多模模糊糊的想像力，如果沒有表現的手段，也留不住腦中浮現的事情。

戲劇性角色扮演與規則的實踐

　　藤井：而且我還覺得，在日本擁有角色扮演經驗的人非常少，不只創意工作者，其他領域也一樣，真希望能以某種形式陸續引進教育當中。我曾以日本科幻代表選手的身分，在世界科幻大會參加有點像是類

別作家對抗賽的活動。當時出的題目是「請畫出一眼就能分辨你的類別的圖」。其他還有拿到將單字切割成碎片的紙，要求選手「作一首詩」。比賽採取針對題目，回以類似才藝表演的形式，而最後一道題目是「請在一分鐘之內創作表演時間三分鐘的短劇」。我在那一瞬間傻住了，但美國的作家們，毫不遲疑地回應一句「好的」，就抓幾個聽眾分配角色，「你演怪物」、「你是魔術師」等，並說明「發生了這樣那樣的事情」，行雲流水地創作出一部短劇。

幾乎所有的作家都有過「表演」經驗。在創意寫作的學院，一定有戲劇課程。那時，我發現自己沒有那樣的優勢。缺乏嘗試成為別人的角色扮演經驗，和日本人不會辯論的問題也是共通的。

站在某個立場徹底專注於思考的經驗，也與模擬對方的感受相關。如果缺乏這樣的經驗，往往只能在自己想像的範圍內思考討論對象的反應。這是很大的問題。應該從教育的初期階段就引進戲劇的角色扮演。

長谷川：您說的我非常懂。我曾聽某位男性說，當他在角色扮演中飾演 LGBT 的角色時，才終於能夠理解這些人的觀點。就算只有一次也好，從自己的口中把臺詞說出來、經歷像是實際被霸凌的體驗，實際留下的記憶，想必還是和過去以為自己已用大腦理解了完全不一樣。

藤井：性別問題似乎更是如此。尤其現在最好透過角色扮演，確實體驗社群軟體中的人格。在社群軟體中，真心話與表面話互相穿插，但真心話不是那麼好聽，而且也經常有所偏差。我想，能夠講出得體的表面話，遠比以真心話傳達更加重要。

長谷川：譬如看川普的發言，就搞不清楚他說的話到底有幾分是真心，又有幾分是戰略性的表演。

藤井：那真的很困難。不過我們或許不需要考慮他真正的想法，而是必須當成一位政治家的發言來理解，並且魯直地從正面處理。因為就算他以個人帳號使用推特，依然還是公眾人物的發言。

長谷川：您覺得該怎麼做才能讓更多人試圖改變未來的世界，或者對於這麼想的人，您有什麼建議嗎？

藤井：我建議大家以各種方法呈現真正可能存在的未來，並且將其建立起來。舉例來說，有些人開始運用 MMT（Modern Money Theory／現代貨幣理論）作為社會改革的工具。MMT 的概念是，國家無法獲得發行的貨幣以上的稅收，所以財政必然會變成赤字，並以此為前提評估財政。而在MMT當中，不考慮財政均衡，根據必要出動財政的想法是主流，亞歷山德里雅・奧卡西奧－科爾特茲（Alexandria Ocasio-Cortez）等美國民主黨的新生代議員也贊成這樣的想法。

從這些經濟觀點提出宣言的人，為了呈現理論的精緻性，除了討論之外，也運用了遊戲等工具。據說製作桌遊「大富翁」的目的，是為了資本主義啟蒙，而使大富翁出現的規則是互相爭奪有限的大餅，以獨自一人勝出為目標。但我們或許也可以不使用這套規則，將其改造成能夠產生多位贏家、或是透過贈與決定經濟價值的遊戲，讓這樣的遊戲在孩子之間流行。除了討論單純的關鍵字之外，也能透過創意改變世界。

長谷川：角色扮演與遊戲似乎能夠帶來相當大的啟發。最後請您談談為了培養這些思考，平常該留意接收什麼樣的資訊呢？

藤井：我覺得總而言之應該閱讀大量作品。我最常閱讀別人的作品，因為從中必定能夠發現自己還不知道的發想。無論是現代小說，還是經典文學，我在閱讀的時候總是想著說不定能夠發現什麼新東西。

　　長谷川：我也這麼覺得。謝謝您今天接受訪問。

藤井太洋
1971年出生於鹿兒島縣奄美大島。國際基督教大學中輟。後來在軟體開發公司E Frontier邊上班邊撰寫小說，2012年以電子書的形式發表《Gene Mapper-core-》。這部小說賣了7000冊，並在「2012年kindle書籍‧年度小說排行榜‧文藝部門」獲得了第一名。2013年靠著《Gene Mapper-core-》增補修訂後的版本《Gene Mapper-full build-》（早川書房），以作家身分出道。2015年以《Orbital Cloud》奪得第35屆日本科幻大獎、第46屆星雲獎。就任第18屆日本科幻作家俱樂部會長。

對談：從法律解讀社會系統
稻谷龍彥×長谷川愛

當我們期望社會改革時，該如何面對法律呢？

如果處理在社會上被視為禁忌的主題，最後總會遇到關於法律制度的問題。為什麼需要這樣的法律？決定法律的人又是誰？愈深入了解關於法律的系統，就愈能看清楚圍繞著這個社會的結構。本篇訪問了探究現代社會與文化關係的刑法專家——法律學者稻谷龍彥先生。

法律是改變人們行動的設計

長谷川：我在作品中處理幾乎觸及現在法律禁忌的主題，譬如同性伴侶、從多人的 DNA 中誕生的孩子等，於是我發現，很多事情即使以現在的技術能夠做到，也會因為法律制度的問題而受到限制。反過來說，有一些狀況只要修改法律，技術就不再需要。因此這次想請教稻谷先生關於社會改革與法律的關係。

稻谷：現代社會的法律發揮了保護少數族群與社會弱勢、提升他們的培力（empowerment），藉此將眾人的行動引導到更好的方向的作用。舉例來說，假設市場上有一成的人只將聰明才智用在自己的利益上，如果放任單純的自由競爭，那麼，說不定就只有這一成的人從其餘九成的人當中勝出，壟斷透過市場交易取得的利益。因此為了提升其餘九成的人的權力，而有了「消費者契約法」。

此外，如果這九成的人儘管權力提升，但仍受制於某種認知偏見而只會進行不合理的交易，也能運用法律重新設計他們使用於交易的系統。因為只要更改系統的介面，人的行動也會隨之改變。這套方法是行為經

濟學家理查‧塞勒（Richard H. Thaler）與法律學家凱斯‧桑思坦（Cass R. Sunstein）所提倡的「推力」（nudge）概念，也可說是重新設計影響人們行動的介面與架構。法律為了引導人們往更好的方向行動而改變系統。就我個人來看，這也是與設計關係密切的切入點。

　　長谷川：換句話說，法律也是一種設計吧？

　　稻谷：是的。我覺得無論在法律的世界還是設計的世界，最重要的問題都是「我們想要什麼樣的生活」。今天在法律的世界，也再度強烈要求擘劃這樣的願景。近代社會建立的法律系統，到目前為止都以存在著某種輪廓清晰的「理想人類形象」為前提。但是，隨著現在網路與人工智慧等資訊科技的發展，這樣的輪廓將因為人類與科技的融合而開始溶解。舉例來說，人類的主觀感受、意志與行動，就隨著介面與演算法的設計而發生改變。在這樣的狀況下，與其事先假定存在著理想的「人類」形象，並將這個形象套用到個別問題，更需要徹底驗證「我們想要什麼樣的生活」。

　　我在欣賞您的作品時就想到，在這種時候，解決這個問題的關鍵或許就在於藝術。舉例來說，我覺得《我想要生下海豚……》這件作品，就以「你想要生孩子嗎？」、「你想要保護環境嗎？」、「你想品嚐美味的食物嗎？」這幾個問題為出發點。明明每一個問題本身都不會讓人覺得有什麼不對勁，但組合在一起就得到了「讓我們生下動物，用更環保的方式享用美食吧！」這個誰也想像不到的怪誕結論。有時候提出這類問題後，就會發現如果仔細思考，平常隨口說出的、簡單好懂的言論有著奇妙的矛盾。我個人覺得，您的作品或許成為讓人開始更加深入思考「我們想要什麼樣的生活」這個問題的契機。

從替代方案的案例改變法律

長谷川：謝謝您。我雖然想要著眼於人們在無意識中忘記的課題，但最近日本藝術界的問題之一，就是突出的都只有那些如詩般自言自語的作品。但觀察現在的國際藝術潮流，將自己本身的傷痛與提升女性權利、貧困對策等社會課題結合，藉此與行動主義產生連結的趨勢卻相當明顯。我強烈感受到，現在的藝術已經來到另一個階段，不再只是以某種問題產生的傷痛為主題，而是企圖更進一步想像傷痛帶來的新關係與描繪解決傷痛的願景，同時尋求影響世界的方法。

稻谷：我非常同意您所指出的，日本的藝術與設計，往往陷入某種帶有優越感的自言自語。譬如當我去參觀國外的展覽時，他們都會仔細說明作為基本前提的觀點，以及「從這樣的觀點展現出這樣的問題」之類的脈絡。所以藝術與其說是高尚的嗜好，不如說被視為記述世界、構成現實的要素，並且設計成讓大家都能理解其脈絡的形式。

就失去理解脈絡的觀點而言，我覺得日本的法律也有著類似的課題。在某些時候，某條法律在什麼樣的脈絡下發生，至今為止被如何解釋的前提消失，聽到的都是「總之這是引進自進步世界的『最強法律』」之類建立在虛無飄渺中的言論，失去與現實社會的接地點。我發現這類法律正因為缺乏穩固根基，所以非常脆弱，只要社會氣氛改變就付諸流水。

長谷川：我以前發表過一件名為《(Im) possible Baby》的作品，根據同性伴侶間的基因資訊，製作包含孩子可預測的容貌與個性在內的「全家福」照片。當時我從憲法學者那裡聽說，事實上，日本同性婚姻難以成立的其中一項理由，就是因為法律條文中有「兩性之（婚姻）」這樣

《架構與法律 法學的架構轉型？》松尾陽／編，
稻谷龍彥、片桐直人、栗田昌裕、成原慧、山本達
彥、橫大道聰／著（弘文堂，2017）人工智慧與機
器人到來的時代，從法律觀點重新檢視控制人們行
動與意識的架構，從廣泛的視角考察法律哲學、憲
法學、民法學、刑法學等的一本書。

的文字。但根據他們的說法，之所以放入這樣的文字，原本是為了瓦解日本社會根深柢固的家戶制度，而不是為了規定婚姻只限男與女，其實是為了重視個人人權而寫下的文字。但日本的法界人士較為保守，因此在目前的日本即使透過憲法辯論主張同性間的婚姻，落敗的可能性也很高。此外，夫妻別姓的訴訟最後也因為男性法官的票較多，即便女性法官想要通過夫妻別姓，最後依然得到不被認可的結果。過去我一直以為法律是符合邏輯的判斷，但現在我卻發現法律的答案將會隨著當時政權的想法而改變。

稻谷：世間往往誤以為法律擁有強大的力量，但法律單獨存在時並無法發揮任何作用。世界上無法執行的法律或不被遵守的法律多如牛毛。人們必須確信「這是必須遵守的法律」，法律才有可能被遵守。法律的規則，只有在眾人朝著想要實現的社會狀態主動傳播法律的訊息時，才有可能實現。如果無視這樣的機制，唯獨法律自以為正義而往前衝，就會被扯離現實而失去效力。我也覺得部分法學家對法律的力量寄予太大的期望。必須更認真地檢討為什麼他們的說法，無法創造出眾人期望的新社會。

長谷川：如果我們想要改變法律，有什麼樣的方法呢？

稻谷：法律的限制就是在與現實折衝妥協的同時，仍然只能在維持一貫性的狀態下發展。但反過來說，法律也具有一旦能夠轉換方向，就會引起連鎖反應，一口氣改變整個體系的性質。為了避免個別判斷產生矛盾，所有建構體系的子法都必須整合，因此更動一個判斷，就有可能改變整部法律。

舉例來說，關於美國性別歧視的判例中，有一個案例在推動男女平

等上發揮了重要的作用，但這個案例的問題卻在於歧視男性。這個案例是這樣的，女性照護母親可以減稅，但如果由男性照護，稅金減免就不被認可。這是非常戰略性的訴訟。因為這是對男性法官訴求力強烈的案例，一旦將只不過身為男性，稅金減免就不被認可實在太不合理的判例寫下來，接下來就算是女性權益受損的案例也能廣泛適用。換句話說，這個策略巧妙地運用了法律的性質，先提出眾人容易接受的前例，一旦前例成立，就能大幅改變整個體系。

長谷川：換句話說，駭客精神也能用於法律吧？真有趣。

稻谷：這種使用於法律的駭客精神，必須在某種程度上從法律「抽離」，以清醒的眼光看待才能理解。但我也覺得，有些專心致志研究法學的人，只致力於法學的研習，即使留學也只學習法律。但即使主張海外的先進案例才是對的，並且原封不動引進日本，也經常因為「民風不同」而遭到許多民眾反彈。

長谷川：換句話說，不只要提高專業性，還必須擁有多元的觀點吧？聽您這樣說，我也想到某個律師團體為了在日本推動夫妻別姓與同性婚姻，發起推廣伴侶制度的行動。伴侶制度這樣的包裝增加，使用現有婚姻制度的人就相對減少，因此就能證明現在已經到了改變法律制度的時期。我想這是一種與其正面與國家為敵，提出「必須認可夫妻別姓」或是「為什麼同性不能結婚」之類的反抗，不如呈現替代方案的實例後再推動修法的方式。

稻谷：這在日本，是一種常見的修法模式。事實既然已經形成，當眾人因為相信即使改變法律也不會改變社會現狀，而普遍能接受，又或者能夠使社會狀況更接近眾人的理解，修改法律的一方也會比較放心。

這種心態在從事高水準的工作時不一定是壞事，但多數法學家與官僚從學生時代就接受必須極力避免犯錯的教育，所以難免容易有保守的傾向。所以巧妙營造出他們能夠順著臺階往上爬的狀況，也是讓社會朝著我們更期望的方向改變的一項重要策略。就這個角度來看，我自己覺得正面對抗國家權力沒有什麼意義。面對國家時，不是只有服從或對抗這兩個單純的選項，而是要想辦法建立彼此各取所需的關係，擁有這樣的觀點是一件重要的事情。

法律經常被重組

稻谷：法律到最後與任何一切都能產生關聯，這也是因為法律潛藏在社會的所有事物當中。舉例來說，法律中寫著人類的權利「因誕生」而發生，因此任何人從出生的那一刻起，就不再與法律無關。物品也一樣，即使存在不屬於任何人的物品，對這個物品的處置依然受法律規範。這個社會的所有一切都與法律連結，但如果法律單獨存在卻發揮不了任何作用。這是法律的困難之處，也是有趣之處。

長谷川：聽您這麼說，我覺得好像在空無一切的黑暗空間編寫程式、定義世界。如果要您從零開始重新制定日本國的法律，您覺得有多困難呢？

稻谷：雖然社會的所有一切都與法律有關，但對於哪條法律隱藏在何處，卻沒有任何人掌握全貌，似乎也無法掌握。甚至還有這樣的說法，古羅馬貴族的厲害之處，就是當問題發生時，能夠翻出大家都遺忘的法律，以「因為法律這樣規定，所以應該這麼做」為武器。就如同對

法律進行文化人類學分析的布魯諾・拉圖（Bruno Latour）所說的，法律是自我指涉（self-reference）的計畫（project）。從「這是法律」的陳述（statement）開始，法律 A 的陳述建立在陳述 B 的基礎上，而這個陳述 B 也具有法律的效力……法律就在這樣的自我指涉的程式迴圈中反覆，無限增值。而自我指涉的、與所有一切結合的法律，成為先於世界所有存在的存在。

長谷川：從這個觀點深入鑽研法律，是個非常宏大的計畫，也讓人覺得熱血沸騰呢！

稻谷：漢斯・凱爾生（Hans Kelsen）正是挑戰這種計畫的法律學者。他提倡「純粹法學理論」（Pure Theory of Law），只將法學對象的法律當成認知的對象處理，並且為此徹底研究了法律的基礎奠定。當然，我想他透過研究結果也發現，只憑以這種思維理解的法律，在現實社會中無法發揮任何作用。

長谷川：為什麼無法發揮作用呢？

稻谷：因為法律必須存在於眾人都能相信其必要性的社會狀態下才能擁有實際效果。即使形式上、理論上的陳述明顯成為法律的基礎，依然不足以影響現實社會的運作。就像前面提到的性別歧視的例子，提出某項作為法律基礎的陳述，目的必須是為了讓眾人都希望接受這樣的社會狀態。就某個角度來看，法律也可以說經常失效。每當意想不到的事件發生時，法律與現實的連結就會瓦解。所以法律經常需要解釋、重組。法律是非常動態的運動。說不定現在這一瞬間，法律也正被應用到某處，其擁有的力量正在重組。

長谷川：就像 Windows 的作業系統一樣。因為有太多漏洞了，所以

*1 歐盟為保護個資所制定的「一般資料保護規範」（General Data Protection Regulation）。這是規範企業等機構在歐盟境內取得的姓名、電子郵件信箱、信用卡號碼、醫療紀錄與健康狀態等個人資料的當事人權利的相關法律，在歐盟境外也適用。

每次都一直更新。我甚至覺得差不多該全部重新來過。

稻谷：但是誰也無法重新來過。因為法律不是某個人的單獨作業，而是透過眾人拚了命重新組合，才好不容易形成一致性。不過，正因為法律無法突然切換，才能在某種程度上以穩定的社會狀態為前提進行討論。

長谷川：當我在歐盟的 GDPR[*1] 發表會中，看到委託刪除網路上的毀謗抹黑與個人資訊的「被遺忘權」出現時，受到了很大的衝擊，原來「權利是被創造出來的」。請問您有沒有什麼想要創造的權利呢？

稻谷：或許是保障任何人都能對現有的「正確性」提出挑戰的權利吧？我自己非常喜歡保障個人的人格自律權的憲法第 13 條。當某人主張「我想這麼做」的時候，必定會與其他人起衝突，而我想像中的「個人的人格自律權的保障」，就透過協調找出新的妥協點，重新建立社會秩序。像這樣保障提出主張的機會，我想也可說是權利的原型。

在最近苦悶的世道中，動不動就會發生彼此互挑毛病，強行將自己的正義加諸於人的狀況。但是，人們連造成別人困擾的權利都應該受到保障。展開新的事物、改革社會秩序，對生活在現有框架中的人們而言經常是困擾。但缺乏這種挑戰的世界，就不會有任何的自由與進步。我不否定這樣的挑戰可能會激怒別人，最糟的狀況甚至會被科以刑罰。因為挑戰與失敗是一體兩面。但至少應該保障所有人挑戰現有「正確性」的權利。

有些新權利誕生的契機，就像前述的例子一樣，透過有意識地突顯男性的不平等，以控訴男女的不平等，也有一些本來沒想那麼多，只是順著想法試試看，結果就命中了大家潛意識中動過的念頭，於是順利催

生出新的權利。無論如何，將「我想這麼做」視為權利，並賦予保障是一件重要的事情。

在變動的時代，教育該如何改革

長谷川：為了讓每個人都能把這樣的權利當成自己的事情來思考，我想教育也扮演了非常重要的角色。如果能夠從小學的教育開始改變，您會怎麼做呢？

稻谷：我想日後將會需要如何創造價值、如何想像未來願景的技巧。在不久的將來，人工智慧將會幫我們進行相當一部分的實務性作業。我們身為人類所能留下的，不同於人工智慧的特性與優勢，我想就在於能夠創造出人工智慧必須遵守的規則與價值觀。舉例來說，我就覺得如果能夠教學生如何從四則運算的階段，發展到「數論」是一件很棒的事。現在的數學只是機械性地教學生加減乘除，因此學生往往不知道這些算式與什麼有關。當然，熟悉數學是一件重要的事情。但是教育不也可以制定出培養學生先看清楚最後的目標，再循序漸進思考的課程嗎？國語教育也一樣，或許也可以重新想想該怎麼處理詩詞之類的文學作品。我不否認隨口說出的「好美」、「好哀傷」等情緒方面的感想，可能會對情操教育帶來幫助，但促使學生更進一步討論自己在什麼樣的前提之下閱讀這個故事，對事物的看法想必也會更多樣。當然，藝術也一樣，分配給藝術教育的時間應該要比原本更多。我希望從小學開始，就階段性地徹底教育學生作為思考基礎技術的博雅教育。

長谷川：我覺得更近一步來說，小學該教的不是「道德」，而是「哲

學」。會這麼說，也是因為日本的道德課只教學生什麼是對的，告訴學生哪些事能做、哪些事不能做，卻沒有教學生「為什麼」。

稻谷：沒錯，我完全同意。思考「為什麼」、揣摩「為什麼那個人會這麼想」非常有趣。我和兒子一起去逛美術館的時候，都會和他討論「為什麼這幅畫會變得那麼怪呢？」這樣的思考很有樂趣。

長谷川：聽起來是一段非常愉快的時光。

稻谷：兒子會用他的方式，提出可能的想法，或是聯想到其他作品，告訴我「這幅畫和另一個人的畫很像」。花更多時間思考「為什麼」，就能不只是消費事物，也能站到創作的那一方。接下來的時代，需要是成為創作者的技巧，因此只顧著提高事務處理能力的教育即使持續也沒有意義。

附帶一提，最近在哲學的世界，也逐漸開始重新看待「德行倫理學」。過去都把存在著某種理想的目標當成前提，並且將探討的重點擺在為了達成這個目標該做什麼、該如何得出最佳解。相對的，德行倫理學的問題則是到底什麼才是理想。這種倫理學擁有悠久的歷史，可以追溯到亞里斯多德。

在德行倫理學當中，為了以更好的方式生活，必須不斷地從批判性角度思考自己的理想狀態，重視培養質疑常識的能力，讓自己能夠退一步來看自己擁有什麼樣的價值觀、又是如何看待事物。

長谷川：該怎麼做才能培養這樣的觀點呢？

稻谷：就前提而言，如果對框架沒有一定程度的了解，就連「我是誰」的疑問都不會產生，所以這是非常困難的問題。但是，舉例來說，正因為了解了法律這個框架，所以也必須同時學習打破框架的方法。如果一

直對存在於這個社會的框架視而不見，那麼作品永遠都會是別人無法理解的自言自語。但也不是只要好好活在框架裡即可，這麼一來又會遭到侷限，缺乏自由與創造。

　　權力無法破除，但也不是只能服從。在與權力的共生當中，了解社會結構，對自己進行反省性的考察，稍微換個觀點影響社會，試著改變自己與社會的關係。這是哲學家米歇爾·傅柯提示的自由，他稱這種能夠重整既有社會秩序與自己的關係的自由為「關係的自由」，而我覺得藝術能夠為我們帶來有關這種另類關係的想像力。我想所有在日後的世界生活的人，尤其是孩子，都需要這種想像力。

　　長谷川：播撒這種想像的種子，或許就是一種藝術引起的革命。今天非常感謝您。

稻谷龍彥
京都大學大學院法學研究科準教授。主修刑法。廣島縣出身。東京大學文學院畢業，京都大學大學院法學研究科法曹養成專攻畢業。著作包括《刑事手續的隱私保護──以實現經過充分討論的正當手續為目標》（弘文堂，2017）等。

專文：新創企業將成為 未來的革命家
川原圭博

　　至此，我已經為各位介紹了推測設計想像替代性社會的態度，但也有另一種改革從「開發、實踐解決社會問題的科技」中誕生。東京大學的川原教授是我的貴人之一，他在 2017 年邀請我成為研究室的夥伴，讓我有授課的機會。而從他的研究室中，誕生了兩家新創企業。「創業」的方法或許也將成為以科學技術為武器，改革社會的手段。

技術的滲透改變社會

　　在人類史中，科技經常在歷史的轉捩點扮演重要角色。如果希望透過技術的發明改變社會，就必須考慮創業，應用新創企業的生態系統，在社會實踐自己的想法。

　　學問是根據理論取得的知識體系，而人類藉由取得科學這項體系化的方法論，理解自然事物的道理，藉由發明科技提升生產能力與知識能力。對知識的好奇心，可說是人類與生俱來的本質。大學與企業的研究者是推動學問研究的核心人物，一旦研究有了進展，他們就將成果寫成論文，公開發表。但一名研究者寫在一篇論文中的研究成果，很少能夠單獨應用於現實社會的系統。通常研究成果的實用化，需要更長的時間、更高的費用、將更多人拉進來一起推動。此外，即使應用某項研究成果的技術得以實用化，距離在社會實踐、滲透到人們生活的每個角落也還相當遙遠。但是當新的技術誕生，滲透到社會當中，有時擁有非常大的力量。技術的力量直接涉及人們的生命與財產，能夠改變社會、驅逐舊的體制、創造出新的世界。

新創企業成為推動革新的主要角色

在學問型態中，即使是物理學與工程學的研究領域，也要到十七、十八世紀的工業革命之後，才誕生科技產生財富，財富又帶來新科技的循環。「股份有限公司」的發明，使得從整體社會大範圍、持續性地募集小額資金成為可能，也能夠在分散風險的情況下，挑戰大規模且具挑戰性的事業。而專利制度的引進，不僅能夠從智慧財產的觀點保護研究者的發明，也能分離發明者與實踐者，形成了研究者與事業推動者之間的分工。在愛迪生與諾貝爾活躍的時代，科技與資本主義開始展現出更強大的連結。大型公司利用募集大量資本、雇用優秀人才，集中知識、設施與資料，建立起在競爭中勝出的時代。但是，以大企業為中心的商業模式，卻不擅長發展自己公司從未有過的新事業。

於是新創企業的生態系統取代大企業崛起，成為近年來推動革新的主要角色。1970 年代，矽谷的半導體產業發展成熟，成為與美國東海岸匹敵的創投企業集散地。不久之後的 1980 年代，創投公司逐漸開始正式投資新創企業。據說美國創投公司的年度投資額高達約 940 億美元。而當地的史丹佛大學與加州大學，長期以來扮演了提供矽谷新創企業生態系統科技與人才的重要角色。尤其英特爾、惠普、視算科技、SUN、Google 等，更是利用大學與研究社群的強大連結而成長起來的企業。雖然投資新創企業的風險很大，但創投公司也具有透過積極提供投資的企業諮詢服務以提高企業價值、利用 M&A（企業合併與收購）與 IPO（公開發行股票）獲得高額回報的特徵。大企業在自己公司發展成功機率低的想法無法負擔太大的風險，但如果由新創企業採取創業的型態，就能

川原圭博
東京大學大學院工學系研究科教授。東京大學兼容性社會
工學研究機構（RIISE）負責人。2005年從東京大學大學
院資訊理工系研究科博士課程畢業，取得資訊理工博士
學位。曾任東京大學助教、助理教授、講師、準教授，
從2009年起擔任現職。AgIC股份有限公司技術顧問。JST
PRESTO研究員。SenSprout股份有限公司顧問。

挑戰乍看之下不合理的大膽創意。新創企業的生態系統最適合支持掀起
「破壞性」創新的想法，活用從大學等機構誕生的新技術，一掃原有的
商業模式。

科技的善惡將隨著使用的結果而改變

　　網路就是被許多來自矽谷的新創企業撐起來的革命性媒體。網路原
本的設計是串聯全世界電腦的數據網絡，但現在從電話網到廣播網等所
有的通訊系統，都逐漸集中到以網路為基盤的基礎建設。

　　Twitter 與 Facebook 等社群軟體，從 2011 年初，就開始發生於中東
與北非地區的民主化運動「阿拉伯之春」中發揮重要的作用。當貧困與
失業在獨裁政權長期執政的突尼西亞與埃及成為重大問題，突尼西亞發
生的民主化示威透過衛星傳播出去，不到一個月，其總統就不得不逃亡
國外。突尼西亞的茉莉花革命，不僅成為埃及穆巴拉克政權結束的契機，
也對利比亞及葉門造成影響。示威抗議的實況被手機、攝影機拍下來，
陸續上傳到Facebook、YouTube，於是這些社群軟體，就在公民運動期間，
發揮了媒體的功能，提供了事件的相關資訊。社群軟體雖然不是為了掀
起革命而發明的工具，但結果卻賦予了每一位沒有話語權的市井小民對
世界傳播資訊的手段。傳播電視與報紙等大眾媒體不足以傳達的，來自
公民第一人稱視角的資訊，成為了掀起革命的契機。

　　科技在帶來富足經濟的同時，也經常被用來當成爭奪權力的軍事力。
電腦、核能發電、GPS 等雖然是現代生活中不可或缺的技術，但卻是將
二次世界大戰前後的科技應用在民生上。電腦在第二次世界大戰中被開

發來作為彈道計算之用，飛機則讓戰爭的方式變得截然不同。雷達是遠端監控敵國飛機的技術。至於動員了許多物理學家與科學家開發的核武，則是為了結束拖很久的戰爭（曼哈頓計畫）。

2016 年舉行的美國總統大選中，英國的選舉顧問公司劍橋分析，被懷疑與劍橋大學的心理學者勾結，將為了學術目的收集的個資，不當使用於選舉活動。該公司雖然停業，但介入英國脫歐公投的疑慮也浮上檯面。社群軟體可以像在阿拉伯之春中看到的那樣，擁有集中弱小民眾的聲音、將為政者逼入絕境的力量，但也可能成為操弄大眾的手段。科技本身是中性的黑盒子。但也是操縱我們居住的世界的工具。科技的善惡，將隨著我們使用這項工具的結果而改變，科技可以是維繫生命的工具，但也可能奪去生命。

革命的祕訣在於批判科技的銳利眼光

從 2010 年代後期到 2020 年代初期，最值得注意的科技應該就是以深度學習為代表的資料驅動型人工智慧了。在深度學習當中，可以透過讓人工智慧學習大量的訓練資料，製作高性能的識別機。如果親眼見到乍看之下以高精確度進行接近人類感性判斷的識別機，人們就會有機械終於要追上人類思考的錯覺。但這是誤會，識別機本身不會進行有血有肉的判斷，只不過是從開發者給予的數據，根據數學推導出的關係，提出像樣的結果罷了。深度學習也企圖被用在自動駕駛、機器人認知的控制，以及醫療診斷等領域。由於這樣的科技關係到新事業的創立，所以能夠獲得許多投資，技術開發的競爭也很盛行。但是舉例來說，即使記

錄人類在真實世界進行的判斷，並根據這樣的紀錄學習人類的判斷，學到的判斷規則也會反映當時在常識、文化、數據上的偏差。即使知道從訓練資料得到的傾向合理，也沒有嚴密的根據說明為什麼這樣的判斷正確。因此，在處理用來學習的資料，以及使用生成的識別機時，都必須特別注意。

在新的技術引進社會時，制定使用規範是法律的責任。但是法律很難持續趕上時代。舉例來說，平常由機械進行自動降落之類的自動控制，但在特定情況下，人類機師的命令優先於電腦的設計思想已經應用在飛機等交通工具上。但關於一般車輛的自動駕駛，仍需要參照法律與倫理，深化討論什麼樣的程度可以交由電腦判斷、發生事故時又該如何判斷等問題。

據說近年來，從新科技的誕生到人們實際開始運用的間隔逐漸變短了。這或許也與前述的新創企業生態系統有關吧？接下來的時代，創造科技、運用科技改變社會的人或許將掀起革命。但與此同時，革命家需要更高的洞察力與倫理觀，而一般民眾也不能無條件地讚美科技，需要採取以銳利的批判性眼光與科技打交道的態度。這想必將成為教育機構必須負起責任解決的課題。而 x 年後的「革命家」們，將創造出什麼樣的未來呢？

Chapter. 6

20XX 年革命家
發想工具

Q. 你是20XX年的革命家。你想要解決什麼樣的
社會課題？使用什麼樣的科技、什麼樣的方式解
決呢？

各位讀到這裡，革命的熱血想必在胸口沸騰。本
章將進行幫助你們每一個人成為革命家的練習。
介紹的練習有以下兩種。

使用革命家卡片進行發想

　　以上述問題（Q）為主題，使用書末附錄「革命家卡
片」，構思革命想法。分別抽出 5 種卡片，將這些卡片組
合在一起，說不定就能發現新的點子。習慣出主意的人獨
自練習也無所謂，但多找幾個人一起練習，或許能夠獲得
意外的觀點與線索，讓練習變得更有趣。

使用學習單進行研究與製作

　　習慣使用革命家卡片後，接下來就進入實踐的學習
單，透過紮實的反覆研究，組合成計畫的概要。

使用革命家卡片發想

1. SDGs Card │ 永續發展目標卡,將自己的煩惱及痛苦與社會課題結合。

【使用方法】

A：請將SDGs Card（共18張）翻到正面並攤開,選出最在意的1張。

B：請將卡片翻到背面,並隨機抽出1張。

　　SDGs是聯合國制定的永續發展目標（Sustainable Development Goals）,預定實施到2030年。在此簡單整理出世界面臨的問題。首先想想看自己想要解決的社會課題是什麼。

　　線索或許就在於自己本身的痛苦與煩惱。在此希望各位注意不要讓作品變成如詩般的自言自語。我覺得日本的藝術、設計系學生,這樣的傾向尤其強烈。以自己的經驗為起點固然不錯,但世界上也有許多人抱持著相同的煩惱。首先請將自己的問題與世界的問題結合。如此一來才能在傳達給別人時產生強烈說服力,誕生新的問題。

　　回顧我自己的計畫,整體而言都是為了破除關於擁有孩子,家庭形式、美的形式、身為有色人種與身為女性所帶來的痛苦及不自由等,不

1	消除貧困	10	減少人與國家的不平等
2	終結飢餓	11	可持續居住的城鎮
3	促進健康與福祉	12	製造者與使用者的責任
4	確保高品質教育	13	氣候變遷的具體對策
5	實現性別平等	14	守護海洋多樣性
6	帶給全世界安全的水與衛生設施	15	守護陸地多樣性
7	取得乾淨的能源	16	和平、公正與可靠的制度
8	同時確保尊嚴勞動與經濟成長	17	透過夥伴關係達成目標
9	奠定產業與技術革新基礎		

SDGs：解決社會課題的17個目標

知不覺間被施加的詛咒，並利用現有的技術與想像將來希望擁有的技術，找出解決的破口。譬如《(Im) possible Baby》就與「目標5：實現性別平等」，《Alt-Bias Gun》就與「目標16：為所有人帶來和平與公正」結合。此外，必定有一些被SDGs遺漏的問題，這些都包含在18號卡片裡。你也可以自行想想世界上還有什麼被漠視的問題。

2. Technology Card ｜科技卡，決定使用的科技。

【使用方法】

A：請Technology Card（共18張）翻到正面並攤開，找出看起來最適合搭配剛才抽到的SDGs Card的1張。

B：請將卡片翻到背面，並抽出1張。想想看如果將這張卡片與剛才抽到的SDGs Card結合，能夠做些什麼。

　　這裡匯集了2019年值得關注的科技。或許部分科技在SDGs的目標年2030年已經過時，但也有部分正進一步發展吧？剛才抽到的SDGs

Card 或許適合某項意外的科技,也想想看什麼樣的科技在今後或許將大放異彩。

3. Philosophy Card ｜哲學思辨卡,套用哲學與思想進行思考。

【使用方法】
請將Philosophy Card(共18張)翻到背面,並抽出1張。如果將抽到的哲學與思想,套用到手邊之前抽到的卡片上,會產生什麼樣的想法呢?

Philosophy Card 將成為思考的起點。這是根據從過去到現在,甚至可能延續到未來的潮流,思考能夠拋開平常的思維多遠、或者能否建立批判性觀點的卡片。請參照這組卡片上,在人文、哲學、藝術領域熱門討論的關鍵字,幫助拓展容易狹隘停滯的思考。

提示:如何擁有另類觀點

所有哲學卡片的右上角都寫著「全新的/另類的」。舉例來說「全新的/另類的脫資本主義」是什麼樣的概念呢?請你試著想一想。都已經要擺脫資本主義了,還要再思考全新的另類選擇想必非常困難,但總之先試試。現在新出現的思想,也總有一天會變得過時,需要更新。雖然偶爾也有沒被更新的思想。

除此之外，為了俯瞰自己，從另一個角度重新檢視，也有方便的工具。首先回過頭來看看自己的想法與成長的社會的價值觀，從「○○主義」、「○○文化」、「○○制（度）」、「○○社會」、「○○教（信仰）」、「○○戀」等已經存在的名詞中，尋找符合的。如此一來，想必就會發現世界上存在著其他的主義與制度。

舉例來說，有很多名詞可以表現我所成長的日本鄉下。家父長制、男性至上主義、一夫一妻制、集體主義、極權主義、人類中心主義、民主主義、資本主義、血緣主義、異性戀中心主義、競爭主義、現實主義、聚落社會、祖先信仰、努力信仰、多神教、自然信仰、愛國主義、垂直社會、雜食文化、拜金主義、年功序列制度、貨幣制度……除此之外還有很多。接下來，就要找找看這些名詞的反義詞，或是具有不同意義的名詞。如果找不到，也可以試著創造詞彙。

母系社會、女性至上主義、多重伴侶制、個人主義、動物／自然中心主義、共產主義、反資本主義、非血緣主義、同性戀中心主義、互助主義、夢想主義、都市社會、實力主義、科技信仰、技術樂觀主義、才能信仰、無信仰、多國主義、一神教、水平社會、反出生主義、素食主義、非貨幣制度……

你看了這些名詞有什麼感覺呢？如果覺得不對勁，請想一想為什麼無法接受；如果覺得這樣的狀態才理想，也想一想該怎麼做才能變成這樣的社會。請挑戰自己的成見。

以我的作品舉例，《我想生下海豚……》是擺脫人類中心主義、肉食主義、血緣主義的嘗試，同時也能在背後看到反出生主義、夢想主義、科技信仰與技術樂觀主義的影子。至於《(Im) possible Baby》，或許則是想要擺脫異性戀中心主義、現實主義與男性至上主義。但同時也帶有血緣主義與科技信仰。

　20XX 年革命家設計課

4. Output Card ｜ 表現形式卡，思考表現的形式。

【使用方法】

請將Output Card（共36張）翻到背面，並抽出1張。根據抽到的卡片思考具體的表現形式。

　　世界上有各式各樣的傳達媒介，使用什麼樣的手法與形式才能對社會起作用呢？將各種各樣的表現形式全部列出來，就會發現自己平常使用的手段有多狹隘。舉例來說，世界上實際創作出來的作品，就有許多耐人尋味的例子。

參考範例

　　・**飯店**：譬如班克西的「The Walled Off Hotel」，或者在英國也有方便離婚順利進行而獲得推薦的「Divorce Hotel」。

　　・**遊戲**：Google其實有一款為了取得個人的街景照片與位置資訊而開發的遊戲軟體。這款軟體在全球受到爆炸性歡迎，其人氣也帶來地方的經濟發展、顯著解決遊戲玩家運動不足的問題。因此遊戲這種媒體也能有效應用在引導人們達成某個目的的設計。

　　・**紀錄片**：批判政治或體制的紀錄片具有影響力，譬如2004年由麥可・摩爾（Michael Moore）執導的《華氏911》（*Fahrenheit 9/11*），就對小布希政權面對美國911恐怖攻擊事件時的處理提出批判。2014年的《第四公民》（*Citizenfour*）揭發了美國政府侵犯人民（也包含日本）隱

私權的間諜行為。但另一方面，紀錄片與政治宣傳也很難區分。

‧**偽紀錄片**：以紀錄片形式所拍攝的虛構電影。1999 年以女巫為主題的低預算恐怖電影《厄夜叢林》（*The Blair Witch Project*）。

‧**偶像**：現在誕生了許多兼具各種功能與特殊性的偶像，譬如地方偶像、地下偶像、世界級偶像等。此外還存在為了宣傳商品而製作的 CG 虛擬網紅，譬如在 2016 年從 LA 誕生的「Lil Miquela」（米凱菈，@lilmiquela）。製作 Lil Miquela 等虛擬網紅的新創公司 Brud，2018 年成功於矽谷籌到高額資金。而虛擬 YouTuber 在日本也很有名。小詹姆斯‧提普奇（James Tiptree Jr.）的科幻小說《The Girl Who Was Plugged In》就某種意義而言也是在探討「偶像」。

5. 讓想法熟成。

暫時將抽到的卡片放在手邊，並構思想法。

譬如抽到這樣的組合：

‧SDGs Card「13：制定氣候變遷的具體對策」
‧Technology Card「2：基因編輯／合成生物學」
‧Philosophy Card「7：民主化」
‧Output Card「31：生物／動物／昆蟲」

從這 4 張卡片可以想到什麼呢？譬如利用基因改造技術創造能夠抑制氣候變遷的新種植物。而因為有「民主化」這個關鍵字，因此這項技術必須掌握在人們手上等。這麼一來，就需要針對氣候變遷與植物進行研究吧？

6. Revolutionry Card｜革命名人卡，試著徹底成為革命家。

【使用方法】
請將Revolutionry Card（共36張）翻到背面，並抽出1張（共抽2次）。

　　為了更進一步從剛才抽到的卡片中構思想法，在此試著加入已經存在的革命家。徹底成為另一個人，試著以他的觀點想事情的角色扮演，是一種非常重要的思考術。這組卡片為了方便大家想像「如果我是某某人，會怎麼處理這個課題」，主要選出的都是大家容易想像的名人。雖然也混入了一些遠遠稱不上正派的人物，但他們所做的事情都既創新又帶來強烈衝擊。

　　舉例來說，全球頂尖的資產家比爾・蓋茲成立了慈善事業團體，持續將鉅額資金挹注在解決社會課題的事業。其中一項事業，就是將低價馬桶送到至今仍缺乏廁所與汙水處理基礎建設，衛生條件依然欠佳的非洲地區。此外，他也不只是打造傳統的汙水處理設施，也致力於開發適應環境的新型態馬桶。他原本就以極度熱衷學習、愛好讀書而聞名。如果你是比爾・蓋茲，會怎麼實踐從手邊的卡片中得到的想法呢？

如果想不出點子

　　再重新抽一張革命家卡片。此外如果卡片太多導致思緒亂成一團，可以將手邊卡片的其中一張蓋起來，根據剩下的卡片組織思考。或許在

短時間內發展不出多有趣的想法，但如果出現了耐人尋味的卡片組合，就先記錄下來。或許總有一天能夠把缺少的部分拼上去，培養成出色的點子。

多數情況下，研究不足的種子將難以萌芽。這時請像比爾・蓋茲一樣廣泛閱讀，從書中尋找線索。如果害怕讀書，訪問專家效果更好（不過專家幾乎都很忙碌，所以如果有機會見到他們，請先閱讀最低限度的書籍）。英文論文中也有非常棒的資源，最近也能使用 Google 翻譯閱讀。譬如一般民眾即使沒有付錢，也能使用為了知識民主化所打造的論文搜尋引擎服務「Sci-Hub」（https://sci-hub.tw/）閱讀論文。

使用革命家卡片舉行工作坊

練習也能以團體的方式進行。請分成小組，每組 3~5 人，根據以下步驟進行嘗試。準備 A3 紙與筆。卡片種類愈多，練習就會愈複雜困難，因此請依序逐漸增加卡片。

・第 1 回合

　① 5 分鐘：從 SDGs Card、Output Card、Technology Card 這 3 種卡片中各抽出 1 張，根據組合構思點子。

　② 5 分鐘：個人練習。將想到的點子寫在紙上。

　③ 10 分鐘：發表各自的想法。每組整理出 1 個想法。

　④ 10 分鐘：以組別為單位發表想法，並進行講評。

・第 2 回合

　重複步驟①～④。

　⑤ 15 分鐘：除了手邊的 3 張卡片之外，再抽 1 張 Philosophy Card 與 2 張 Revolutionry Card。思考卡片中的人物會怎麼執行想法並討論，將故事以連環畫劇的形式畫在圖畫紙上。

　⑥ 20 分鐘：分組發表並講評。

如不便撕下書中附件，卡片的列印檔可以透過以下網址下載：
http://www.cubepress.com.tw/download-perm/20XX/CARD.pdf

Chap.6_2

使用20XX年革命家學習單研究與製作

　　徹底探索思考的研究，對於成為 20XX 的革命家不可或缺。那麼該依照什麼樣的步驟深化思考、進行研究，同時建構想法呢？在此提供實際使用於課堂上的學習單。雖然學習單上都有填寫的欄位，但實際製作作品時，需要更長期、大量的研究。這份學習單頂多只能當成研究的備忘使用。那麼，就讓我們盡快開始吧！

1. 決定課題的國家

　　首先選擇革命的國家。不能只局限在自己喜歡的國家，請隨機決定。請根據直覺，從 1 到 204 中選出一個數字。腦中浮現數字之後，請掃描右方 QR Code，打開全球國家・地區列表的頁面（資料來源：Wikipedia）。每個國家都有編號。找出自己決定的數字所代表的家之後，針對這個國家進行調查，並填寫以下表格。

	畫出地圖
國名	
面積	
氣候	
人口	
宗教	
物產等	

也請調查課題國家有什麼樣的特殊文化、在地緣政治方面具有哪些問題。我對日本以外的國家也感興趣，而實際與來自該國的人聊過之後，經常都會聽到令人驚訝的意外事實。從多方觀點看待現在生活的社會是這個單元的課題。

國家特徵
特殊文化
實際居住於該國的居民所提供的觀點與發現（網路上的資訊也可以）
國家的歷史
現在面對的社會課題
國家的未來預測
想想未來預測中有哪些「灰犀牛」（儘管存在機率高、可能引發嚴重問題，卻往往被忽視的盲點）

2. 尋找想要解決的問題（社會方面或個人方面的痛苦）

　　調查完課題國家之後，請記下你自己的煩惱、在人生中經歷過的痛苦，或是能夠產生共鳴的他人痛苦等平常自己在意的問題或狀況。這個單元的課題是深入挖掘自己傾注熱情的對象，或是執著的事物。如果找不到個人的執著，請從 p.168 介紹的 17 項 SDGs 的目標中選擇。

個人（或他人）的痛苦

已經提出的解決方案

除了這個解決方案之外的，真正理想的未來（無論是否不切實際）

什麼樣的夢幻科技，才讓這個理想成為可能呢？

3. 尋找感興趣的科技

　　為了解決上一頁想到的個人或社會的問題，接著就來想想看能夠成為其中一種實現方法的科技。除了目前已經擁有的技術之外，也請想像能夠實現理想的夢幻科技，並試著找出這種科技的提示與線索。你可以探索自己的研究領域、閱讀最新的科學新聞，找出感興趣的科技，想像當這項科技發展成熟時，生活會有什麼樣的改變，並選擇有機會讓生活變得有趣的科技。或者也可以從書末附錄中，收集了現在值得關注的技術的科技卡片中挑選；又或者也可以參考「Nature」之類的學術論文網站或尖端科技媒體等，思考未來的潮流。

參考網站

〈日文網站〉
●科學技術振興機構（JST）研究者入口網站
https://scienceportal.jst.go.jp/news/release/laboratory/
●日經科學
http://www.nikkei-science.com/

〈英文網站〉
● Nature
https://www.nature.com/
● PopScie
https://www.popsci.com/
● New Scientist
https://www.newscientist.com/

決定一項科技
這項科技的特徵

提示：在深化想法之前，實際與該領域的研究者聊聊

除了閱讀相關書籍、調查研究論文的主題之外，也請先找找該領域的專家。接著透過大學或研究所的網站，與對方取得聯繫。透過與實踐者的談話，能夠進一步加深對這項科技的理解。訪談的訣竅在於，根據自己想到的點子，開門見山詢問：「我想到了這樣的點子，您覺得如何呢？有可能實現嗎？如果難以實現，問題出在哪裡呢？現在這項技術實際發展到哪個階段呢？」

4. 寫出大綱

　　接下來根據從步驟 1~3 得到的想法組織故事。請寫成誰都能看懂的短篇文章。首先請填寫以下空白處，將最低限度的關鍵字串聯起來。如果覺得這篇文章讀起來無趣，或許重新構思想法比較好。這篇文章就像展示作品時的解說看板。請寫得簡潔直白。

　　那麼，這項技術發展成熟並在社會實踐之後，會發生什麼樣的事情呢？請寫出最好的狀況與最壞的狀況。並由此完成具有說服力的故事。

最好的狀況

最壞的狀況

為了組織故事，首先要決定故事的主角。這時角色的細節設定相當重要。年齡、在哪裡生長、有什麼樣的煩惱、或者根本不是人類……做出具體的想像，想必就能看見故事的大綱。

主角的名字	
年齡／性別	
職業	
出生／長大的地方	
擁有的煩惱	
其他	

　　整理上述內容，寫出大致的故事。可以參考電影或漫畫的大綱介紹。大約只要 200 字左右，就能簡單寫出故事的世界觀、主角發生了什麼事情等。

<div style="border:1px solid #000; padding:20px;">
大綱
</div>

提示：如果希望故事變得更複雜，可以加入未來可能發生的重大災害、戰爭、經濟危機、全球大流行的瘟疫（毀滅性傳染病）等，再思考故事。

大綱的參考範例

《黑鏡》第 3 季〈急轉直下〉

主角是非常普通的英國女子，她每天都對著鏡子練習笑容。因為在這個社會裡，人們透過社群網站互相按讚，並根據按讚獲得的分數，區分可以使用的服務。只要超過 4.5 分，就連居住的房子也能升級。這名女子為了獲得更棒房子與生活，努力想要在高分的名流朋友婚禮上給出完美的致詞，藉此跨越 4.5 分的障礙，但一次的失敗卻招來更多問題。

5. 詳細描寫其中一個場景

　　請根據前面的大綱想像其中一個場景。在這個場景中，有什麼樣的人，進行著什麼樣對話呢？寫出主角與其他角色發生的「第一件事情」作為腳本的情節，就能順利寫下去。在這個場景中如何應用科技，如果有這項科技的相關產品，又是由誰、在什麼時候、如何使用呢？這個時候又產生了什麼樣的情緒（喜悅、悲傷、痛苦、恐懼、噁心、愉快……）？與其把這個故事當成遙遠未來的科幻作品，不如想成是延續目前世界的日常生活的光景。

其中一個場景

提示：怎麼樣都無法下筆的時候，請先找找自己喜歡的書。你可以實際閱讀這本書，在腦中輸入作者的「筆調」，假裝自己就是這位作家，想像他／她會怎麼寫這篇故事。有時候用第一人稱也會比較容易寫。請嘗試看看各種方法。

6. 將計畫表現出來

　　影像作品、電腦繪圖、產品、服務……對社會提出想法的手段不限。任何計畫都需要醒目的標題、一張震撼又能表達計畫的照片，以及 150字左右就能說明這項計畫的直白文字。也請參考「Output Card」，考慮各種表現的手段。

表現形式的參考範例：製作影像作品的過程

　　「不知道該用什麼形式表現才好」的人，請先參考下列步驟，挑戰影片的製作吧！如果無論如何都還是會卡住，可以請朋友一起參與，也可以外包給專業人士。

畫速寫
　　試著將幾個場景，或是計畫本身用圖像表達。

畫分鏡
　　分鏡是組織影像故事的重要元素。即使決定要用「產品」或「服務」等表現形式，也還是可以畫畫看分鏡。請想像這個點子實際上如何使用、使用中的人會有什麼樣的情緒變化。接著，選出最能有效傳達計畫概念的重要場景，先試著以畫四格漫畫的感覺開始。

製作情境板（印象板）
　　情境板是將想法與概念集中到紙面或螢幕上的拼貼。在尋找素材的時候，也能掌握對自己作品的印象。使用情境板能夠與製作團隊分享計畫的氣氛與意象，透過收集現成的照片與圖像，掌握接近目標品味的用色、人物、場所的氣氛、希望參考的風格等美感輪廓。最近也能使用Pinterest 等有效達成相同目的。

拍攝
　　資料完成之後，就開始拍攝。準備每個場景需要的物品。

製作道具

首先前往百元商店！藉由組合現成品，製作造型奇特、引人注目的視覺道具。最近也不難借到雷射切割、UV 印刷、3D 列印等器材，善用這些設施也是一種方法。我進行電子作業時會使用 Arduino。

尋找演員與拍攝地點的方式

雖然可以靠朋友的人脈或自己的力量尋找，但在日本也能使用「攝影 NAVI.COM」或「Location Japan」之類的資源。我在製作《我想要生下海豚……》時，也找過能在水中拍攝的場地，最後是在澀谷的情趣旅館拍攝。最近的情趣旅館也在白天開放幾個小時，給角色扮演之類的攝影計畫租用。「ホテルで撮影.jp」（Hotel 攝影）不僅可以預約旅館，也提供飲料與出租簡單的攝影器材，相當方便。至於演員則可以在社群網站上招募，也能透過模特兒經紀公司尋找。這時，先準備好企劃書能讓事情更順利。

拍攝時的注意事項

事先請演員與訪談對象簽署合約（或承諾書）能避免糾紛。此外，也請事先確認與場地管理者的聯絡事項、電源的位置、廁所水槽等。也不要忘記準備飲食以免工作人員餓肚子。如果因為疲勞而增加失誤，也可能造成更嚴重的事故。

剪輯拍攝的影片

可以使用 Finl Cut Pro、Adobe Premiere Pro 等影像剪輯軟體。多嘗試能夠免費使用的試用版，再決定自己適合什麼軟體。

上傳網路空間・實際展示

在網路上搜尋不到的作品，幾乎等同於不存在世界上。如果可以，請以雙語（母語和英語）的形式發布作品。實際展示時請先畫展場速寫，根據展場空間思考有效的方法。我會使用 SketchUp 這套軟體，依照展場平面圖以 3D 方式重新建構空間，確立具體印象。這時除了照片與影像作品之外，製作立體雕塑也有不錯的效果。

立體作品參考範例《我想要生下海豚⋯⋯》

　　我先委託 3D 掃描公司掃描兩人的人物像，再尋找能夠製作 3D 零件的設計師（透過接案網站找人也很方便），製作簡單的 3D 物件並進行渲染。下圖就連背景照片也是自己拍攝，並透過 Photoshop 合成、加上陰影。之後再將 3D 檔案拿去 DMM.Make 進行 3D 列印。

　　國內外許多網站能買到 Royalty Free（免權利金）聲音素材、照片素材、3D 檔案等，可以好好運用。

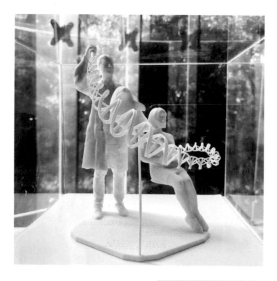

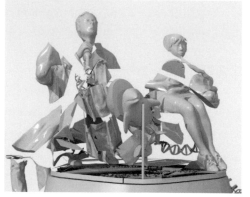

（上）《我想要生下海豚⋯⋯》作品中，表揚全世界第一位生下海豚的母親，以及開發這個技術的科學家的紀念碑（下）銅像遭到破壞的版本。

7. 為想法評分

　　確立作品的想法之後，接下來就從客觀的角度為想法評分。以下是我平常會留意的評分重點。每個重點都拿滿分當然很困難，但如果自我批判太過強烈，計畫可能會被束之高閣，或者無法懷著自信執行，因此為了實現計畫，大約有七成的把握，就應該試著往前邁進。這點很重要，請務必參考。

評分重點

主題
這項主題為什麼重要？現在面對這項主題有什麼意義？

倫理
這件作品會不會強化偏見？會不會有人因為這件作品而傷心？

撩撥性
有沒有吸引人觀看、思考的誘餌？是否能挑戰、瓦解現有價值觀的想法？

研究
研究是否充分？有沒有社會、技術方面的根據？是否直接訪談過當事人與技術人員？
技巧：藉由訪談當事人能夠獲得新的發現。作品有沒有深度的關鍵或許就在於研究。至少必須訪談二人以上，因為即使是同一件事情的當事人，也會擁有不同的觀點。

新穎性
主題與表現形式是否夠新穎？如果有類似的先例，是否有差異之處？

異世界感

有沒有彷彿邀請觀者進入另一個世界的異世界感？

趣味性

這個想法是否讓人興奮雀躍？

訴求力

這件作品是否讓觀眾立刻就能看懂？是否無論多麼複雜的主題，都
能一目瞭然呢？

風格、樣式

為什麼選擇這種風格？

〔小提示〕光憑用色的選擇就能改變印象。鎖定拍得美美的網紅照
也是一種戰略。建立視覺表現也是獲得海外矚目的祕訣。

觸及

有沒有什麼方法能夠讓更多的人看見這件作品？使用的媒體是否適
當？

目的達成度

這件作品的存在目的是什麼？是否描繪出邁向目標的適當路徑？

當課題不順利的時候

當想法卡住的時候，請找出解決的關鍵。

研究不足

研究得愈深入，就愈容易出現成為突破口的資訊。如果想要擺脫三
小時左右擠出來的膚淺想法，關鍵就掌握在仔細的研究。

對話不足

別人的智慧與自己捕捉到的訊息還是不同，所以多與各式各樣的人

談談吧！當別人聽你描述想法時，請仔細詢問他對哪個部分感興趣、又或者問問哪個部分讓他覺得不對勁。這時的對話也能成為一種預防針，避免在網路上遭到圍剿，也是一種尋找類似作品的適當手段。

發現類似作品

如果找不到超越類似作品的切入點，就必須改變主題。如果訴求的訊息原本就不一樣，請持續尋找不同的切入點，直到找出與類似作品明顯的差異。畢竟，表現的方法要多少有多少。

表現的效果不佳

首先必須重新檢討表現的方法。請看著表現形式的卡片，仔細思考這樣的表現形式是否符合想要傳達的訊息與目的、有沒有出乎意料的組合。也可以觀察物品平時都是如何製作、如何流通的。我經常觀察化妝品賣場與百貨公司櫥窗，學習物品的展示方式。或者，直接委託這方面的專家。從零開始會很辛苦，如果平常發現好的作品，可以將作家與設計師的名字記下來。此外，委託的時候，把自己的想像整理成印象板之類形式的參考資料也很重要。

後記

長谷川愛

老實說，我從來沒想過自己能夠做到出書這麼驚人的事情。東京大學的川原圭博教授是一切的開端，我離開麻省理工學院媒體實驗室之後無所事事，他不僅收留我，給了我授課的機會，甚至還在背後推我一把，鼓勵我把講義內容編纂成書。然而，我一直很猶豫。因為我雖然在IAMAS、RCA、MIT媒體實驗室這三所名校學習，了解各個學校的教學內容與效果，但回顧我至今為止接受的教育，比起坐在教室裡學到的技術和知識，與同學、學長、老師們漫無目的的閒聊、對作品的討論，以及他們製作作品時的誠摯態度，才造就了今日的我。

「我想出書，但是……」我懷抱著這樣煩惱找編輯兼策展人塚田有那女士商量，結果她當場就爽快地接下了編輯任務。她當時絕對想不到之後會這麼辛苦吧？這本書因為有她的心血才得以完成，幾乎可說是合著也不為過，我對她有著道不盡的感謝。而挑中了我，並給予我指導的Dunne&Raby：Thank you from the bottom of my heart！還有給我機會的川原圭博教授、JST ERATO川原萬有情報網、BNN的石井早耶香女士、為本書設計出色裝幀的金田遼平先生、在百忙之中接受邀稿與訪談的各位、作家高橋未玲女士、野口理惠女士、提供照片的各位藝術家、讓我引用文章與論文的各位作家，真的謝謝你們。

最後，就如同我在本書中一再提及的，推測設計是一種態度，不存在有效的方法。我從中學到一件最重要的事情就是，即便連自己都覺得異想天開的夢想，只要開口說出來，就有可能成為能夠讓世界看見的作品。我一輩子都忘不了，當我壓抑著自己的難為情，告訴RCA的菲歐娜「我想試著生下海豚」時，她滿面笑容地肯定我「就是這個！」的那一瞬間。這次附錄中的「革命家卡」所提到的革命家都是名人，但世界的運作不是只靠天才。為了成為20XX年的革命家，需要每個人都不放棄自己的能力，在社會上衝刺，我希望這本書能夠幫助更多同道中人。

編者後記

塚田有那（編者）

　　長谷川愛是個不可思議的人。就如同讀完本書的各位所知，她的想像力無遠弗屆，總是讓我們驚訝。生下海豚的孩子，最後甚至嘗試把孩子吃掉、想要色誘鯊魚、能否生出擁有多名父母的孩子、能否在木星打造情趣旅館……她這些異想天開的點子，富含幽默與機智，充滿了對弱勢族群的愛。這些點子想必從她自小熟悉的奇幻作品與無數藝術作品所培育的、擁有豐富想像力的土壤中萌芽。

　　另一方面，她也兼具聰明與勇氣，經常對這個世界拋出基進的問題，尖銳地指出對於社會不公、權力與巨大系統的疑慮，以及今天人們的意識可能被如何控制的危機。而正當我們這麼想的時候，她又突然將少女般的純真與脆弱，大膽地在人前展現。她有時候因為戀愛與藝術家生活的辛苦而流淚；有時候又因為祕密的妄想滿溢而出而笑倒在地。不禁讓人感嘆她是個多麼有血有肉的人啊！

　　不過話說回來，建立社會的是人，改變未來的也是人。長谷川愛稱為「夢想」的推測設計的態度，就以每一個人的痛苦與疑惑為開端，從掙扎著擺脫現狀的人們微小而轉瞬即逝的夢想中，凝聚、誕生。不迎合現狀的系統，也不對科技發展有過度的期待或盲目的恐懼。即使如此，依然直視社會，持續提出問題，不會因為乾脆放棄而走上停止思考的道路。

　　蘇珊・桑塔格（Susan Sontag）曾說過：「一個人的生活方式，是他心的傾注（attention）如何形成，以及是否扭曲的軌跡。」* 所謂「傾注」指的是「盡可能將存在於眼前的事物融入自己當中」。而傾注既是「生命力」，也是「連結你與他者的事物」。傾注於現當下世界、幻想各種事物，就是社會革命的第一步。希望長谷川愛持續透過本書傳達的勇氣，能夠存在於每個人的心裡。

*《良心の領界》（良心的疆域，原書名 *The Territory of Conscience*，日文版NTT，2004）

革命的線索：推薦書籍與作品清單

在革命的前夕，總有幫我們照亮未來展望的典籍。在此推薦一些科幻主題為主的經典書籍、電影與漫畫。從多種多樣的未來面貌中，想必能夠獲得許多線索吧？（編註：主要為在日本發行的版本介紹）

BOOK

スペキュラティヴ.デザイン問題解決から、問題提起へ。——未来を思索するためにデザインができること（*Speculative Everything: Design, Fiction and Social Dreaming*）

作者：Anthony Dunne、Fiona Raby
翻譯：千葉敏生　監修：久保田晃弘
ビー・エヌ・エヌ新社，2015

推測設計藉由產生「問題」，具體建構未來的劇本，提出現代社會的另一種可能性，而本書就是關於推測設計的介紹。作者在RCA的設計互動學科擔任教授10年，並以推測設計的提倡者而聞名全球，他們從藝術、小説、電影等各個領域旁徵博引，提出思索、推測（speculate）未來的觀點。

繁體中文版：《推測設計：設計、想像與社會夢想》，digital medicine tshut-pán-siā。

BOOK

バイオアート——バイオテクノロジーは未来を救うのか（*Bio Art: Altered Realities*）

作者：William Myers
翻譯：岩井木綿子、上原昌子　監修：久保田晃弘
ビー・エヌ・エヌ新社，2016

現代必須直接面對氣候變遷、生物滅絕等問題。生物藝術利用微生物與基因資訊等，促進人類在現代社會的自我認同，以及改變對自然的倫理觀。本書除了透過50名生物藝術家的活動，探討將生物本身視為媒體表現、思索未來可能性的推測設計等各式各樣的手法，也考察生物藝術扮演的角色與生物科技帶給我們的未來。

BOOK

20 世紀 SF

作者：Isaac Asimov, Ray Bradbury, Philip Kindred Dick, Arthur Charles Clarke 等
河出書房新社，2000

二十世紀堪稱「科學的世紀」，本系列從二十世紀百花齊放的科幻作品中，一口氣收集6本英語圈的名作。從現代科幻站穩腳跟的1940年代，到掀起科幻熱潮的1950年代，再來到新浪潮旋風席捲的1960年代、各種新舊類型科幻作品齊聚一堂的1970年代、賽博龐克到來的1980年代、建立現代科學發展與科幻最前線的1990年代，也可將本系列看成解讀科技與社會變遷的歷史叢書。

BOOK

ゲド戦記（*The Earthsea Cycle*）

作者：Ursula K. Le Guin

翻譯：清水真砂子

岩波書店，2006

由被譽為科幻女王的娥蘇拉·勒瑰恩的奇幻文學顛峰之作。本系列以「地海」這個虛構的多海島世界為舞臺，描述巫師格德從青年、壯年到晚年的故事。從弒父開始，在與自己的影子不斷地戰鬥中探索真理的心境描寫與壯闊的世界觀，吸引了全世界的讀者。不僅電影導演宮崎駿與漫畫家萩尾望都等許多的創作者都承襲了這樣的世界觀，也與《魔戒》、《納尼亞傳奇》共同奠定了科幻小說的基礎。

繁體中文版：《地海六部曲》，木馬文化。

BOOK

夏への扉（*The Door into Summer*）

作者：Robert A. Heinlein

翻譯：福島正実

早川書房，1956

海萊因在1956年發表的作品，被譽為每一位科幻迷都必定讀過的名作。這部作品以時間旅行為題材，描述開發了最新家事用機器人「幫傭姑娘」的年輕工程師，因為遭到背叛而失去一切，失意的他最後被丟進冬眠艙，醒來時已經是不久之後的未來，他搭上那裡製造的時光機回到過去，企圖捲土重來。

繁體中文版：《夏之門》，獨步文化。

BOOK

ソラリス（*Solaris*）

作者：Stanislaw Lem

翻譯：沼野充義

早川書房，1961

故事的舞臺是表面覆蓋著「擁有意志的海洋」的靜謐行星——索拉力星。心理學家凱文為了解開這顆行星的謎團，而被派到太空站，他在那裡看到了遭遇不測的研究員，而自己陷入索拉力之海所帶來的神祕現象當中。這部在科幻史上占有一席之地的名作，是知識的巨人藉由描述與人類以外的智慧接觸，質問全世界「人類存在的意義」的作品。

繁體中文版：《索拉力星》，繆思。

BOOK

一九八四年（*Nineteen Eighty-Four*）

作者：George Orwell

翻譯：高橋和久

早川書房，1949

讓人聯想到極權主義與監視社會的反烏托邦小說。在獨裁者「老大哥」統治的集權主義國家中，服務於負責竄改歷史的真相部的溫斯頓·史密斯，開始對國家的獨裁體制抱持著不信任感。某天，他與美女茱莉亞陷入熱戀，而這也成為他受到反政府地下活動吸引的契機。歐威爾藉由這部作品，考察日益接近假新聞、超監視社會等危機的現代世界。

繁體中文版：《一九八四》。

BOOK

すばらしい新世界（*Brave New World*）

作者：Aldous Leonard Huxley

翻譯：大森望

這部作品對超效率的資本主義社會提出反命題，描寫優雅的烏托邦世界的另一面。二十六世紀，透過資本主義與科學完成發展的人類，在對立的最後，建立了標榜「群體、認同、穩定」的社會。這是一個經過基因挑選的人類自工廠誕生、從小就鼓勵自由性關係、配給快樂藥所建立的美麗世界。從野蠻社會與時代的異類一起來到這個社會的主角約翰開始對世界產生疑惑。

繁體中文版：《美麗新世界》。

BOOK

消滅世界

作者：村田沙耶香

河出書房新社，2015

這是一個不經由性行為，而是經由人工授精生下孩子已經成為慣例的世界。夫妻間的性行為被視為「近親相姦」，是一種禁忌，但主角雨音卻是「雙親愛的結晶」，她於是對母親抱持著厭惡感。在這個世界裡，每個人都過著「乾淨」的婚姻生活，戀愛對象是二次元角色，性慾則被當成排泄行為處理，最後甚至開始進行男性生產的實驗。這是一部由芥川獎作家村田沙耶香所撰寫的，帶來壓倒性衝擊的性別科幻作品。

BOOK

ハーモニー

作者：伊藤計畫

早川書房，2008

故事的舞臺是二十一世紀後半，世界經歷了被稱為「大災禍」的浩劫，建立起大規模的衛生福利社會。醫療分子發達，疾病逐漸消失，這樣的社會看似個餓滿著溫柔與倫理的「烏托邦」。故事就從在這樣的社會中選擇餓死的三名少女開始。過了十三年後，逃過一死的少女做出了什麼樣的選擇呢？這是一部描述烏托邦臨界點的日本科幻怪作。

繁體中文版：《和諧》，繆思。

BOOK

祈りの海

作者：Greg Egan

翻譯：山岸真

早川書房，2000

作者以展開精密理論的硬派作風而聞名，甚至建立起被稱為「硬科幻」的類別，而本書就是他的短篇集。人類的祖先在兩萬年前移民誓約星，建立了信仰「聖碧翠絲」的社會。但開始研究微生物的虔誠信徒馬丁所知道的真相，讓故事逐漸改變。除了獲得雨果獎、軌跡獎的標題作品外，還收錄了將備用寶石拿到腦袋裡的〈我想成為的事物〉等11篇描寫人類意志在虛構現實中的可能性的作品。

BOOK

三体

作者：劉慈欣

翻譯：大森望、光吉さくら、ワン・チャイ　監修：立原透耶

劉慈欣是現在備受矚目的中國科幻界棟樑，而這部科幻大作也是亞洲第一部榮獲雨果獎長篇科幻小説獎的作品。父親在文化大革命中亡故的菁英女科學家，被神祕的軍事基地挖角，而故事就從這裡開始。參與可能左右人類未來的機密計畫的科學家向宇宙發射電波，傳到行星「三體」的外星人之處，導致人類在數十年後遭遇到科學無法解釋的奇異現象。這部小説從物理學難題「三體問題」獲得靈感，描寫壯闊宇宙的科幻世界與超越核武的失控科技。

繁體中文版：《三體》，貓頭鷹。

BOOK

紙の動物園（*The Paper Menagerie and other stories*）

作者：劉宇昆

翻譯：古沢嘉通

劉宇昆是繼姜峯楠之後的現代美國科幻新銳，而這本就是他的短篇集。除了史上第一篇奪下雨果獎、星雲獎與世界奇幻獎的三冠之作〈摺紙動物園〉外，還收錄了太空船的日本船員靜靜回顧小行星逐漸逼近地球的日子的雨果獎得獎之作〈物哀〉等15篇作品。在機器人與太空旅行的設定中，有著淡淡的懷舊與哀愁，散發出東亞傳統文化交錯的獨特魅力。

繁體中文版：《摺紙動物園》，新經典文化。

BOOK

折りたたみ北京　現代中国 SF アンソロジー

編輯：劉宇昆

翻譯：中原尚哉、大谷真弓、鳴庭真人、古澤嘉通

早川書房，2018

劉宇昆精選，收錄備受矚目的中國當代科幻作品的小説選集。由郝景芳創作的標題作品〈北京摺疊〉，將北京描寫成根據貧富差距分割成三層空間，並且每二十四小時旋轉、交替，使建築物被空間摺疊的奇妙都市，而這個故事描寫一名男子，被這個巨大魔術方塊形都市的社會與文化所擺弄的冒險過程。本書總共收錄了7名作家的13篇作品，包括劉慈欣描寫使用秦始皇指揮下的三百萬大軍，打造具威脅性的人體計算機的經過的〈圓〉。

MOVIE

ソイレント．グリーン（*Soylent Green*）

導演：Richard Fleischer

1973

距今（電影發行時）大約五十年後的2022年，紐約因為人口膨脹而引發糧食危機。人們每週一次領取政府配給的海中浮游生物合成食品「Soylent Green」以延續生命。這部由李察．費力雪執導的電影以哈利森（Harry Harrison）的科幻小説《Make Room! Make Room!》為基礎，描述在人口爆炸造成資源枯竭、貧富差距擴大的黑暗社會所發生的殺人事件與其背景。

臺灣版片名：《超世紀諜殺案》

MOVIE

THX-1138

導演：George Lucas

1987

大導演喬治・盧卡斯的第一部商業電影，描寫未來超管理社會的恐怖。本片由法蘭西斯・柯波拉（Francis Ford Coppola）製作。在電腦控制社會的二十五世紀，被以登記編號管理的人類，只能在服用特殊鎮定劑的狀態下漠然從事工作。但停止服用鎮定劑的主角THX-1138與夥伴之間卻萌生了愛情。這部電影想問的是，人們在機器的統治下，還能彼此相愛嗎？

臺灣版片名：《五百年後》

MOVIE

ブレードランナー（Blade Runner）

導演：Ridley Scott

1982

雷利・史考特改編菲利普・狄克的名作《銀翼殺手》（*Do Androids Dream of Electric Sheep?*）所拍攝的科幻電影顛峰之作。背景發生在地球環境遭到嚴重破壞，人類移居宇宙成為普遍現象的近未來。為了執行在行星上的危險作業，人類奴役被稱為「仿生人」的機器人。在外形近似人類卻沒有情緒的仿生人中，卻出現了具有情緒並掀起叛亂的個體。負責銷毀他們的賞金獵人，與追求自由的仿生人展開戰鬥。這部電影中出現的近未來都市，至今依然帶來相當大的影響。

臺灣版片名：《銀翼殺手》

MOVIE

2001 年宇宙の旅（2001: A Space Odyssey）

導演：Stanley Kubrick

1968

史丹利・庫伯力克導演與原作者亞瑟・克拉克共同打造的電影史上最具代表性的科幻電影不朽傑作。在400萬年前的人類創世紀，猴子因為觸碰了神祕的黑色石板（monolith）而戲劇性地演化成為人類。接著時間來到2001年，主角為了探究黑色石板之謎，出發前往木星進行史上首度的有人探勘。但控制太空船的人工智慧「HAL9000」突然叛亂。這部電影描繪了超越人類知識的領域，並有著融合影像與音樂交織而成的神祕之美，以及哲學性的主題，至今依然持續吸引許多影迷。

臺灣版片名：《2001太空漫遊》

MOVIE

時計じかけのオレンジ（A Clockwork Orange）

導演：Stanley Kubrick

1971

史丹利・庫伯力克導演改編安東尼・伯吉斯（Anthony Burgess）的同名小說所拍攝而成的電影。故事發生在近未來的倫敦，那是個人們從勞動中解放的管理社會。因為過於機械性的日子而感到無趣的十五歲少年，從強姦、暴力與貝多芬中尋求生存意義，極盡暴虐之能事。被警察逮捕的他，接受了暴力犯罪者的人格改造治療……。這部電影雖然因為殘忍的暴力描寫而引起爭議，但卻是將人類無法抑制的衝動與本能昇華成藝術表現的怪作。

臺灣版片名：《發條橘子》

MOVIE

マトリックス（The Matrix）

導演：Lilly Wachowski、Lana Wachowski

1999

©1999 Village Roadshow Films (BVI) Limited.©1999 Warner Bros. Entertainment Inc. All Rights Reserved.

以虛擬現實空間為舞臺，描述人類與電腦作戰的科幻動作片。由基努‧李維主演，華卓斯基姊妹執導。技術高超的駭客尼爾，在神祕美女崔妮蒂的引導下，見到名為莫斐斯的男子。莫斐斯宣告尼爾是拯救人類脫離虛擬現實「母體」（matrix）的救世主。這部電影對虛擬現實世界的細緻描寫，與使用VFX技術的嶄新影像表現，也對後世帶來極大影響。

臺灣版片名：《駭客任務》

MOVIE

ガタカ（Gattaca）

導演：Andrew Niccol

1997

以基因決定一切的未來社會為舞臺，探討人類尊嚴的懸疑科幻作品。由安德魯‧尼可執導，伊森‧霍克、鄔瑪‧舒曼、裘德‧洛等人主演。在基因工學發達的近未來社會，只有控制DNA生下的，擁有優秀基因的「合格者」才能獲得禮遇。而自然出生的「缺陷者」樊尚，想方設法實現成為太空人的夢想。這部電影描述了生物科技發達之後的人類權利。

臺灣版片名：《千鈞一髮》

MOVIE

マイノリティ．リポート（Minority Report）

導演：Steven Spielberg

2002

由史蒂芬‧史匹柏執導，改編菲利普‧狄克的同名短篇小説所拍攝作品，由湯姆‧克魯斯主演。故事發生在2054年的華府，犯罪預防機構透過被稱為先知的預測能力者，預知未來的殺人事件，並透過事前逮捕減少90%的犯罪率。而最信任這套系統的犯罪預防機構主管安德頓，卻被預見殺害陌生男子，淪落為被追捕的對象。這是一部富含啟發的作品，預見由人工智慧預測社會的世界。

臺灣版片名：《關鍵報告》

MOVIE

タイム（In Time）

導演：Andrew Niccol

2011

以時間具備貨幣功能的近未來為舞臺，描寫「時間貧富差距社會」的科幻懸疑作品。在近未來的世界，科學技術的進步解決了老化現象，將人們的身體打造成手臂埋入計時裝置，並在25歲時就停止生長的系統。在這套系統下，富人能夠獲得永生，但窮人卻必須為了延長壽命而不斷工作。這部電影從哲學的角度，描寫貧富差距的結構與人類對時間的感受。

臺灣版片名：《鐘點戰》

MOVIE

インターステラー（Interstellar）

導演：Christopher Nolan

2014

©2014 Warner Bros. Entertainment, Inc. and Paramount Pictures. All Rights Reserved.

以《黑暗騎士》與《全面啟動》博得高人氣的導演克里斯多福·諾蘭推出的硬科幻作品。故事發生在因飢荒與地球環境改變導致人類瀕臨滅亡的近未來，一名男子為了守護人類的未來與家人，出發前往未知的宇宙。這部作品除了蘊藏深奧主題的故事之外，也透過最尖端的VFX技術，展現穿插宇宙物理學者見解的講究世界觀與高次元空間，逼真的宇宙空間呈現也令人震撼。

臺灣版片名：《星際效應》

DRAMA

ブラック．ミラー（Black Mirror）

製作統籌：Charlie Brooker、Annabel Jones 等

2011

最早由英國電視臺「Channel 4」製作，從第3季開始則由「Netflix」發展成原創影集。這是一部以近未來為舞臺，並由單元劇形式構成的影集，穿插了諷刺與黑色幽默，描寫在科技支配的現代社會中的人心黑暗面。故事反映出可能發生的未來，或者已經發生的反烏托邦，看完之後空氣彷彿凝結般的詭異與瘋狂，是這部影集的魅力。

臺灣版劇名：《黑鏡》

DRAMA

エレクトリック．ドリームズ（Philip K. Dick's Electric Dreams）

製作統籌：Ronald D Moore、Michael Dinner、Bryan Lee Cranston 等

2017~2018

由「Channel 4」製作的科幻影集，現在透過Amazon「Prime影音」播出。根據科幻小說家菲利普·K·狄克的短篇作品改編成每集獨立的單元劇的形式。每集的導演、編劇都不相同，並由布萊恩·克萊斯頓、安娜·派昆等豪華陣容交替演出。這部影集的背景是科學技術發達的近未來，並圍繞著身而為人的證據，探討社會上無數意義深遠的疑問。

臺灣版劇名：《菲利普·K·狄克的電子夢》

DRAMA

ウエストワールド（Westworld）

製作統籌：Bryan Burk、Jerome Charles Weintraub、Jonathan Nolan、J. J. Abrams 等

2016

根據同名科幻電影改編，是一部描寫機器人叛亂的科幻懸疑電影。體驗型遊樂園「西方極樂園」由外形近似人類的機器人（接待者）服務來訪的人類（遊客），發展出禁忌的世界。人們在園區內可以遵循自己的慾望行動，殺人、綁架、搶劫都被允許。本作品除了描繪在虛擬空間中拋開理性的人類之外，仿照西部劇時代的舞臺設定，也讓人聯想到從100年前就壓榨原住民的人，在近未來也將繼續壓榨機器人。

臺灣版劇名：《西方極樂園》

ANIME

攻殼機動隊

導演：押井守

1995

改編自士郎正宗科幻漫畫的電影與電視動畫。押井守（《GHOST IN THE SHELL／攻殼機動隊》、《INNOCENCE》）與神山健治（《攻殼機動隊 S.A.C》）等許多創作者都參與製作。本作品中，使用微機械（Micro-machine）技術將大腦神經網絡直接連結電子元件的「電腦化」，以及在義肢上運用機器人技術的「義體化」等設定，成為現代的科學家與技術人員的想像力來源。這部動畫提出了一個問題，無論大腦如何與網路連接，最後人類都依然保留了「ghost」，而這個「ghost」到底是什麼？

ANIME

新世紀エヴァンゲリオン

導演：庵野秀明

1995~1996

1995年登場的作品，與同一年的阪神大地震、奧姆真理教地下鐵沙林毒氣事件共同在日本社會史刻劃下深深的一筆。故事發生在「第二次衝擊」後的世界（2015年），十四歲的少年少女成為巨大泛用人型決戰兵器「EVANGELION」的駕駛員，與襲擊第三新東京市的神祕敵人「使徒」作戰。本作品不同於傳統的機器人動畫，對主角脆弱心理的描寫與當時的社會背景重疊，引發熱烈討論。

臺灣版劇名：《新世紀福音戰士》

ANIME

サイコパス

導演：本廣克行

2012~2013

由Production I.G創作，本廣克行擔任總監的科幻動畫。近未來的世界，有一套能夠將人類心理狀態數值化的巨大監視網絡「希貝兒先知系統」，而人們的治安就靠這套系統維持。在這個逐漸改變的世界裡，刑警配戴能夠測量犯罪指數的特殊武器「主宰者」，在犯罪之前就追捕潛在犯。這部作品描寫在監視社會中的警察機構，探討對人類而言，正義到底是什麼？

臺灣版劇名：《心靈判官》

COMIC

火の鳥

作者：手塚治虫

朝日新聞，1954~1986

被譽為漫畫之神的手塚治虫，花一輩子的時間持續創作的磅礴大作，堪稱他的畢生事業。超越時空存在的超生命體，火鳥貫穿整個故事，自由穿梭於過去、未來及宇宙等世界，帶出人類的汲汲營營與生命的神祕。故事包括回顧文明歷史，描寫人類末路的〈未來篇〉、描寫機器人集體自殺的〈宇宙篇〉、可以合法殺害大量生產的複製人的電視節目登場的〈生命篇〉等，手塚治虫留給未來社會的訊息，至今依然充滿深奧的疑問。

繁體中文版：《火之鳥》，臺灣東販。

COMIC

藤子．F．不二雄 SF 短編集

作者：藤子・F・不二雄

小学館，1968~1995

創作出國民漫畫《哆啦A夢》的藤子・F・不二雄，另一部耗費畢生精力持續創作的科幻作品。作者形容自己的作品「有一點點不可思議」（SUKOSHI FUSHIGI），而就如他所說，在平凡無奇的日常生活中，只要稍微發生一點點不可思議的事情，就能構成非常奇妙的世界。這是一部由獨特的著眼點與強烈的諷刺交織而成的獨特短篇集。

繁體中文版：《藤子・F・不二雄 SF短篇完全版》，青文。

COMIC

風の谷のナウシカ

作者：宮崎駿

德間書店，1982~1994

宮崎駿原創的漫畫作品。雖然吉卜力工作室製作的動畫版較為知名，但動畫版只畫出了原作的序章。這是一部帶有啟示性的生物科幻作品，背景設定在經歷了「火之七日」戰爭後的世界，地表被人工形成的、不斷排出毒素的「腐海森林」覆蓋，藉此表現地球的淨化與人類的終點。這部作品融合了人類創造的無節制的科技、對生命與生態系統的多樣倫理觀等，藉此探討生命的尊嚴，是一部值得在人類史上留下一筆的大作。

繁體中文版：《風之谷》，臺灣東販。

COMIC

大奧

作者：吉永史

白泉社，2005~

以BL作家身分出道的吉永史，把江戶時代的大奧當成舞臺所創作的歷史科幻作品。只感染男子的神祕瘟疫在國內流行，政治與權力的中樞全部都由女性擔任，並根據這樣的設定，展開歷史人物「男女逆轉」的故事。吉永史巧妙融合了記錄江戶時代的研究與自己的解釋，以彷彿事實一般的細緻度，建構世界觀獨特的故事。是一部可當成歷史的重新詮釋，也可當成痛快的性別論來閱讀的名作。

繁體中文版：《大奧》，尖端。

COMIC

ディザインズ

作者：五十嵐大介

講談社，2015~2019

以出色描寫自然界未知事物而獲得好評的五十嵐大介所創作的硬科幻。這部作品描寫透過基因編輯誕生的人與動物的混種──人化動物（HA）的故事。作品中不僅描繪出被當成殺戮兵器創造的，超自然異形生物HA所具備的驚異身體能力，也巧妙地展現透過海豚、青蛙、豹等各種生物的特性所看見的「環境界」。從這部作品可以看見生物眼中的豐饒世界，並探討人工演化的根源。

繁體中文版：《Designs》，臉譜。

COMIC

イノサン ルージュ

作者：坂本真一

集英社，2015~

以存在於法國大革命時代的劊子手家族桑松家為藍本的歷史漫畫。《純真之人》的主角是為國王路易十六執行死刑的夏爾－亨利‧桑松，而續編《純真之人 Rouge》則以夏爾的異母妹妹，女劊子手瑪麗－喬瑟夫‧桑松為主角展開故事。女劊子手雖然是虛構設定，但從瑪麗以堅韌的肉體與精神，對抗社會束縛的描寫，可以看見這部作品具有女性主義漫畫的一面，顛覆以男性為中心闡述的革命歷史。

COMIC

イムリ

作者：三宅亂丈

KADOKAWA，2006~

以兩行星為舞臺，描寫卡馬、伊姆利、尼克魯這三個種族間掀起的星際大戰的超級大作。統治民族卡馬，使用操控精神的法術「侵犯術」支配他人，形成以尼克魯民族為奴隸的階級社會。至於原住民伊姆利，則找付古老傳說中，透過與自然界的共鳴取得超能力的「共鳴術」，並計畫將與卡馬之間的戰爭做個了結。統治社會的是支配，還是共生呢？這是一部描寫人類結局的壯闊科幻故事。

COMIC

機械仕掛けの愛

作者：業田良家

小学館，2010~

以近未來的地球為背景，由擁有類似「人心」功能的機器人，所編織出來的各種寓言故事短篇集。故事包括描寫看護機器人的煩惱的「看護機器人廣澤先生」、對擁有者厭煩的女孩機器人「寵物機器人」、被託付回憶的執事機器人，努力實現與過去主人的約定的「里克的回憶」等。這部作品透過執行程式化功能的機器人充滿勇氣的行為，探討人心是什麼、人類又是什麼。

繁體中文版：《機器人間》，聯經。

COMIC

へうげもの

作者：山田芳裕

講談社，2005~2017

以侍奉織田信長、豐臣秀吉的戰國武將古田織部為主角的歷史漫畫。這是少數把焦點擺在織部景仰的師父千利休所提倡的「侘寂」、「數寄」等文化的戰國漫畫，以當時在日本開花結果的茶道世界、建築、美術為背景，以豪邁又詼諧的筆觸，描繪拚命追求「數寄」的織部與戰國武將的各種故事。爭奪天下的政治戰略掀起漩渦的世界，與人們的意識因文化與設計而改變的情況巧妙交錯的故事結構，形成一部讓人即使當成現代商業書或設計書來讀也能獲得樂趣的傑作。

繁體中文版：《戰國鬼才傳》，臺灣東販。

20XX年革命家設計課
夢想、推測、思辨，藝術家打造未來社會的實踐之路

原文書名	20XX年の革命家になるには──スペキュラティヴ・デザインの授業
作　　者	長谷川愛
譯　　者	林詠純
審　　訂	林沛瑩

總 編 輯	王秀婷
責任編輯	李　華
版　　權	徐昉驊
行銷業務	黃明雪、林佳穎

發 行 人	涂玉雲
出　　版	積木文化
	104台北市民生東路二段141號5樓
	電話：(02) 2500-7696｜傳真：(02) 2500-1953
	官方部落格：www.cubepress.com.tw
	讀者服務信箱：service_cube@hmg.com.tw
發　　行	英屬蓋曼群島商家庭傳媒股份有限公司城邦分公司
	台北市民生東路二段141號2樓
	讀者服務專線：(02)25007718-9｜24小時傳真專線：(02)25001990-1
	服務時間：週一至週五09:30-12:00、13:30-17:00
	郵撥：19863813｜戶名：書虫股份有限公司
	網站：城邦讀書花園｜網址：www.cite.com.tw
香港發行所	城邦（香港）出版集團有限公司
	香港灣仔駱克道193號東超商業中心1樓
	電話：+852-25086231｜傳真：+852-25789337
	電子信箱：hkcite@biznetvigator.com
馬新發行所	城邦（馬新）出版集團 Cite（M）Sdn Bhd
	41, Jalan Radin Anum, Bandar Baru Sri Petaling, 57000 Kuala Lumpur, Malaysia.
	電話：(603) 90578822｜傳真：(603) 90576622
	電子信箱：cite@cite.com.my

20XX年の革命家になるには──スペキュラティヴ・デザインの授業
©2020 Ai Hasegawa
Originally published in Japan in 2020 by BNN, Inc
Comples Chinese translation rights arranged through AMANN CO., LTD.

內頁排版　陳佩君
製版印刷　上晴彩色印刷製版有限公司

2020年 12月22日　初版一刷
售　價／NT$ 580
ISBN　978-986-459-253-1
Printed in Taiwan. 有著作權・侵害必究

城邦讀書花園
www.cite.com.tw

國家圖書館出版品預行編目資料

20XX年革命家設計課：夢想＋科技＋哲學＋設計，藝術家參與打造未來理想社會的革命之路/長谷川愛作；林詠純譯. -- 初版. -- 臺北市：積木文化出版：英屬蓋曼群島商家庭傳媒股份有限公司城邦分公司發行, 2020.12
面；　公分
譯自：20XX年の革命家になるには──スペキュラティヴ・デザインの授業

ISBN 978-986-459-253-1(平裝)
1.設計 2.創造性思考

960　　　　　　　　　　　　　　　　109017221

1　消除貧困

No Poverty

消除所有地方、所有形式的貧困。

2　終結飢餓

Zero Hunger

終結飢餓，確保糧食安全與改善營養，同時推動永續農業。

3　促進健康與福祉

Good Health and Well-being

確保各年齡層健康生活、促進福祉。

4　確保高品質教育

Quality Education

提供所有人包容且公平的高品質教育，促進終生學習的機會。

5　實現性別平等

Gender Equality

達成性別平等，賦予女性權力。

6　帶給全世界安全的水與衛生設施

Clean Water and Sanitation

確保所有人都能取得水與衛生設施及其永續管理。

7　取得乾淨能源

Affordable and Clean Energy

確保所有人都可取得負擔得起的、可靠的、永續且現代化的能源。

8　同時確保尊嚴勞動與經濟成長

Decent Work and Economic Growth

推動包容且永續的經濟成長，達成全面且具生產力的就業。

9　奠定產業與技術革新基礎

Industry, Innovation, and Infrastructure

建立穩定的建設，推動包容永續的工業，同時加速創新。

20XX 年革命家設計課

LEARN MORE

REVOLUTIONARY 20XX

SDGs Card

20XX 年革命家設計課

LEARN MORE

REVOLUTIONARY 20XX

SDGs Card

20XX 年革命家設計課

LEARN MORE

REVOLUTIONARY 20XX

SDGs Card

20XX 年革命家設計課

LEARN MORE

REVOLUTIONARY 20XX

SDGs Card

20XX 年革命家設計課

LEARN MORE

REVOLUTIONARY 20XX

SDGs Card

20XX 年革命家設計課

LEARN MORE

REVOLUTIONARY 20XX

SDGs Card

20XX 年革命家設計課

LEARN MORE

REVOLUTIONARY 20XX

SDGs Card

REVOLUTIONARY 20XX

SDGs Card

REVOLUTIONARY 20XX

SDGs Card

10

減少人與國家的不平等

Reducing Inequality

修正國內與國家之間的不平等。

11

可持續居住的城鎮

Sustainable Cities and Communities

使都市與人類的居住地是包容的、安全的、穩定且永續的。

12

製造者與使用者的責任

Responsible Consumption and Production

確保永續的消費與生產模式。

13

氣候變遷的具體對策

Climate Action

因應氣候變遷及其影響採取緊急對策。

14

守護海洋多樣性

Life Below Water

保護海洋與海洋資源,以永續的方式使用,以確保永續開發。

15

守護陸地多樣性

Life On Land

保護陸地生態系統,促進恢復及永續使用,永續管理森林、對抗沙漠化、阻止及逆轉土地劣化,並遏止生物多樣性的喪失。

16

和平、公正與可靠的制度

Peace, Justice, and Strong Institutions

推動和平且包容的社會以落實永續發展,提供所有人司法管道,在所有階層建立有效果、負責任且包容的制度。

17

透過夥伴關係達成目標

Partnerships for the Goals

強化永續發展的執行手段,活化全球夥伴關係。

18

Dig your pain and other issues

思考你自身的痛苦,或是其他問題。

20XX 年革命家設計課

LEARN MORE
▼

REVOLUTIONARY
20XX

SDGs Card

20XX 年革命家設計課

LEARN MORE
▼

REVOLUTIONARY
20XX

SDGs Card

20XX 年革命家設計課

LEARN MORE
▼

REVOLUTIONARY
20XX

SDGs Card

20XX 年革命家設計課

LEARN MORE
▼

REVOLUTIONARY
20XX

SDGs Card

20XX 年革命家設計課

LEARN MORE
▼

REVOLUTIONARY
20XX

SDGs Card

20XX 年革命家設計課

LEARN MORE
▼

REVOLUTIONARY
20XX

SDGs Card

20XX 年革命家設計課

REVOLUTIONARY
20XX

SDGs Card

LEARN MORE
▼

REVOLUTIONARY
20XX

SDGs Card

LEARN MORE
▼

REVOLUTIONARY
20XX

SDGs Card

1 TECHNOLOGY

組織培養與幹細胞研究
Tissue culture
and STEM cell research

在機械中培養細胞與生物組織的研究。「人造肉」的培養、移植用臟器等各種醫療領域的應用及發展備受期待。幹細胞包括 iPS 細胞與 ES 細胞等，具有自我複製能力與分化成多種細胞（多分化）的機能。

Technology Card. 1

2 TECHNOLOGY

基因編輯／合成生物學
Gene editing / Synthetic biology

編輯基因資訊的技術。透過切割、結合各種基因資訊，製造出具備新的行為與新功能的 DNA。人類的基因資訊從出生之前就能改變，利用這項技術製造出設計嬰兒的構想引發熱烈討論。這項技術也能應用在生醫材料與新藥開發，今後還有更大的成長空間。

Technology Card. 2

3 TECHNOLOGY

自我修復系統／科技
Self-healing system / Technology

這項技術分成 2 個種類。一種是具備自我修復功能的網路服務等使用於 IT 基礎建設的技術。另一種則使用於材料領域，譬如研發破掉也能自我修復的玻璃、即使切斷也能在數小時內再度接合的聚合物等。不僅對材料的長壽化與維護的高效化帶來貢獻，也可期待為材料事業帶來改革。

Technology Card. 3

4 TECHNOLOGY

生物晶片
Biochip

應用半導體製造的微機電系統加工技術，將 DNA、蛋白質、糖鏈等生物分子與細胞等大量固定在基板上所製成的極小裝置。能夠掌握細胞內的活性化基因分析疾病、將臟器的細胞組合在一起製成模擬人體的晶片，應用在新藥研發上。

Technology Card. 4

5 TECHNOLOGY

人機介面
Brain computer interface

連結電腦與人腦的技術。譬如開發測量腦波與大腦血流等從大腦傳送訊號操作電腦的技術。或者建構由機械向大腦傳遞電磁波之類的刺激，抑或給予肉體震動刺激，藉此誘發腦波的互動形式。這些技術合在一起也稱為腦科技。

Technology Card. 5

6 TECHNOLOGY

奈米科技
Nanotechnology

透過在奈米級（nm, 1nm =10-3m）的原子與分子尺度控制物質，研發新材料或新裝置的技術。可望大幅度提升材料的強度、輕量性、持久性、反應性、濾過性、導電性等等。在醫療、食品開發、電子、水與空氣的處理等領域得到高度期待。

Technology Card. 6

7 TECHNOLOGY

數位製造
Digital fabrication

由於雷射切割與 3D 列印技術普及，數位製造技術所處的環境劇烈改變，個人能夠製作的硬體範圍一口氣擴大。譬如可以節省使用材料、當場製作零件或產品等，過去由企業獨攬的商品製造技術普及到一般民眾，無限可能的應用方法值得期待。

Technology Card. 7

8 TECHNOLOGY

永續能源
Sustainable energy

太陽、風力、水力、地熱等不依賴石油資源的永續能源技術開發與日俱進。近年來受到矚目的生物燃料也是其中之一，過去因砍伐森林帶來嚴重的環境負荷，最近為了尋求環保且能夠有效率地產生能源的全新生物燃料，譬如眼蟲藻等藻類而進行各種研究。

Technology Card. 8

9 TECHNOLOGY

賽博格技術
Cyborg technology

透過發展義肢等穿戴於身體外側的器具或是埋入體內的器具，以擴張身體機能的技術。應用範圍從健康、美容到軍事等，相當廣泛。

Technology Card. 9

REVOLUTIONARY 20XX

Technology Card

REVOLUTIONARY 20XX

Technology Card

REVOLUTIONARY 20XX

Technology Card

REVOLUTIONARY 20XX

Technology Card

REVOLUTIONARY 20XX

Technology Card

REVOLUTIONARY 20XX

Technology Card

REVOLUTIONARY 20XX

Technology Card

REVOLUTIONARY 20XX

Technology Card

REVOLUTIONARY 20XX

Technology Card

10　TECHNOLOGY

數位推力
Digital nudge

「推力」指的是像用手肘輕推別人一樣，自然而然地改變他人的行動。而數位推力，就是透過在網路上顯示針對每一個人進行最佳化處理的內容，控制眾人行動的科技。舉例來說，如果在 Facebook 上看到朋友發文說自己「已經去投票了」的機會增加 投票率就會提高。據說 2016 年的美國總統大選以及英國脫歐公投，都對游離票層投放假新聞，影響他們的投票意願。

Technology Card. 10

11　TECHNOLOGY

量子電腦
Quantum computing

能夠應用疊加與糾纏等量子力學現象進行計算的電腦。如果這樣的電腦得以實現，電腦的計算能力就會飛躍性地提升，過去無法做到即時計算的金融模型與天氣預測都成為可能。不過密碼遭破解的疑慮也會提高。雖然距離實用還很遠，但中國與美國都爭相實現「量子優越性」。

Technology Card. 11

12　TECHNOLOGY

自主行動機器人
Autonomous mobile robot

掃地機器人、自動駕駛車輛、無人機都屬於其範疇。波士頓動力（BostonDynamics）公司製造的四腳行走機器人最為出名。自主行動機器人有各種不同的尺寸、精密度與目的。通常可用在打掃家裡、撿拾海底垃圾，但也可能被濫用在自動殺人等恐怖目的。

Technology Card. 12

13　TECHNOLOGY

人工智慧（AI）
Artificial intelligence（AI）

人工智慧經過了可運用大數據學習、判斷並實踐的「機器學習」（Machine learning）後，近年來急速往源自於人腦結構的學習方法「深度學習」（Deep learning）發展。這個領域的進化相當驚人，AI 想必將使用於生活中的各個面向。

Technology Card. 13

14　TECHNOLOGY

智慧城市
Smart city

一種都市系統的概念。在配備網路的都市環境中，整合生活、環境、經濟活動、教育、交通、行政等，為支援生活而運作。被評為智慧城市先進國第一名的新加坡，為減緩塞車等的交通服務完善，因此也可望早日引進自動駕駛車輛。第二名的蘇黎世則引進推動市民參政的科技，成為矚目的焦點。

Technology Card. 14

15　TECHNOLOGY

虛擬實境（VR）、混和實境（MR）、擴增實境（AR）
Virtual reality(VR), Mixed Reality(MR), Augmented reality(AR)

刺激人類知覺，產生新的現實的技術。目前的內容以載入視覺，讓人產生彷彿置身於另一個空間的沉浸感為主。今後除了視覺之外，也會開發操作聽覺、嗅覺以及觸覺的技術吧？此外，包含為眼前的景色附加虛擬資訊的 AR，統稱為 MR。

Technology Card. 15

16　TECHNOLOGY

加密貨幣
Cryptocurrency

透過加密保護的數位貨幣以及虛擬貨幣。其特徵是幾乎不可能偽造與雙重支付的設計。而分散式帳本技術（Distributed ledger technology，通常是區塊鏈）具備任何人都能存取的公共金融交易資料庫功能。這種貨幣不透過國家的中央當局即可進行交易，理論上具有抵抗政府干預與控制的耐受性。

Technology Card. 16

17　TECHNOLOGY

5G，寬頻通訊
5G / Broadband communication

第五代行動通訊技術（5G）的通訊速度可望達到現在 4G 網路的 10 倍。2019 年開始滲透到美國、中國、日本，未來不只加快智慧型手機用戶的聯網速度，也可用在無人機與機器人的自動駕駛或控制，以及 IoT 裝置的通訊等大範圍、大容量的超高速通訊。

Technology Card. 17

18　TECHNOLOGY

成熟技術的水平思考
Horizontal thinking of withered technology

任天堂遊戲開發者橫井軍平的哲學。「成熟技術」指的是充斥在市場上的廉價技術，而他提議透過「水平思考」，為這些技術思考前所未有的使用方式。不只追逐最尖端的技術，在早已成熟的技術中，也充滿了發現全新價值與解決方案的線索。

Technology Card. 18

REVOLUTIONARY
20XX

Technology Card

REVOLUTIONARY
20XX

Technology Card

REVOLUTIONARY
20XX

Technology Card

REVOLUTIONARY
20XX

Technology Card

REVOLUTIONARY
20XX

Technology Card

REVOLUTIONARY
20XX

Technology Card

REVOLUTIONARY
20XX

Technology Card

REVOLUTIONARY
20XX

Technology Card

REVOLUTIONARY
20XX

Technology Card

1

全新的／另類的

非人類中心
Non-anthropocentrism, Deanthropocentrism

試圖擺脫人類中心主義（將人類視為地球的中心，耗盡地球資源的狀況）的思維。或者試著擺脫人類中心的設計（只追求對人類有價值的體驗的設計），從人類以外的角度觀察世界的發想。

2

全新的／另類的

人類世
Anthropocene

一種地質年代，認為人類帶給地球環境的影響，已經達到就連以數萬年為單位的地質都產生變化的程度，影響之大甚至堪與過去的小行星衝撞或火山爆發匹敵。從更大的時間尺度，反省人類與文明為地球帶來何種程度的變化的思想。

3

全新的／另類的

多元文化主義
Multiculturalism

除了國籍與民族之外，也認同男女老幼、障礙者、社會少數等各族群在文化上的差異，同時建立對等的關係，彼此共同生活。「多」這個字的意義所涵蓋的範圍，在日後也成為一個重要的問題。

4

全新的／另類的

真、善、美
True, Goodness, Beauty

3 種人類普世價值的概念。具備認知能力的「真」、倫理上的「善」、與審美性看見的「美」。既是人類的理想，也是學問、道德、藝術所追求的目標。我們能夠重新思考其意義，撼動自古以來的價值嗎？

5

全新的／另類的

分人主義
Dividual

20 世紀的哲學家吉勒・德勒茲（Gilles Deleuze）所提倡的概念。從不可進一步分割的「個人（individual）」，邁向可分割的「分人」（dividual）。這個概念肯定每個人的人格與個性，都會隨著當下的脈絡、和誰在一起而改變，人不是只有一種性格，也具備多種面孔的特質。

6

全新的／另類的

共享
Sharing

所有權等權利，由複數主體利用，或者所有狀態。舉例來說，汽車在過去是一種地位象徵，因為「擁有」才具備價值，但現在基於經濟或環保等理由，使用汽車共享服務的人愈來愈多。現在是過去以為無法共享的事物也能共享的時代，或許也可能有相反的狀況。

7

全新的／另類的

民主化
Democratization

民主的語源來自希臘語的「demos」（人民）。民主是由立憲主義或三權分立等確立的政治體制，不同於專制政治或獨裁政治，每一位公民都擁有主權，具備決定領導者的參政權。民主化指的就是其過程。

8

全新的／另類的

性別、性
Gender, Sex

「Gender」是附加於「生物學性別」（sex）上的社會、文化上的性別。性別為什麼有 2 種？真的只有 2 種嗎？2 種性別的分界不是漸進的嗎？既然有文化上性別，生物學上的性別也因為遺傳與荷爾蒙的程度等而有各種階層。性別的定義看似簡單，實則困難。某個國家甚至有將性別分成 17 個種類的文化。

9

全新的／另類的

共同演化
Co-evolution

我們生活在這個地球上，與植物、生物甚至科技等各式各樣的事物一起不斷地變化。共同演化是多樣物種在彼此影響中演化的態度。尤其隨著科技發展，也會在人類與機械共同演化的脈絡下使用。

REVOLUTIONARY
20XX

Philosophy Card

20XX 年革命家設計課

20XX 年革命家設計課

REVOLUTIONARY
20XX

Philosophy Card

20XX 年革命家設計課

20XX 年革命家設計課

REVOLUTIONARY
20XX

Philosophy Card

10 全新的／另類的
結局設計
Design the Ending

任何事物都會終結。那麼該如何設計這個無法避免的「結局」呢？美麗的結局、殘酷的結局、愉快的結局等，我們是否能也以各種不同方法，思考某種事物的終結。

11 全新的／另類的
敘事認同
Narrative Identity

自己到底是什麼？從過去到現在，再到未來，編織出自己具有一貫性的故事，並透過這樣的故事找出自己的身分認同，這可說是長久以來的（敘事）認同思維。另一方面，如果從幼年時期開始記錄個人的資料，並透過 AI 判斷個人的特性，或許就能產生不同於以往的數位認同。

12 全新的／另類的
公正、平等
Fairness, Equity

公正，確保人人都有管道獲得相同的機會與條件。平等，指的則是任何人都能獲得完全相同的條件與機會的狀況。但是，每個人都有差異，因此即使只被賦予相同條件也可能造成不平衡。只有一開始就保證公正，才能實現真正的平等。

13 全新的／另類的
脫資本主義
Decapitalism

近年來，愈來愈多人感覺到在彼此競爭的自由市場中，追求個人利益、總是以成長為目標的資本主義系統遇到瓶頸。眾人開始尋求方法擺脫過去在全球經濟的發展中，席捲全世界的資本主義，邁向全新的經濟與社會系統。

14 全新的／另類的
加速主義
Accelerationism

為了在政治、社會的理論中，創造根本性的社會改革，利用科技進一步加速現行的資本主義系統，以期邁入資本主義的下一步的思維。也具有希望世界隨著技術奇異點到來，而改變的傾向。

15 全新的／另類的
○○的權利，○○的自由
XX Rights, Freedom of XX

以前女性沒有參政權，而在更早之前，一般男性公民也沒有參政權。現在認為理所當然的權力，都是在過去創造或發現的。最近從保護網路隱私的觀點誕生了「被遺忘權」。而未來還會誕生那些新的權力或新的自由呢？

16 全新的／另類的
情動
Emotions

「情緒性的」被當成「理性的」反義詞使用，具有負面意義，但人生正因為有情動才有意義。最近在網路空間經常發生情緒性的意見衝突與圍剿等狀況，現在或許需要在適當的情動與理性間來去自如的平衡感。

17 全新的／另類的
崇高
Sublime

自古以來就被討論的一種美學概念。是一種尺度或力道都無法掌握的壓倒性概念。許多哲學家都有關於崇高的記述，據康德所說，崇高有「高貴、出色、恐懼」這三種。譬如面對自然災害時湧現的情緒就是其中之一。

18 全新的／另類的
自立共生
Conviviality

人與人，或是人與環境接觸時，在相互依賴中實現個別的自由，以及彼此自立的關係。人們企圖以技術或智慧，建立創造性的、可自立的環境。

REVOLUTIONARY
20XX

Philosophy Card

REVOLUTIONARY
20XX

Philosophy Card

REVOLUTIONARY
20XX

Philosophy Card

REVOLUTIONARY
20XX

Philosophy Card

REVOLUTIONARY
20XX

Philosophy Card

REVOLUTIONARY
20XX

Philosophy Card

REVOLUTIONARY
20XX

Philosophy Card

REVOLUTIONARY
20XX

Philosophy Card

REVOLUTIONARY
20XX

Philosophy Card

1 <u>OUTPUT</u>

論文
Paper

研究
Research

實驗
Experiment

2 <u>OUTPUT</u>

影片
Video

戲劇
Drama

電影
Movie

3 <u>OUTPUT</u>

祭典
Celebration

節慶
Festival

4 <u>OUTPUT</u>

服務
Service

5 <u>OUTPUT</u>

舞臺
Stage

歌劇
Opera

演出
Play

6 <u>OUTPUT</u>

漫畫
Comic book

動畫
Animation

7 <u>OUTPUT</u>

喜劇
Comedy

落語
Rakugo storytelling

8 <u>OUTPUT</u>

快閃
Flash mob

劫持
Hijacking

9 <u>OUTPUT</u>

儀式
Ritual

樣式美
Ceremonial beauty

表演
Performance

**REVOLUTIONARY
20XX**

Output Card

**REVOLUTIONARY
20XX**

Output Card

**REVOLUTIONARY
20XX**

Output Card

20XX 年革命家設計課 20XX 年革命家設計課 20XX 年革命家設計課

**REVOLUTIONARY
20XX**

Output Card

**REVOLUTIONARY
20XX**

Output Card

**REVOLUTIONARY
20XX**

Output Card

20XX 年革命家設計課 20XX 年革命家設計課 20XX 年革命家設計課

**REVOLUTIONARY
20XX**

Output Card

**REVOLUTIONARY
20XX**

Output Card

**REVOLUTIONARY
20XX**

Output Card

10

11

12

食物
Food

餐廳
Restaurants

食譜
Recipe

犯罪行為
Criminal act

地下組織
Secret society

植物
Plant

農業
Agriculture

13

14

15

產品
Product

○○組合
XX Set

○○套組
XX Kit

軟體
Software

手機 APP
Smartphone app

家具
Furniture

禮物
Gift

工具
Tools

16

17

18

抗議
Protest acthion

審判
Court trial

遊行
Demonstration marching

連署
Signature activity

移動手段
Transportation

交通工具
Vehicle

飯店
Hotel

住宿
Accommodation

20XX 年革命家設計課

20XX 年革命家設計課

20XX 年革命家設計課

REVOLUTIONARY
20XX

Output Card

REVOLUTIONARY
20XX

Output Card

REVOLUTIONARY
20XX

Output Card

20XX 年革命家設計課

20XX 年革命家設計課

20XX 年革命家設計課

REVOLUTIONARY
20XX

Output Card

REVOLUTIONARY
20XX

Output Card

REVOLUTIONARY
20XX

Output Card

20XX 年革命家設計課

20XX 年革命家設計課

20XX 年革命家設計課

REVOLUTIONARY
20XX

Output Card

REVOLUTIONARY
20XX

Output Card

REVOLUTIONARY
20XX

Output Card

19 OUTPUT

音樂
Music

樂器
Instrument

20 OUTPUT

都市計畫
City planning

建築
Architecture

空間設計
Space design

21 OUTPUT

宣言
Manifest

聲明
Declaration statement

信條
Motto

22 OUTPUT

小說
Novel

詩
Poem

文學
Literature

23 OUTPUT

流行文化
Pop culture

次文化
Subculture

地下文化
Underground culture

24 OUTPUT

超級英雄
Super hero

超級女英雄
Super heroine

25 OUTPUT

裝飾
Decoration

工藝品
Folk art

雕刻
Sculpture

26 OUTPUT

公司
Company

法人
Corporation

團體
Group

27 OUTPUT

舞蹈
Dance

肢體表達
Body expression

20XX 年革命家設計課

20XX 年革命家設計課

20XX 年革命家設計課

REVOLUTIONARY
20XX

Output Card

REVOLUTIONARY
20XX

Output Card

REVOLUTIONARY
20XX

Output Card

20XX 年革命家設計課

20XX 年革命家設計課

20XX 年革命家設計課

REVOLUTIONARY
20XX

Output Card

REVOLUTIONARY
20XX

Output Card

REVOLUTIONARY
20XX

Output Card

20XX 年革命家設計課

20XX 年革命家設計課

20XX 年革命家設計課

REVOLUTIONARY
20XX

Output Card

REVOLUTIONARY
20XX

Output Card

REVOLUTIONARY
20XX

Output Card

運動
Sports

休閒
Leisure

身體經驗
Physical experience

遊戲
Game

玩耍
Play

遊樂園
Amusement park

公園
Park

生物
Organisms

動物
Animals

昆蟲
Insects

神話
Mythology

宗教
Religion

怪談
Horror

偶像
Idol, Icon

流行明星
Pop star

名人
Celebrity

法律
Laws

規則
Rules

贗品
Counterfeit

謊言
Fake

在社群網站分享
Diffusion on SNS

圍剿
Flaming

REVOLUTIONARY
20XX

Output Card

REVOLUTIONARY
20XX

Output Card

REVOLUTIONARY
20XX

Output Card

REVOLUTIONARY
20XX

Output Card

REVOLUTIONARY
20XX

Output Card

REVOLUTIONARY
20XX

Output Card

REVOLUTIONARY
20XX

Output Card

REVOLUTIONARY
20XX

Output Card

REVOLUTIONARY
20XX

Output Card

1

史帝夫 · 賈伯斯
Steve Jobs

蘋果電腦的共同創辦人，實業家、技術人員、作家、教育家。新產品發表會廣受好評。充滿嬉皮精神，將字體等設計文化引進電腦的第一人。
代表作：Macintosh

2

比爾 · 蓋茲
Bill Gates

微軟創辦人，實業家、慈善活動家、技術人員、軟體程式設計師、作家、教育家。2019 年富比士全球富豪排行榜第 2 名，推測擁有 965 億美元的資產。最近為了減少因腹瀉而死亡的人，致力於重新發明最基本的馬桶等，從事各式各樣的慈善活動。
代表作：Windows

3

馬克 · 祖克柏
Mark Zuckerberg

Facebook 共同創辦人，董事長兼首席執行長、慈善家。光帆太空船開發計畫、Breakthrough Starshot 共同創辦人兼理事。2019 年富比士全球富豪排行榜第 8 名，推測擁有 623 億美元的資產。
代表作：Facebook

4

傑夫 · 貝佐斯
Jeff Bezos

Amazon.com 的共同創辦人、董事長兼執行長、總裁。2019 年富比士全球富豪排行榜第 1 名，推測擁有 1310 億美元（約合臺幣 3 兆 8200 億）的資產。2013 年收購華盛頓郵報。從 2000 年開始領導參與太空旅行、月面基地、太空移民等計畫的太空新創企業 Blue Origin。

5

孫正義
Masayoshi Son

軟體銀行集團創辦人、董事長兼總裁。Sprint Corporation、日本 yahoo、Alibaba Group Holding Limited 的董事。Arm Limited 董事長。據說他與阿里巴巴創辦人馬雲在第一次見面的 5 分鐘後就決定投資，並獲得當初投資額約 4000 倍的利潤。

6

彼得 · 提爾
Peter Thiel

創業家、PayPal 創辦人、投資者。投資了 YouTube、LinkedIn、Airbnb、Space X、Tesla Motors 等許多企業。在矽谷擁有巨大的影響力，上述公司被稱為「Paypal 黑手黨（Paypal Mafia）」，提爾則被稱為「教父」。美國的自由意志主義共和黨人。也被視為黑暗啟蒙運動的代表人物。

7

埃隆 · 馬斯克
Elon Musk

實業家、投資者、工程師、Space X 的共同創辦人兼執行長、特斯拉的共同創辦人兼執行長，在 1999 年成立 PayPal 的前身 X.com。從讀大學時就認為有助於人類進步的領域是網路、綠能、太空，參與從電動車到太空開發的各種事業。

8

唐納 · 川普
Donald Trump

美國第 45 屆總統。過去曾以實業家的身分，建造名為「川普大樓」的摩天大樓、飯店、賭場、高爾夫球場，舉辦環球小姐、美國小姐，製作電視節目《誰是接班人》並擔任主持人。

9

阿道夫 · 希特勒
Adolf Hitler

德國前首相，國基元首、國家社會主義德意志勞工黨（統稱納粹）領導者。主導對猶太人的大屠殺。
代表作：自傳、政治書《我的奮鬥》

REVOLUTIONARY
20XX

Revolutionary Card

20XX 年革命家設計課

REVOLUTIONARY
20XX

Revolutionary Card

20XX 年革命家設計課

REVOLUTIONARY
20XX

Revolutionary Card

20XX 年革命家設計課

REVOLUTIONARY
20XX

Revolutionary Card

REVOLUTIONARY
20XX

Revolutionary Card

REVOLUTIONARY
20XX

Revolutionary Card

10

宮崎駿
Hayao Miyazaki

日本動畫電影的代表導演、漫畫家。以細緻的畫工與壯闊的世界觀描繪與自然共生的人類，譬如描繪龐大自然災害後的世界的生物系科幻動畫電影《風之谷》。其電影也經常描繪奮戰的女性角色。
代表作：《風之谷》

11

庵野秀明
Anno Hideaki

動畫、真人電影導演、實業家。電影中經常出現巨大生物破壞都市的意象，以及軍事性的文化符號。《新世紀福音戰士》系列聚焦在每個人的內在，為日後動畫帶來影響。
代表作：《勇往直前》《海底兩萬哩》《正宗哥吉拉》

12

華特·迪士尼
Walt Disney

迪士尼樂園創辦人、動畫師、製作人、電影導演、腳本家、配音員、實業家、藝人。創造出「米老鼠」與眾多角色。1948 年著手計畫迪士尼樂園的建造，為了募集資金而播放的同名電視節目奏效，成功獲得鉅額投資。

13

大衛·林區
David Lynch

電影導演。發表利用電影結構探索與虛實關係的影像作品與計畫。拍攝許多帶有恐怖、解謎風格的作品。
代表作：《驚惶》《穆荷蘭大道》

14

游擊隊女孩
GUERRILLA GIRLS

帶著猩猩面具活動的女性主義運動團體，活動期間長達 55 年以上，成員多達 55 人以上。發表「DO WOMEN HAVE TO BE NAKED TO GET INTO THE MET. MUSEUM？」（女性必須裸體才有資格在大都會美術館展出嗎？）等探討女性藝術家遭受的不公待遇的作品。

15

安迪·沃荷
Andy Warhol

現代美術家。普普藝術運動的領導者。活動範圍橫跨繪畫、影像、音樂等各式各樣的領域，縱跨高級文化到地下文化。曾是商業插畫師，企劃搖滾樂團「地下絲絨」（The Velvet Underground）。
代表作：《康寶湯罐頭》

16

班克西
Banksy

以英國為據點的匿名街頭藝術家、破壞者、政治運動者、電影導演。在全世界的道路、橋梁都能發現他們帶有黑色幽默與社會諷刺風格的模板塗鴉。
代表作：主題樂園「Dismaland」巴勒斯坦飯店「The Walled Off Hotel」

17

愛德華多·卡茨
Eduardo Kac

現代美術家。很早就開始從事使用活細胞與細菌等創作作品的生物藝術。作品形式包括行為藝術、詩、全像投影、互動藝術、電子傳訊藝術、基因轉殖藝術等，尤其以整合生物科技、政治與美學的作品最為出名。
代表作：《GFP Bunny》（發出綠色螢光的兔子）

18

艾未未
Ai Weiwei

現代藝術家、社會運動者。表現形式遍及許多領域，包括雕塑、裝置藝術、建築、策展、照片、影片甚至社會評論、政治評論、文化批評等。與中國政府關係複雜。
代表作：對北京城比中指的《北京》、砸碎被認為是漢代的甕的 3 幅攝影作品《砸碎一個漢代的甕》（1995）

REVOLUTIONARY
20XX
Revolutionary Card

REVOLUTIONARY
20XX
Revolutionary Card

REVOLUTIONARY
20XX
Revolutionary Card

REVOLUTIONARY
20XX
Revolutionary Card

REVOLUTIONARY
20XX
Revolutionary Card

REVOLUTIONARY
20XX
Revolutionary Card

REVOLUTIONARY
20XX
Revolutionary Card

REVOLUTIONARY
20XX
Revolutionary Card

REVOLUTIONARY
20XX
Revolutionary Card

19

赫斯頓・布魯門索
Heston Blumenthal

開創分子美食學的主廚之一。以科學方式掌握料理，從調理法到服務，提出各種突破料理框架的建議，為每道料理搭配不同的音樂。不僅與研究者一起進行關於料理的科學與文化的研究並發表論文，也演出許多獨特的電視節目。
代表作：餐廳「The Fat Duck」、每次都以不同主題舉辦晚餐會的料理節目「Heston's Feasts」。

20

奧拉佛・艾里亞森
Olafur Eliasson

藝術家。以提供觀者全新知覺體驗的作品而聞名全世界，譬如運用光、水、霧、氣溫等自然現象的雕塑與大規模裝置藝術等。1995 年在柏林設計工作室兼研究所，聚集了許多來自世界各地的藝術家與研究者。
代表作：人工太陽裝置藝術「The Weather Project」

21

瑪麗娜・阿布拉莫維奇
Marina Abramovic

行為藝術家。讓自己暴露在觀眾面前，把自己逼入精神、肉體的極限。代表作《Rhythm 0》（1974）是一場持續坐在展間 6 小時的表演，這 6 個小時提供觀眾 72 種工具，允許觀眾對自己的身體做任何事情。結束時衣服被撕扯破爛的她，流下了血與淚。

22

沒問題俠客
The Yes Man

雅克・薩爾（Jacques Servin）與伊格・瓦莫斯（Igor Vamos）成立的文化干擾活動團體。發送寫滿了與現實相反的理想新聞的假報紙，為人們帶來理想現實的虛擬體驗。進行許多讓人直視社會現實的煽情表演。

23

法證建築
Forensic Architecture

揭露國家等掌權者的政治暴力的社會運動型研究機構。由建築師、軟體工程師、影像創作者、記者、律師等來自各界的成員組成，積極從事啟蒙活動與救濟活動。以倫敦大學金匠學院為活動據點。

24

史泰拉克
Stelarc

藝術家。從「人體落後時代」的角度，製作許多將焦點擺在擴充人體機能的作品。譬如利用連接網路電子式肌肉刺激裝置遠端操作自己身體的嘗試，或是搭乘類似蜘蛛的六腳步行器的表演、將連接網路的人工耳朵移植到手臂上的影像作品《Ear on Arm》等。耳朵至今仍在手臂上。

25

奧蘭
ORLAN

藝術家。最知名的作品是 1990 年代初期到中期之間，在自己臉上進行整形手術的計畫「聖奧蘭的轉生」（The Reincarnation of Saint Orlan）。這件作品的目的，是透過整形手術獲得男性藝術家描繪的西方「理想女性美」。她稱呼自己的表演為「從女性變成女性的變性手術」。

26

湯瑪士・斯韋茨
Thomas Thwaites

獲頒搞笑諾貝爾獎的設計師。提出「從零開始製造烤麵包機」、「從人類請假變成山羊」等充滿科技、文化與 DIY 精神的計畫。

27

小野洋子
Yoko Ono

現代藝術家、音樂家、社會運動者。前激浪派成員。發表的作品包括讓觀眾剪下自己身上衣服的「cut piece」、在與約翰藍儂的婚禮後，在飯店房間召開記者會，針對越戰發表談話的「為和平上床」、大大寫著「WAR IS OVER（IF YOU WANT IT）」的看板等。

**REVOLUTIONARY
20XX**

Revolutionary Card

**REVOLUTIONARY
20XX**

Revolutionary Card

**REVOLUTIONARY
20XX**

Revolutionary Card

**REVOLUTIONARY
20XX**

Revolutionary Card

**REVOLUTIONARY
20XX**

Revolutionary Card

**REVOLUTIONARY
20XX**

Revolutionary Card

**REVOLUTIONARY
20XX**

Revolutionary Card

**REVOLUTIONARY
20XX**

Revolutionary Card

**REVOLUTIONARY
20XX**

Revolutionary Card

28

菲董
Pharrell Williams

音樂製作人、歌曲創作者、歌手、主持人、服裝設計師、創業者。除了音樂之外，也參與許多活動的企劃。與查德・雨果（Chad Hugo）在 1994 年組成唱片製作雙人團體「The Neptunes」。
代表作：以單人名義爆紅的《Happy》、幫布蘭妮製作的《愛情奴隸》（I'm a Slave 4 U）。

Revolutionary Card. 28

29

麥可・傑克森
Michel Jackson

藝術家、音樂人、舞者、編舞者、和平運動者、實業家。被稱為「流行音樂之王」，二十世紀的美國代表藝人。雖然被懷疑經過多次整形以及虐待兒童，但他為貧苦孩童成立基金會，並且不斷地捐獻，曾被提名兩次諾貝爾和平獎，也進行各種慈善活動。
代表作：《顫慄》（Thriller）

Revolutionary Card. 29

30

碧玉
Björk

冰島歌手、歌曲創作者、作曲家、女演員、唱片製作人、DJ。音樂屬於跨樂種的折衷式實驗風格。積極從事慈善活動與政治活動。任用獨特且具有藝術性的服裝設計師，並且扮演將其美感與才能推廣到社會的角色。
代表作：《雌雄同體》（Homogenic）

Revolutionary Card. 30

31

秋原康
Yasushi Akimoto

日本音樂製作人、作詞家、電影導演、放送作家。為美空雲雀的《川流不息》作詞，獲得難以撼動的地位。後來策畫偶像團體小貓俱樂部、AKB48、乃木坂 46，幾乎負責所有樂曲的作詞。在日本演藝業界執牛耳將近 40 年的人物之一。從電視節目的企畫製作到戲劇腳本等。
代表作：美空雲雀《川流不息》，小貓俱樂部、AKB48、乃木坂 46

Revolutionary Card. 31

32

可可・香奈兒
Coco Chanel

服裝設計師、香奈兒品牌創辦人。推動解放女性的設計，將黑色從喪服的顏色變成禮服的顏色等，掀起許許多多的價值改革。
代表作：職業婦女的套裝「香奈兒套裝」、使用實現抽象香氣的合成香料製成的香水「Chanel No.5」

Revolutionary Card. 32

33

亞歷山大・麥昆
Alexander McQueen

英國代表性服裝設計師。特徵是偏激且黑暗的風格。在 1999 年的春夏時裝週「No.13」，發表美麗的木雕義足，提出義足也是一種時尚的想法。在時裝秀尾聲出現機器手臂、在伸展臺上以噴槍彩繪模特兒的衣服等，不斷推出嶄新的表演。

Revolutionary Card. 33

34

胡塞因・查拉雅
Hussein Chalayan

賽普勒斯出身的服裝設計師、電影導演。領導服裝品牌 Chalayan。透過科技與政治文化等背景調查，不只設計服裝，也製作科幻作品、裝置藝術。其作品受到本身經歷、建築設計與現代美術的強烈影響。
代表作：旅行用穿戴式家具《Coffee table skirt》、處理 DNA 檢查與身分認同的影像作品《ABSENT PRESENCE》

Revolutionary Card. 34

35

約瓦・迪希格
Juval Dieziger

柏林的二十一世紀型都市環保村 Holzmarkt 創辦人。傳說級俱樂部 Bar 25 的前老闆，為了打造讓喜愛音樂、藝術與自然的人們能夠聚集的新嬉皮都市，接受各種投資，從柏林市贏得 18,000m² 的土地使用權。現在陸續在環保村裡開設俱樂部、餐廳、幼兒園等等。

Revolutionary Card. 35

36

佛拉迪米爾・普丁
Vladimir Putin

從 1999 年開始擔任俄羅斯聯邦的實質最高權力者。從 2012 年開始擔任第 4 屆俄羅斯聯邦總統，任期想必會持續到 2024 年。以重新打造「偉大的俄羅斯」為目標，採取獨裁色彩強烈的統治。親中派。為了讓電腦作業系統擺脫對美國的依賴，也推動使用自由軟體。前 KGB 情報員，法學院畢業。

Revolutionary Card. 36

REVOLUTIONARY 20XX

Revolutionary Card

REVOLUTIONARY 20XX

Revolutionary Card

REVOLUTIONARY 20XX

Revolutionary Card

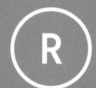

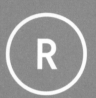

REVOLUTIONARY 20XX

Revolutionary Card

REVOLUTIONARY 20XX

Revolutionary Card

REVOLUTIONARY 20XX

Revolutionary Card

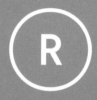

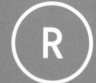

REVOLUTIONARY 20XX

Revolutionary Card

REVOLUTIONARY 20XX

Revolutionary Card

REVOLUTIONARY 20XX

Revolutionary Card